设计思维
DESIGN THINKING
第2版

刘静伟　著

U0359519

化学工业出版社
· 北京 ·

《设计思维》（第2版）以设计行为和设计内容为中心，提供了设计思维扩展和聚敛的方法，提供了产品设计内容的思维方式、黏着方式。文化结构、文化生产、文化价值在设计思维中具有核心地位。本书力求在哲学与应用学科之间搭建桥梁，希望为行为与思想、历史与当下之间的转换形成畅达的思维通道。书中选用的插画多是物质文化遗产或非物质文化遗产，借此直观地说明人类对生活意义、生活福祉追求的始终如一，变化的只是实现意义的技术、表现意义的形式。通过这种方式，探索了设计的内容、设计的意义、设计的形态、设计的技术等。

全书围绕产品生命不同时期设计了十一个实验，从理论到实践，从一个又一个的概念出发，形成一个又一个思维的片断与结构，拓展、聚敛、寻找是每次思维发散、思维组织的过程。书中每一章既可以单独从某一点出发，应用本章的方式与方法开展思考，也可通过全书的体系开展思维加工。其结果往往是令人欣喜的，有时是震撼的。

图书在版编目（CIP）数据

设计思维 / 刘静伟著 . —2 版 . —北京：化学工业出版社，2018.5（2024.1重印）
ISBN 978-7-122-31798-8

Ⅰ . ① 设 …　Ⅱ . ① 刘 …　Ⅲ . ① 艺 术 - 设 计
Ⅳ . ① J06

中国版本图书馆 CIP 数据核字（2018）第 054420 号

责任编辑：李彦芳　　　　　　　　　　　装帧设计：王晓宇
责任校对：边　涛

出版发行：化学工业出版社（北京市东城区青年湖南街13号　邮政编码100011）
印　　装：中煤（北京）印务有限公司
787mm×1092mm　1/16　印张12　字数260千字　2024年1月北京第2版第6次印刷

购书咨询：010-64518888　　售后服务：010-64518899
网　　址：http://www.cip.com.cn
凡购买本书，如有缺损质量问题，本社销售中心负责调换。

定　　价：49.00元

设计思维
Design Thinking

人人都可以成为设计师

人人都是设计师

前言
Preface

　　本书提供了一套以自我认知为基点，以文化思考为主导，以设计本质为目的的知识学习与训练方法。每当看到大家通过这套知识的学习与训练呈现出来的兴奋与愉悦，我与你们一样兴奋与愉悦；看到你们通过这套知识的学习与训练产生了新的概念，并因探索项目而具有成就感时，我与你们一样有成就感；看到你们构建出适宜于自己的设计知识体系时，我由衷地感到高兴与欣慰。本书的读者有小到三四岁的孩童，有大到六十多岁的长者，我分享到了你们的喜悦与欢乐，这就是一个过程，是人们按照一定的方式自我构建与实践的过程，伴随着这个过程，我们收获着彼此。

　　我希望这套理论与方法对更多的人有所助益，于是开设了MOOC（慕课），在数个网络平台上开设了"设计思维"课程，接受着更多的意见，分享着更多的快乐。这同样是一个过程，无论是实体还是网络，都需要参与者投入一定的精力与智力。对于不愿投入精力与智力的人，我也想说：慎入！

　　第1版之后继续进行探索与实践，同时也得到学习者的建议。第2版进行了较大的调整，将原第五章与第七章进行了合并，原第八章改为第七章，新增加第八章设计的实现，对设计实现的技术进行了探讨与试验。新版对原理论叙述中的艰涩，也努力地进行了润色，希望在表达上更通俗与平和一些。此课程中的理论与实验，我的女儿在她的教学过程中、在她的课程设计中进行着同样的探索与思考，感谢女儿的一路相伴。这是探索的过程，感谢那些给我提出建议的同学与老师们，希望你们一如既往地支持我（weijingliu@163.com）。谢谢！

刘静伟

2018 年 3 月 30 日

第1版前言

这本书不是研究思维本身是什么，而是研究思维可以怎样进行，设计可以怎样表达，从而开展设计思维训练和设计。无论你是谁，只要你想探索，你想改变，你想进行设计，都希望此书能帮到你。

全书围绕产品生命不同时期设计了十一个实验，从理论到实践，从一个又一个的概念出发，形成一个又一个思维的片断与结构，拓展、聚敛、寻找是每次思维发散、思维组织的过程。

书中每一章既可以单独从某一点出发，应用此章节的方式与方法开展思考，也可通过全书的体系开展思维加工。其结果往往是令人欣喜的，有时是震撼的。

本书试图在哲学与应用学科之间搭建桥梁，希望在行为与思想、历史与当下之间构建畅通的思维。其中的插画多是历史留给人类的物质文化遗产或非物质文化遗产，说明了人类对生活意义、生活福祉追求的始终如一，变化的只是实现意义的技术、表现意义的形式。我们通过这种方式，探索了设计的内容、设计的意义、设计的形态、设计的技术等。因此，插画在应用时不少呈现出无厘头之应景，是众多解说中的一种，难免偏颇，同时对众多的图片作者表示感谢。

历时十年探索，几易其稿，我将教室当作知识生产的场所，将社会当作知识应用的场所。应该感谢我的学生对我的宽容，感谢同学们一路陪伴我进行探索：痛苦、欢笑、纠结、舒坦、震撼等由设计思维引发的情感出现在我的课堂上；感谢行程中出现的质疑与批评，让我不断地反思，不断探索，不断完善。感谢编辑李彦芳对此书所付出的心血：关切、实践、责任。感谢西安交通大学李乐山教授的鼓励与支持！感谢我的女儿，远渡重洋，在博士研究的阶段毅然选择了高等教育的研究，我们共同探索教育的意义、教学的有效方式。感谢我的丈夫，一次次听我的逻辑推理与反复实

验，并给予了真诚的鼓励。

　　这并不是终点，时间还在延续，思维总会有新的起点，我的探索还在继续，期待更多的同行人。谢谢！

<div align="right">

刘静伟

2013 年 11 月 30 日

</div>

目录
Contents

01

第一章

绪论

001 —————

02

第二章

设计的模型

013 —————

05

第五章

从文化出发的设计与创造

第六章

06

审美与设计

093 —————————

07

第七章

设计思想

116

第八章 08
设计的实现

133

第九章

劳动成果

149

第十章 10

市场与设计

160 ————————

第一章

绪论

设计思维
Design Thinking

　　每个人都有一个名字，名字一般都由两个字或三个字组成。大家基本上都认识（个别除外）这两三个字。从现在起，你既可将这两三个字分别来认识，又可将这两三个字放在一起来认识。那就是从人们第一次见面时的"贵姓""你叫什么""请问怎么称呼"等开始，每个人所拥有的名字具有的意义与内容都不同，人们会将此字、此词、此人与一定的意义、一定的词语相连接。

　　一个名字、一个词语、一个概念、一个事件、一个物体等，周遭的一切，我们分别用文字、用图片、用影像、用实物、用活动、用事件等来呈现，我们在借助各种方式、各类系统来表达对生活的理解，表达生活的意义，表达生活中的思想。

　　如图1-1所示，我们有文字系统、图像系统、物质与非物质系统等的表达系统。人类创造了各种表达系统来帮助自己去交流、去沟通，且不同的表达方式与方法之间是可以进行转换的。这几年，人们创造网络小说，又将网络小说拍成电视剧、电影等，也有相关的产品开发与活动组织。这意味着我们既能借助于文字系统进行表达，也能应用图像系统、物质与非物质系统等来表达生活中的同一个目的、同一个意义、同一个思想。每一个系统实施的技术是不一样的，实现的方式也是不一样的。

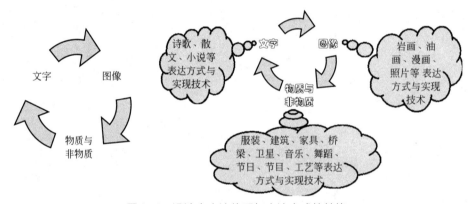

图1-1　设计中表达体系与表达方式的转换

　　在我们生活周围有许许多多同样目的的产品，以文字的方式（诗歌、散文、小说等），以图像的方式（漫画、电影、画报等），以物质与非物质形态的方式（汽车、服装、手机、节日、节目等），满足着人们生活目的与意义，即情感、趣味、审美等的诉求。

　　我们来到这个世界，我们的父母、爷爷奶奶、外公外婆等长辈，想着生活中的希望，想着生活中的意义，他们以名字的方式赋予孩子。一路走来，你及其家族用生命的历程书写着"你"。如图1-2所示，哪一个是你？是名字？还是简历、照片或现实中的此刻？我们常常用简历的方式表达，常常用照片"到此一游"的方式进行记录，又用服装、汽车、手机、房子等装点着"自己"，哪一个又是你呢？我们会说：这都是我。那是我们人生不同的阶段，人们所以会遭遇不同的"我"、不同的"你"。因此设计在认识不同的"我""你"之后，思考着用什么系统、什么方式更好地满足你对生活的诉求。

　　每个人、每个时期的情况是不一样的，其需求的内容与方式也是不一样的。设计应该以人们的需求为目标，应该以人们生活中遭遇到的问题为目标，通过探索人们的需求，探

索人们的问题，将人们的需求与问题描述出来，作为设计的目标，探索实践人们需求与问题的方式与方法，探索实践人们需求与问题的形式与技术。

图1-2　一个人成长不同阶段的可能情况

第一节　思维与设计

一、无处不在的设计

在日常的生活和工作中，到处都存在设计。因为，人们常常处于十字路口，常常处于问题的选择之中，常常处于需要改变之中，常常处于规划或设想之中。哪怕是教室里的座位，哪怕是去教室的路线，我们会将多种信息经过比较后选择一条自己愿意的、或轻松的、或高兴的结果。那么，一个座位或一条路线就包含着设计（图1-3）。

图1-3　路在何方

这里面含有简单的设计及设计实现，因为我们的一生会面对许许多多不同的问题，我们需要对不同的信息进行组织，从而实现我们有效的、愿意付出的精力与财富；或者是你

想服务人群的精力与财富，从而达到共赢。这就是设计的开始。

设计是什么?

凡是要改变或者产生变化就意味着设计。反之则为循规蹈矩、因循守旧。因此，设计是一种行为，是一种有目的的行为，是要改变什么或者优化完善什么的行为。因此，它需要创造性、创意性、创新性。设计以什么为目的呢？设计以实现人们生活中的意义、生活中的趣味、生活中的情感等为目的；设计以改善人们生活品质为最终目的。

人类一路探索，一路总结。什么是有意义的生活，什么是有趣味的生活，什么是有价值的生活。今天的我们也行走在探索的路上，只是我们借助先人的智慧，付出的代价相对较小，会更好地、更有效地开展设计。因此，关注人们的生活，关注人们生活的意义、生活的趣味、生活的情感等成为设计的目的；如何有效地描述人们生活的意义、生活的趣味、生活的情感成为人们要面对的问题。

人类创造的任何事、物等都是生活意义、生活趣味、生活情感的载体，如锅、碗、瓢、勺解决我们的饮食问题，它可以是大锅大灶，粗犷豪迈；也可以是小锅小灶，精微细巧。这些物品都涉及了我们生活意义、生活趣味、生活情感的不同，还有我们身边的笔、笔记本、电脑等，还有节日、活动等，诸多人们生活中的事与物都成为设计的载体。

"条条道路通罗马"，通向设计目的之路也是有许许多多个方案，这是想说设计是有起点与终点的，或者说设计也是有路径可循的。希望人们从探寻设计之事、设计之物的本质作为起点，将提高人们生活品质作为终点。将设计之事、之物作为人们生活意义、生活趣味、生活情感的载体，从而探寻什么方式、什么方法能呈现人们生活的意义、生活的趣味、生活的情感。设计就是将人们生活意义、生活趣味、生活情感等诉求以物质或非物质的形态，以"好"的形态供人们进行消费。即设计将人们对生活的诉求形式化、样式化，从而实现设计的目的。每个地方、每个群体有着自己喜欢的、适宜的方式与方法，这是受文化影响并有着自己的传承。因此，设计的任务要对人类养成的需求、变化着的需求作出敏感的、智慧的、负责任的、富于想象力的回应，使其进入文化的、经济的、生态平衡的境界。因此，设计是一种创造性行为，它以提高人们生活品质为目的。

为满足人们幸福生活的愿望，设计持续不断地进行着技术的继承与创造，设计实现的方式与方法需要在继承与创新方面持续地进行探索，从手工操作到机械化、自动化、信息化等，从现实到虚拟，人们也一直在探索的路上。这是精益求精的过程，是不断创新的过程。如此看来，设计的目标需要寻找，设计呈现的样式需要创新，设计实现的技术也需要探索，这是设计者的机遇与挑战。

设计总是在探索中，那它就是一种行为，人们的行为是受文化影响、文化约束的。因此，设计中人们要遵循文化的方式对未来的生活进行设想与规划。我们每一个人对未来生活都有设想与规划。因此，人人都是设计师。

这里将你拥有的数据、信息、文化、专业知识等作为设计的依据，提供一定的数据、信息、文化、专业知识的组织方式与方法，依据文化再生产、再创造的方式与方法开展设

计思维，助你产生与众不同的思想与方法，从而实现时代所需要的设计。

二、思维与思维方式

1. 思维与思维加工

人类的思维是如何产生、如何进行的呢？人们对思维进行了广泛而深入的研究，确切地说是对思维加工方式进行了研究，至于大脑中究竟是如何思维并得出结果的（图1-4），目前还没有明确的生物学答案。本书立足于思维加工方式研究的成果，提供设计思维的方式与方法，以达到实现设计的目的。

图1-4 大脑

思维加工是字与字的连接，是词与词的连接，是概念与概念的连接。怎样的字、词、概念能相互连接在一起，对于每个人、每件事、每个场景来说是不一样的。不同人对不同字、词、概念会有不同的连接方式与方法，会有不同的连接结果。这是因为人类在不同的地方生长，每个人或每个人群经历也不同，所谓"一方水土养一方人"就是这个道理，这就是文化的影响。

设计是有目的的行为，是一种选择意义、信念、路径、结果的行为，这被称为理性。人类的设计思维是从感性到理性，从盲目到有理有据，它意味着我们逐步意识到什么是自己的最大利益，什么是人群的最大利益，什么是人类的最大利益，为了实现自己的目标，所有人都需要有效的思维方式。思维能帮助我们作出达到个人或群体目标的决策，接受关于某一系列行动是最有效的信念，接受与自己目标最一致的那些思维路径与行为方式。

思维的过程是对可能性、目标、证据的探寻，是运用证据来评估、实践可能性的探索。理解包含了什么是一个好的概念，理解包含了什么是好的技术与路径。思维帮助学习，尤其是当我们的思维引导我们去求助于外部资源或者专家时，思维帮助选择信息、寻找有效的信息并进行思维加工。思维的目的通过收集信息并尽最大可能地使用信息，思维的过程包含信息的收集、整理、探寻、实践、评价等，设计通过思维过程实现。

任选一词，以"桌子"为例，不妨与周边的人员一起做个小实验或小游戏，如果有足

够的时间，在场的每个人分别说出由"桌子"所想到的词，且要求彼此说出的词语都不一样，如此循环进行，然后我们将所得到的这些词语进行归类整理，会得到什么呢？将是大量的与"桌子"有关的知识，既有历史的，也有当下的；既有国外的，也有国内的；既有桌子材料的，也有桌子形成方式、形成技术等方面的。由此，共同形成了有关"桌子"的相关知识，由字、词、概念进行思维加工结果所构成的"桌子"知识，这些知识成为设计与消费"桌子"的知识。

大家共同构筑的"桌子"可转换为每个人或一组人对"桌子"信息的收集、整理、实践、评价等过程。此时，又会呈现出不同连接结果的"桌子"知识，呈现出不同路径的"桌子"知识供设计选择。如果尊重彼此不同的认知和思维，我们就可以分享到许许多多不同的思维成果，能触动千丝万缕、万紫千红、百花齐放、百舸争流的效果。此时，开始考验我们的认知能力和建立良好秩序的能力，以及和谐实践的能力。如果不尊重彼此的不同，就会在对与错上进行纠缠。从纯粹的思维加工来说是没有对与错的，产生对与错的原因在于我们各自评判标准的不一样，或者是评价内容的不一样，或者是评价方式的不一样。此时，考验的是我们的胸怀、认知水平、沟通能力、知识应用能力和智慧。这是理性与感性、幸福与痛苦、自信与慌张、清醒与迷惘、沉静与浮躁、优雅与粗鲁等的界限。

如果我们尊重彼此的不一样，我们可以分享到不同的智慧成果，可以分享到创新与创意的方式与方法。如果无视彼此的不一样，我们就会陷入话语权的权属争议之中，陷入纠结的境地。因此，群体生活中听与说都面临着分享的要求、沟通的要求。从而对所形成的知识进行有效性的组织与探索，以达到设计思维训练的目的。

现在一般认为，思维可以分为三种。

一种是感性思维，狭义指运用感觉器官感受外界事物的活动，如视觉、听觉、知觉等，又称直觉思维；广义则包括直观思维和表象思维，即运用感觉器官感受外界事物，唤起表象并在想象中对表象进行加工改造的活动，这种思维是一种不追根溯源的直接判断。

另一种是抽象思维，也叫理性思维或逻辑思维，以概念、判断和推理等逻辑形式进行，是帮助我们达到目标的那种思维，能为人们提供遵循的建议。

还有一种是发散性思维，是随着感性和理性的认识而产生的综合心理活动，如情感、意志、美感等。

这三种思维都被运用到设计训练中，期待参与者的收获。

2. 思维导图

思维导图也被称为脑图、概念图、知识树等，英国学者博赞（Tony Buzan）在20世纪60年代初期所创。思维导图是在纸张上或计算机上展示并组织人们思维过程、思维结果的方法，是一件简单易学的思维加工辅助工具。它可从任意一个概念或主题出发，任由思绪飞翔，再进行思维组织，从而使你在繁杂的头绪中获得概念的全景，使你可以优化大脑处理信息的功能，同时把握全局和细节；使你清楚自己的目标与当下的位置，去寻找与确定适合自己、适合消费者的路径，真正的领会"条条道路通罗马"的意味。建议当你遇上一个问题时，以此问题的词语作为出发点，任由思绪飞翔，或与他人讨论，再进行词语

归类，从而组织思路，寻找路径（图1-5）。

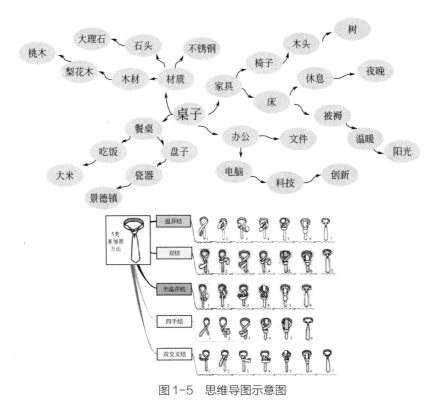

图1-5 思维导图示意图

3. 思维方式与行为方式

设计既然是行为，就涉及人们的思维方式与行为方式，人们的思维方式与行为方式在不同时代、不同场景下的情况与结果都是不同的。

从一块土地出发，以眼前可看到的这一块地出发。

在很久很久以前，假设这一块土地那时是"我"的，在以农耕文明为主的时代，"我"在这个土地上会做什么呢？我拿着锄头、铁锹、镰刀等进行着耕作，一年有多少天需要在这块土地上进行耕作呢？300天？270天？240天？"我"的思维方式与行为方式是怎样的呢？脑中浮现的场景词语也许是自给自足的、个体的、封闭的、狭隘的、简单的、淳朴的、真实的、踏实的、宁静的、浑厚的、热诚的等；除了劳作，此时的"我"打发时间的方式常常是睡觉、发呆等；这些应该可以作为"我"的写照了。

到了工业文明的时候？同样是这块土地，"我"可能会开着拖拉机、插秧机、收割机下地干活了，一年又有多少天需要在这块土地上进行耕作呢？60天？30天？20天？"我"的思维方式与行为方式又是怎样的呢？与社会、与他人建立起了联系，存在了相互依存的、合作的、变化的、喧嚣的、专业的、高速的、开放的生活。劳作外的"我"会做什么呢？无论是"我"的工作时间，还是"我"的空闲时间，恐怕都需要设计了，也就是新的生活方式是需要被创造了，设计师的空间也就出现了。

后工业时代的文明中，"我"也许只需要一个按键就可以完成这块土地上的农作了，

网络的、开放的、合作的、专业的、创新的生产；个性的、开放的、合作的、高效的生活，越来越多的生活方式需要被创造，越来越多的生活用品需要被创造，越来越多的生活活动需要被创造。

由此可知，不同的时代具有不同的思维方式与行为方式。今天我们可以同时享受农耕文明、工业文明、后工业文明带给我们的成果，更为广阔的设计空间出现在每一个人面前，人人都将成为设计师。

第二节　知识体系与学习模型

一、知识体系

本书认为设计是人类的行为，设计是人类有目的的行为，设计以持续的提高与改进人们生活的品质为目的，从而不断地探索人们生活品质的表达，探索实现目的的方式与方法，探索实现目的的技术。设计思维历程：目标（Goal）或问题（Matter）——概念（Conception）——构思（Conceive）——设计（Design）——实现（Implement）——评价（Appraise）（图1-6）。

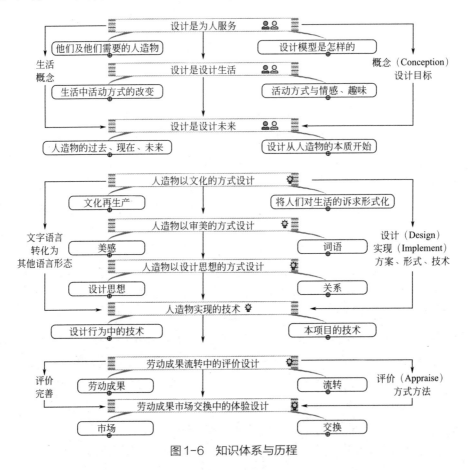

图1-6　知识体系与历程

此体系围绕产品的生命周期展开，以项目的方式进行探索。操作方式可参考表1-1进行，建议在每一步都将书本、实验（图1-7）、思维导图综合起来使用。此步骤分为三个部分五个单元，第一部分为第一、第二单元，探索人们生活中的需求问题，建立设计模型；将人们生活中的需求与问题进行描述，形成生活概念，将生活中的系列概念转换为设计目标，形成设计模型。第二部分为第三、第四单元，探索实现设计目标的解决方案，提出设计、实现的形式与技术，并展开设计实践。第三部分为第五单元，探索将自己的劳动成果（作业、作品、产品、商品）转换为最终成果，即进入市场的过程中可能遭遇到的各类评价。

微信服务公众号　　　　　APP下载地址

图1-7　实验二维码

表1-1　学习进程与设计

	概念（Conception）构思（Conceive）			设计（Design）		实现（Implement）		评价（Appraise）		CDIA
课程规则	人模型用户模型产品模型设计和谐	活动情感趣味设计和谐	人造物历时法愿景设计和谐	文化语言语态模型设计和谐	美感共通感风格设计和谐	机器中心论人本主义功能主义设计和谐	科学艺术技术设计和谐	评价作品产品设计和谐	体验场景角色设计和谐	主题词
教学模式	设计模型			提出方案并论证		实践并完善方案		成果展示与评价		学生探索
	探索人们生活中的需求问题			探索实现需求的方案并展开实践						
	形 ⟹ 意			意 ⟹ 形				评价		课堂实验
绪论	设计模型	生活方式	未来生活	文化生产	审美	设计思想	实现技术	劳动成果	市场	
一	二	三	四	五	六	七	八	九	十	章节/课次
一		二		三		四		五		单元

二、学习模型

在此过程中，学习者将面临两个问题：第一，自学或合作学习，利用资源展开学习；第二，如果有实现的技术，可以学习，如果没有实现的技术，需要去创新。无论成功与失败，每个项目都会成为参与者的财富：思考的过程，思考的结果，探索的过程，探索的结果。重在参与。

"你"的生存与发展有依赖于你的能力，书本知识、课堂知识等不会自动转换为能力，必须要经过"你"的实践，在实践中你去组织信息、应用知识，从而发现适合于你或周围环境，发现你所擅长的、喜欢的、愿意的方式与方法，呈现出你的能力。图1-8是在分析

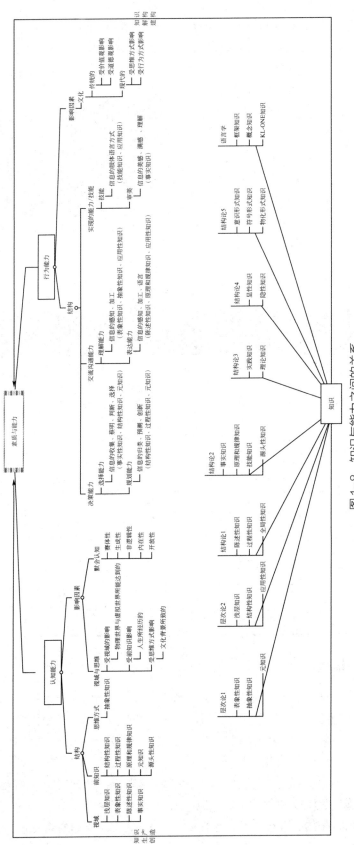

图 1-8　知识与能力之间的关系

各类知识特性的基础之上，呈现的知识与能力、素质之间的关系，由此建构了课程的学习模型（图1-9），建构了知识与素质、能力之间的关系。

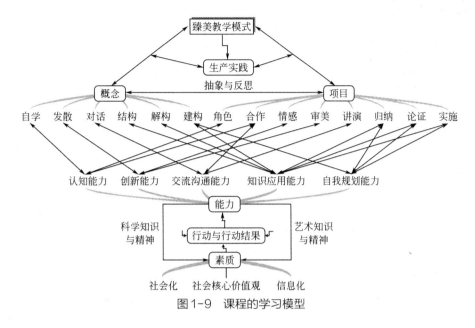

图1-9　课程的学习模型

人类的认知能力似乎与生俱来，从认知父母开始，人不断地扩大着认知的范围与水平，进入高等教育阶段，高水平的认知能力成为训练的目标之一，在实践中实现认知能力的挖掘很大程度上与人的胸怀相关，这里倡导倾听、欣赏、分享的训练。交流沟通能力则是作为社会人融入社会，融入团队，向人们阐述思想必备的、有效的交流沟通成为训练目标之一。创新能力是时代要求，也是大家所渴求的，本书历经十多年反复实践与改进，提供了十个实验及团队创设项目的实践训练，通过体验获得创新思维训练。知识应用能力基于信息、知识的关系，训练的展开是通过各种途径获得信息，对信息进行应用，从而实践知识的应用。自我规划能力体现在项目的设计、规划、论证、实践、调整、再实践中。

在每个章节开始，课程提供了如表1-2的内容，此表展示了从主题词开始的思考，每一个主题词都可以问：是什么？是吗？还能是什么？做什么？谁能？采取这种自问自答的方式，将会获得主题词的内容与形式、内涵与外延、目标与结果等概念。自问自答方式也可组织反思，对行为与行为方式、行为效果进行反思，所使用的疑问句是我们做什么了？我们是否做到了我们想做的？什么是我们想做的？我们的目标是什么？我们是否正在朝目标行进？我们所做的有哪些可以予以肯定？有哪些要予以调整？

长期进行自问自答的方式训练自己，将培养面对现象提出问题的能力，可以拓展思维空间；反思则是一种提高认知学习效率与行为效率的有效思维方式。这种思维方式是将一段时间内自身围绕某一目的所进行的活动进行批判性的、反复性的回顾与审视，看整个行为与方式是否能达到预期的目标，从而调整自身的行为与行为方式的思维方法。

当人在"行动"时，他就会沉浸于绵延的时间流中，只有当他意识到这种时间流并对这种绵延进行回溯，也就是说诉诸反思时，经验才被勾勒出来。只要对自己的思想过程持批评态度，总能从反思中获益。

表1-2　学习内容

主题词	科学、艺术、技术、设计、和谐
潜台词	内容、形式、内涵、外延、目标、结果
疑问词	是什么、是吗、还能是什么、做什么、谁能

本章
小结

　　思维将人们的思考一点一滴地组织起来，形成语句，形成段落；设计按照一定的目标组织行为，形成各种样式、各种形态的人造物。将词语、语句、段落转换为其他的样式与形态，通过科学与艺术的方式、方法展开实践，从而实现设计的目标。通过此章建立起思维与设计的关系，初步建立以生活为目标，建构起从概念（Conception）、设计（Design）、实现（Implement）、评价（Appraise）（缩写CDIA）的思维方式与行为方式。

参考文献

［1］林德宏. 科技哲学十五讲 [M] .北京：北京大学出版社，2004.

［2］[法] 丹纳. 艺术哲学 [M] . 傅雷译. 北京：北京大学出版社，2017.

［3］谷彦彬. 设计思维与造型 [M] . 长沙：湖南大学出版社，2006.

［4］[法]罗兰·巴特. 流行体系—符号学与服饰符码 [M] . 敖军译. 上海：上海人民出版社，2000.

［5］[美]Bruce Joyce, Marsha Weil, Emily Calhoun. 教学模式 [M] . 荆建华，宋富钢，花清亮译. 北京：中国轻工业出版社，2002.

［6］[美]Gary Morrison, Steven M. Ross, Jerrold E. Kemp. 设计有效教学 [M] . 严玉萍译. 北京：中国轻工业出版社，2007.

第二章

Chapter 02

设计的模型

设计思维
Design Thinking

　　设计一定是围绕人展开的，或者说设计的问题与项目源于人，源于人的生活。也就是说没有人，没有人们的生活，没有各种各样的人的生活，设计也就无从谈起。设计要将人们生活中的需求与问题转换为设计目标，了解与熟悉人成为重要的环节。现实生活，是我们经历的，无论是从课堂上，还是从电影、电视剧、小说及周围的朋友、周围的人与事中，都让我们学到了许多知识，提起某人、某事，我们立即就会有与之相关的意象、画面或者词语，本章从这些耳熟能详、呼之欲出、顺理成章的模型知识开始，通过描述它们，探索这些知识使它们成为设计目标。此章学习模型理论，通过"模型的认知"实验，使大家体验设计对象"人"的特征、产品特征等，见表2-1、表2-2、图2-1。

表2-1　学习进程与设计

概念（Conception）构思（Conceive）			设计（Design）		实现（Implement）		评价（Appraise）		CDIA	
课程规则	人模型用户模型产品模型设计和谐	活动情感趣味设计和谐	人造物历时法愿景设计和谐	文化语言语言模态设计和谐	美感共通感风格设计和谐	机器中心论人本主义功能主义设计和谐	科学艺术技术设计和谐	评价作品产品设计和谐	体验场景角色设计和谐	主题词
教学模式	设计模型			提出方案并论证		实践并完善方案		成果展示与评价		学生探索
	探索人们生活中的需求问题			探索实现需求的方案并展开实践						
	形 ⟹ 意			意 ⟹ 形				评价		课堂实验
绪论	设计模型	生活方式	未来生活	文化生产	审美	设计思想	实现技术	劳动成果	市场	
一	二	三	四	五	六	七	八	九	十	章节/课次
一	二		三		四		五		单元	

表2-2　学习内容

主题词	人模型、用户模型、产品模型、设计、和谐
潜台词	内容、形式、内涵、外延、目标、结果
疑问词	是什么、是吗、还能是什么、做什么、谁能

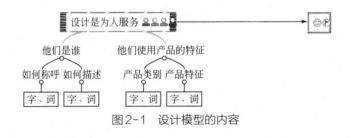

图2-1　设计模型的内容

第一节　模型

一、模型的概念

你认识图2-2中的人吗？他们是谁？

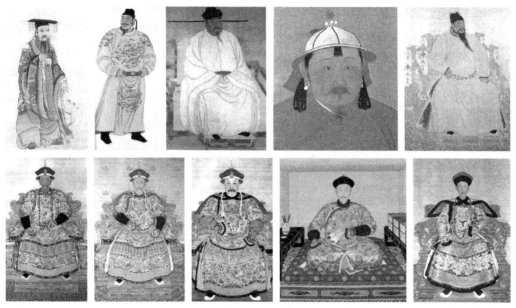

图2-2　历代皇帝

　　他们是大禹、李世民、赵佶、忽必烈、朱元璋、康熙、雍正、乾隆等，他们有一个共同的名称：皇帝。这几年影视剧、小说等都在演绎他们的故事，以雍正"四爷"为例，都有谁演过"四爷"呢？吴奇隆、唐国强、郑少秋、陈建斌、赵文瑄、张国立、何晟铭等，很明显他们的影视"人设"都不一样，那么谁演的"四爷"是"四爷"呢？同样，武则天是中国历史上唯一的女皇，分别有刘晓庆、冯宝宝、刘嘉玲、刘雨欣、贾静雯、殷桃、归亚蕾、吕中、潘迎紫、朱琳、孟蕾、汪明荃、斯琴高娃、秦岚、王姬、罗冠兰、陈莎莉、温峥嵘、张笛、张庭、范冰冰、李湘等扮演过，谁又是真正的武则天呢？谁也没见过"四爷"与"武则天"，但人们可以演绎，这就是模型带来的意义与作用。

　　所谓模型是指某一事物、某一实物、某一个人、某一群人等存在着基本构成的一些情况与规律，它已经储存在我们的记忆中，当某一事物、某一实物、某一类人突然出现时，我们不需要花费大量的时间去收集相关的信息，几乎是"脱口而出"或"异口同声"地表达了出来，或做出相应的情绪与行为反应。这些基本构成的情况与规律我们称为"模型"，有的称为"基模"。

模型现象的产生，还是源于现实生活中我们对一些人、事、物的认知，它体现的是一种结构性的认知，代表着某个特定概念有组织的知识。它有相对固定的字、词连接的方式与方法，如一个概念的各种属性及这些属性之间的关系。由此，反映出模型的一个重要特点是它有结构并可分为不同的层次。模型中有比较抽象的概念，也有一般性意义的部分与比较具体或特殊的部分，并且各个部分之间相互联系。如皇帝，我们谁也没见过，但大量的电影、电视剧中不断地演绎着各个历史时期的皇帝，甚至同一个皇帝不同的演员在演绎，我们之所以能从事这样的活动，就是人们对皇帝的各种属性及这些属性之间关系的认知，是依据皇帝的模型而进行的解构与创作。

二、模型的应用

当人们描述皇帝时，会产生这样一些概念：英明、神武、睿智、霸气、儒雅、幽默等词语，也有行书、舞剑、批阅、朕、太子、皇后、太后等具体的行为方式及相关人员的称呼。有了这样一些描述，也就产生了皇帝的基本模型，从而可以进行想要的创作，也就是现在人们说的"人设"。运用这种方法面对一个人、事、物时，做出推理的过程就变得自动、迅速，这个过程并不需要人的意识介入。人们生长的环境所具有的文化以各种方式进入到人们的大脑中，当遇上某种模型时要求你以描述方式呈现出来而已。

实验还发现，模型中包含的内容中有人们的情感与情绪，当我们提到某人、某事、某物时，模型会自动出现，并伴随有某种情绪反应，如当我们说出一个词"八戒"，大家立刻就会会心一笑。这笑声中既反映了大家对"八戒"词语中的各种属性及这些属性关系的认知，还有大家对"八戒"的情绪与态度。这种情绪叫模型驱动情绪。模型的存在为我们开展设计及设计所涉及的各类角色、角色的状态等提供了依据。

设计时应用的长处：有助于我们经济、快捷地进行设计信息加工。它帮助我们从记忆库中，从明确的知识、不言而喻的知识中迅速地调动相关信息（图2-3）；它也帮助我们对不完整的信息做出推测，添加新信息；帮助我们解释新出现的信息，加快信息处理，从而做出推理，并且评估推理的结果。通过野中郁次郎Nonaka建立的知识创建动态模型，

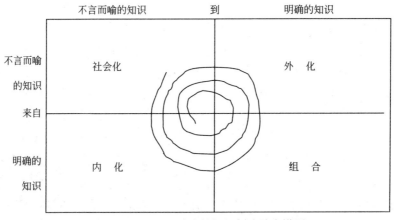

图2-3　Nonaka建立的知识创建动态模型

我们获知知识的转换可以获得新的知识构建。由此，模型帮助我们对未来作出预期，让我们对未来有所准备。

模型在使用中也会带来不足。有了模型，有人会选择性地吸收那些与模型一致的信息，对于那些不知道的信息，或被忽略，或按不真实的信息去补充。当模型并不适合所面临的某种情况时，却照样依靠它付出判断。这些现象在心理学中被称为"刻板印象"，也被称为"定型观念""固定模式""模式固见"等。我们应该看到，模型是需要变化的，要防止模型形成后人们不愿意修改的情况，从而引导我们做出错误的解释，对未来产生不切实际的期望。

模型的形成与人们认知事物的思维方式有着密切的关联，它产生的心理机制在于思维的省力原则，这种原则意味着人们不希望每次都用新的态度对待周围的现象，而是希望把它们划在已知的范畴内。因此，人们在与某个人或者某个群体、某件事、某个产品交往时，往往首先识别群体、人、事件、物的类型，然后将一系列特征赋予这一类型以及属于该类型的所有成员、全部事件，最终在意识中便会产生关于某一类人、某一类事件、某一类产品等的文化模型。从人类认识客观规律来看，尽管模型是一种过于简单笼统的认知态度，但它是一种普遍的、不可避免的认知方式，因为人们采取范畴化、概念化、简单化的方式为加快认知外围世界。如德国人认真，英国人保守，意大利人暴躁，法国人浪漫，芬兰人固执，爱沙尼亚人慢条斯理，波兰人殷勤等，这就是人们对某个民族整体的固定印象。应用"模型"的概念于设计之中，能迅速地为我们建立某一人、事、物的模型，但也需要我们有开放的胸怀面对此知识的应用、完善与更新。

我们在设计之初就要明确我们设计结果的使用者、消费者是谁？如何描述他们，数量是多少，在何处等问题。工业生产中的批量化、规模化、标准化的要求，是针对一群人、一类人的需求而进行的。这一群人或这一类人是怎样的呢，我们是否能描述出来，并将这一群人、一类人转换为用户，将其需求转换为产品、活动事件，从而实现设计的目的。这就是所说的人模型、用户模型、产品模型的应用了。从时间的长河来看，人的身份认同、自我价值认同、情感诉求等永远都存在，这是生物性、社会性的属性。但各个群体在不同时期、不同场所其认同的核心价值会有所不同，尤其是在人们个性化要求逐渐显现时，我们可参考皇帝模型应用的情况，既用皇帝的模型，也需要演员的演绎贡献。这是人模型、用户模型与产品模型的意义所在。

三、模型的建立

传统的模型构建方式有两种：一是人们长期生活、工作经验的积累；二是通过问卷调查（图2-4）。问卷调查通过对调查目的的预设进行问卷的设计，问卷中既有被调查的基本情况，也有预设目的的问题，可学习李乐山老师的《设计调查》一书。问卷调查需要投入大量的人力与物力，问卷调查的真实性、有效性受到调查水平的影响，也受到人们真实意愿表达的影响。

随着网络的发展，大数据被引用到模型的建立之中，也就是将人们在网上的一些行为方式作为数据采集，从而统计出人们的习性。下面是网上关于大数据的段子，从中我们可以体验到网络处理数据的方式与应用效果。

图2-4　常用的需求调查方法

某比萨店的电话铃响了。

客服拿起电话：×××（店名）。您好！请问有什么需要我为您服务？

顾客：你好！我想要一份……

客服：先生，请先把您的会员卡号告诉我，好吗？

顾客：16846146***。

客服：李先生，您好！您是住在泉州路一号12楼1205室。您家电话是2646****，您公司电话是4666****，您的手机是1391234****。请问您想用哪一个电话付费？

顾客：你为什么知道我所有的电话号码？

客服：李先生，因为我们联机CRM客户关系管理系统。

顾客：我想要一个海鲜比萨……

客服：李先生，海鲜比萨不适合您。

顾客：为什么？

客服：根据您的医疗记录，您的血压和胆固醇都偏高。

顾客：那你有什么可以推荐的？

客服：您可以试试我们的低脂健康比萨。

顾客：你怎么知道我会喜欢这种比萨的？

客服：您上星期一在国家图书馆借了一本《低脂健康食谱》。

顾客：好。那我要一个家庭大号比萨。

客服：李先生，大号的不够吃。

顾客：为什么？

客服：因为您家一共有六口人。来个特大号的，怎样？

顾客：要付多少钱？

客服：99元。这个足够您一家六口吃了。但您母亲应该少吃，她上个月刚刚做了心脏搭桥手术，还处在恢复期。

顾客：那可以刷卡吗？

客服：李先生，对不起。请您付现款。

顾客：你们不是可以刷卡的吗？

客服：一般是可以的。但是您的信用卡已经刷爆了，您现在还欠银行4807元，而且还不包括您的房贷利息。

顾客：那我先去附近的提款机提款。

客服：李先生，根据您的记录，您已经超过今日提款限额了。

顾客：算了，你们直接把比萨送我家吧，家里有现金。你们多久会送到？

客服：大约30分钟。如果您不想等，可以自己骑摩托车来取。

顾客：为什么？

客服：根据我们CRM全球定位系统车辆行驶自动跟踪记录显示，您登记的一辆车号为SB-748的摩托车，目前正在解放路东段华联商场右侧行驶，离我们店只有50米。

顾客：好吧（头开始晕）。

顾客：……

这就是大数据！"每个人在大数据面前，相当于一丝不挂。所以未来人人都很守规则，正能量不断提升，因为在大数据面前这才是正路，否则你没路可走。"网上获得数据的安全性也越来越受到大家的关心。设计开发要做到准确、有效，又不能侵犯个人隐私，这是我们面临的机遇与挑战，需要不断地用专业的方式探索需求的技术，通过目标→规划→调查→统计→实施→反思等行为过程，从人→物→事的本质入手，从场景、愿景入手开展设计调查，为设计提供依据。

本书以思维训练的方式，获取了大家进行思维训练时的观点，这些观点是对词语的解读，由于参与的人们来自不同的地方，其解读的角度也不一样，大量解读的统计就构建了词语的文化概念，从而形成了以词语为核心的模型。此统计不与人的参数建立关系，不涉及个人隐私，因此，只要您参与了本课程的微信公众号训练，就贡献了您的智慧；我们也将通过微信公众号的方式发布，通过人模型、用户模型、产品模型等的建立为实现最终设计提供依据。

第二节　人模型

说到人，怎样描述才是合适的呢？这里的合适既指方法合适，又指如何描述才能为设计提供依据。有一种说法：在全世界要想找出完全一模一样的人几乎是不可能的。

人模型是以"人"为认知对象的，关于一类"人"的知识结构与规律。除了生物的概念，如眼睛、鼻子、嘴巴、胳膊、腿等外，历史及文化还留存了许许多多关于"人"的属性与关系。不同的历史时期、不同的国家与区域给我们留存的概念并不一样（图2-5）。除此之外，对人的称呼有帅哥、萝莉、正太、媒婆、骑士、侠客、教师、学生等；有关"人"的称呼或与人组合而成的词语有女人、男人、内人、家人、客人、妇人、爱人、情人、恋人、美人、植物人、机器人、木头人、雪人、泥人、稻草人、克隆人、生化人、证人、病人、佣人、好人、坏人、懒人、恶人、游人、活人、超人、伟人、圣人、能人、废人、文人、诗人、野人、原始人、古人、木头人、恩人、名人、牛人、强人、巨人、线人、庸人、下里巴人、救命恩人、商人、军人、牧羊人、责任人、监护人、继承人、代理人、代言人、法人、穷人、富人、中国人、外国人、火星人、黄种人、华人、黑人、白人、寡人、官人、文人、艺人、工人、媒人、哲人、僧人等。通过这些词语可以迅速扩大"人"的概念，可以了解某一类人的属性与关系，从而了解他们的行为方式与行为特征，即人模型。

图2-5　中国的一些人

我们统计了一段时间内，参与者在网上实验中对"亲人"描述的词语：血缘、亲情、亲密、亲切、亲近、温暖、温馨、关爱、包容、支柱、港湾、信任、帮助、无价、永远、爱、理解、关爱、团结、朴实、善良、踏实等。参与者对"诗人"描述的词语：文艺、怀才不遇、浪漫、天马行空、多才、才华、多思、感性、迁客骚人、才识渊博、豪放不羁、天真烂漫、有涵养、文采斐然、古板、酸溜溜、爱看书、文绉绉、志向远大、壮志难酬、风花雪月、傲娇、孤独、优雅、笔墨纸砚、琴棋书画、豪壮婉约、腹有诗书、风流倜傥、爱国爱民、思乡心切、才高八斗、清高、愤世嫉俗、文雅等。这些词语构成了"亲人""诗人"的基本模型，我们在"亲人"一词中看到大家观点的一致性，在"诗人"一词中存在着有冲突的词语，这些都是构成模型的要素，可以从这里出发，从某一个属性出发开展这类人的设计。

他们所用的、所需的设计是怎样的呢？他又有怎样的需求内容与方式呢？上一段的词语是一段时间内实验结果的统计，可以从任一词语或一组词语出发，用思维导图展开进一步的认知结构。如围绕"愤世嫉俗"开展设计，你设计的重点会在此人或此人用物的"面部"表情与"肢体"状态，会呈现出夸张的、大幅度的线条或动作，对比强烈的颜色等；也可以将此"人"放入一群平和的人群中，会有搞笑的效果；如果放入一群木讷的人群中，会有紧张与同情的氛围。

通过信息源、信息方式、信息内容的改变，人们会有很多设计，这就是一个人的模型、个人的模型。除个人模型外还有群体模型，人模型的学习使人的代表性、可能性呈现了出来，在设计过程中可进行模拟、锚定与调整。

然而世上的每一个人都是独一无二的，如果我们尊重每个人的独一无二，如果满足每一个人不同的要求，我们的设计工作可能需要做到"量身定制"，当下也不是没有量身定制，人们在不少领域努力做到量身定制产品，这里涉及产品的成本、产品的信息化程度等问题，相信将来的某一天，这是可以实现的，这是实现技术的问题。当下工业生产中的批量化、规模化、标准化产品仍是主流，工业化生产出来的是一批批同质化的产品，体现在统一型号方面，因此一个设计其市场覆盖率与人群大小有关。随着信息化、工业化相结合程度越来越高，设计需要在模型的基础之上思考个性需求的情形。

第三节　用户模型

一、用户模型的概念

随着人们生活水平的提高，需求呈现出多元化现象，如何在多元中寻找到自己所要服务的、设计的对象是关键环节。设计的目的是服务于人类，服务于人的生活，任何一件产品的出现都是为了人的需要而设计的，因此，在设计中，任何观念的形成都是以人的需要为基本出发点的。

为了实现以人为中心开展设计活动，用户模型成为一个转换环节。它从用户的衣食

住行等方面进行研究，从而挖掘用户的需求及兴趣点，描述用户行为，为之后的产品设计提供依据。用户模型这一概念由艾伦（Allen）、科恩（Cohen）和佩罗（Perrault）于20世纪70年代末提出，开始于计算机软件设计领域，核心任务是建立合适的数学模型来对用户行为进行刻画，生成规范的用户档案文件，目的是建立合适的数学模型对用户行为进行描述。李乐山教授在《设计调查》一书中指出：用户模型是通过调查分析而总结出来的用户需要、操作行动特征、认知特性等，根据这些特征可以为设计人员提供设计依据和评价人机关系的标准。用户模型是对用户人群使用要求的总结，各种用户人群的使用要求是不同的，彼此不要套用。

任何用户模型的建立都是针对具体问题和具体需要而进行的（图2-6）。创新产品的用户模型是从新的开始构建的，是"无中生有"，苹果公司就是这此类公司。有的人会说这样的公司根本不用建用户模型，有感觉便可，这是夸大了感觉的作用，其潜意识中也是有用户模型的。通过公司的广告就知道了他们在对谁宣传，怎么宣传的，因为消费者消费的方式也是用户模型的内容。百年老店的用户模型面临着持续与创新的问题，即在时间的长河中，什么会变，什么不会变，大多数的服装公司就面临这类用户模型。

图2-6　用户模型的建立与完善

用户模型就是为了能够更好地解读用户需求以及不同用户群体之间的差异。用户模型实际上解决的是设计过程中"是什么"以及"怎么做"这类问题的知识集合，这些知识来自于用户，并且属于用户。用户模型一般分为两个部分，一部分是用户可用于统计的资料、信息与数据，即基本参数；另一部分是用户的情感、趣味诉求。完整地建立用户模型需要学习完本书的"生活方式""未来生活"，此处解决概念与基本参数的问题。

国外对于用户模型的研究较早，已经比较成熟的用户模型有米勒（Miller）、格兰特（Galanter）、普瑞布拉姆（Pribram）于1960年宣布建立的TOTE（测试、操作、测试、退出的英文首字母）模型；卡·莫兰（Card. Moran）&纽厄尔（Newell）建立的GOMS（目标、操作、方法、选择的英文首字母）模型；德国克豪森（Heckhausen）、戈尔维策（Gollwitzer）建立的卢比孔（Rubicon）模型（表2-3），这些用户模型同样倾向于计算机的人机界面设计。

用户模型是虚构出的，代表了某一类产品的用户群。用户模型描述了用户是如何看待、使用产品，及用户的需求，它已经成为一种决策、设计、沟通的工具。用户模型应当深入发现和描述用户心理。理想模型可以描述共同的特性，但是如果用它来完全代替各种具体的操作行为，就很难解决具体的问题。用户的认知模型主要是观察分析用户的思维方

式和思维过程。用户的行为模型，又叫任务模型，是观察分析用户的目的和行动过程、行动方式选择。

表2-3 国外学者对于用户模型的研究理论

学者	理论
小仲马（Dumas）.J.S和雷迪什（Redish）.J.C	提出"以用户为中心的设计与评估"（user-centred design and evaluation）的基本思想。这种思想是将用户时刻放在首位
穆雷（Murray）	认为用户模型是系统对单个用户、用户组或非用户的知识，用喜好、能力建模和表示，包括了系统对于特定用户的认知。它通常是用户行为、需求和特征的规范化描述
伊根（Egan）	认为用户模型中的认知模型是与领域无关的。它记录了用户重要的认知特性，这些特性极大地影响着交互质量和用户的需求
伊莱恩（Elaine）	认为用户模型是对与用户相关的各种各样的知识的描述。用户的分类从单个、规范用户的模型到多个、个体用户的模型集合

二、用户模型的基本参数

以下为参考的用户模型统计参数。

年龄：0～1，1～3，3～6，6～12，12～18，18～22，22～30，30～35，35～40，40～45，45～50，50～55，55～60，60～70，70～80

性别：男、女

婚姻状况：已婚、未婚

家庭背景：父母的文化程度、职业、籍贯

成长区域（成长期：3～18岁）人口情况：1万人，1万～5万人，5万～10万人，10万～50万人，50万～100万人，100万～300万人，300万～600万人，600万～1000万人，1000万人以上。

文化程度：小学以下、小学、中学、高中、技校、中专、大专、大学、硕士、博士

专业背景：文、理、工、艺、医、体育、政治、其他

职业：学生、工人、农民、军人、教师、职员、公务员、其他

收入水平（元/月）：1000元以下，1000～2000元，2000～4000元，4000～8000元，8000～10000元，10000元以上

爱好：旅游、音乐、戏曲、游泳、打球等

这是将群体文化学的方法应用于用户研究，它有助于对用户多样性的全面认识，从而识别用户的相似点，进而探求存在于多样化人群中的常数。用户都有相似的生理需要和植根于社会环境、文化背景、知识体系和生活经验的各种需要。更关键的是，它不仅是描述性的，而且是有预见性的，所谓"禀性难移"就是这个意思。通过对目标市场中代表性人群的深入理解，对消费者的生活方式、生活体验和产品使用的深刻理解，能够对消费者对产品功能、形态、材料和色彩以及使用和购买模式的喜好进行

预测；通过观察消费者面对技术、造型和使用时的情绪和态度，从而明确产品应该具备的品质。通过了解人们本质上如何认识他们周围的世界、他们最新关注的焦点以及他们所抛弃的东西。可以获得对人们在未来几年需要、要求和愿望变化的认识，从而预测消费需求的重要转变，监视市场的动态发展。

第四节　产品模型

　　产品模型是关于产品概念表达的模型，这既是人模型转为用户模型，落实到产品上的过程，也是设计"人造物（产品）"的开始。它是有关设计对象的形状特征、功能、风格、使用环境等各方面属性的描述，它也是描述了一类设计作用于物、事等上的各种约束条件。

　　产品是用户与公司之间的媒介，用户为解决自己的问题提出了各类条件，生产企业的技术也为设计提出了各类条件，以往的知识或专家们也提出了各类条件，生产与销售此产品也提出了各类条件。因此，描述出这些条件就成为产品的模型，希望设计师、用户为解决问题的方案达成一致，实现共赢。

　　布西雅总结了物品的属性，认为具有三个要素。第一，使用价值，这是人造物的工具属性，是在日常生活领域中，按照产品的功用逻辑产生的。第二，交换价值，这是人造物的商品属性，是在市场经济领域中，按照商品的经济逻辑产生的。第三，符号价值，这是人造物的符号属性，是在社会生活中地位、身份、声望等领域中，按照符号逻辑产生的。

　　马丁·海德格尔在《艺术作品的本源》一文中指出了产品的形式（视觉）与内容（符号）之间的关系，其属性如下。

- 物之物性——特征载体；
- 物之社会性——关系载体；
- 物之科学性——技术载体；
- 物之艺术性——美的载体；
- 物之人性——符号载体；
- 物之经济性——交换的载体；
- 物之工具性——有用的载体；
- 物之安全性——可靠的载体。

　　此刻，这里已将产品模型归属为文化产品的模型，作为文化产品的属性，这是引用了社会学、人类学、科学、艺术的成果，我们发现人造物的产生就是在建立一个世界。人造物的存在包含一个世界，它是当时社会关系、生存方式的一个镜像。由此，设计不仅仅是创造人造物（产品），其实是在协调人与物、人与人、人与自然、人与事之间的各种关系。设计意味着设计"关系"，这些关系使人们必须思量"和谐"这一词语的内涵，思考是否可以通过设计人造物（产品）这一文化产品去平衡与干扰人们生存的心态。

产品模型的构成包括以下内容。

■ 物的构成（形式系统、功能系统等）；

■ 人性的构成（知觉系统、情感系统、趣味系统、操作系统等）；

■ 社会性的构成（价值系统、关系系统、象征系统等）。

实验一：模型的认知

1. 实验目的

设计是为人而进行的活动，从模型开始了解与分析人的特征与产品的特征。

2. 实验内容

通过与"人"字的组词及与"人"称呼有关的词语讨论，达到对不同人的认知，体验模型的意义及用法。

3. 实验过程

（1）说出并记录与"人"相关的词语，填入下表。

"人"字组词	与人称呼相关的词语

（2）选择上表中一个关于"人"的词语进行分析，将内容填入下表。

类别	相关词语
描述此类人特征的词语	
描述此类人使用产品的相关词语	

4. 实验结果分析

（1）人的特征中涉及了哪些生活领域。

（2）各类"模型"的意义及转换是怎样的情况。

（3）如何描述这些"特征"能为设计提供依据。

（4）决定你要研究探索的人及人模型。

本章小结

　　本章通过模型理论的学习与实验，获得人的描述性词语、产品的描述性词语。所有的设计是为人的，不同人的特征、属性、品性、喜好等是不一样的，结合第三章生活方式与设计、第四章未来生活与设计，完善用户模型与产品模型的描述与建构。

思考概念：确定设计目标

　　你在为谁设计，请描述他们的特征及他们用品的特征。在哪里可以获得这些信息。

参考文献

［1］[美] 泰勒（Taylor），[美] 佩普劳（Pepau），[美] 希尔斯（Sears）. 社会心理学 [M]. 第10版. 谢晓非等译. 北京：北京大学出版社，2004.

［2］陆汝钤. 世纪之交的知识工程与知识科学 [M]. 北京：清华大学出版社，2001.

第三章
03 Chapter
生活方式与设计

设计思维
Design Thinking

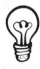

所有的设计成果一定要成为人们生活的一部分，如果设计成果不能成为人们生活的一部分，其后果是可以预想的。要使设计结果成为人们生活的一部分，就需要了解人们的生活。在人们的一个眼神、一挥手、一抬足之间，了解人们的需求，了解人们需求的内容。本章从生活方式出发，了解人们生活的模式；探索人们生活方式中所呈现的情感、趣味，了解情感、趣味的内容。设计的人造物应融入人们的生活，是人们开展各类生活活动样式中情感、趣味的载体。记录与学习生活、情感、趣味的关系，完善用户模型，开展设计（表3-1、表3-2、图3-1）。

通过"生活中活动或事件的情感、趣味的认知"的实验，体验活动、情感、趣味之间的关系，进一步探寻设计对象的特征。

表3-1 学习进程与设计

	概念（Conception）构思（Conceive）			设计（Design）		实现（Implement）		评价（Appraise）		CDIA
课程规则	人模型 用户模型 产品模型 设计 和谐	活动 情感 趣味 设计 和谐	人造物 历时法 愿景 设计 和谐	文化 语言 语言模态 设计 和谐	美感 共通感 风格 设计 和谐	机器中心论 人本主义 功能主义 设计 和谐	科学 艺术 技术 设计 和谐	评价 作品 产品 设计 和谐	体验 场景 角色 设计 和谐	主题词
教学模式	设计模型			提出方案并论证		实践并完善方案		成果展示与评价		学生探索
	探索人们生活中的需求问题			探索实现需求的方案并展开实践						
	形⟶意			意⟶形				评价		课堂实验
绪论	设计模型	生活方式	未来生活	文化生产	审美	设计思想	实现技术	劳动成果	市场	
一	二	三	四	五	六	七	八	九	十	章节/课次
一	二		三			四		五		单元

表3-2 学习内容

主题词	活动、情感、趣味、设计、和谐
潜台词	内容、形式、内涵、外延、目标、结果
疑问词	是什么、是吗、还能是什么、做什么、谁能

图3-1　生活方式与设计

第一节　生活方式

衣、食、住、行是日常生活中的活动，设计为人，就要关注人们日常是如何生活、如何工作的。几千年来，衣、食、住、行发生了什么变化呢？纵观几千年，生活方式在不断地改变，这就给设计带来了机遇与挑战，需要探索引起生活方式改变的因素，以此着手开展设计。

人们衣、食、住、行的方式不断被改变着，几千年来人类有没有不变的呢？也许我们可以去问问兵马俑、王昭君、司马迁、李白等，我们向他们求证：我们与他们之间在生活中有何相同，有何不同。我们都有衣、食、住、行，是否还有其他地方相同呢？我们会发现：我们与他们一样都有家人、朋友，都有情感与趣味的诉求，也就是说多年以前，甚至几百、几千年以前也有一个"你"，同样拥有喜、怒、哀、乐、惊、恐、惧等情感，只是出现的方式不一样，或者说生活的方式不一样而已。以此出发，我们分析、理解人类的情感，依据人类的情感诉求改变生活的方式从而达到设计之目的与效果。

我们要追随人类的情感，尊重人们的情感诉求，通过有趣味的设计来改变人们的生活方式，从而达到满足人类情感诉求的需要，也以此提高人们生活的品质，以达到完善设计模型的目的。

一、生活方式的概念

生活方式也被称为生活活动的模式，衣、食、住、行是人们生活中的活动，吃饭的方式、睡觉的方式、穿衣的方式等就是生活方式。吃是必然的，如何吃、怎样吃就是方式，吃的内容、吃的味道、吃的趣味、吃的情感等伴随着吃的方式，决定着吃的方式，决定着生活的方式。穿衣是必然的，如何穿、怎样穿就是方式，穿的内容、穿的风格、穿的趣味、穿的情感等伴随着穿的方式，决定着穿的方式，决定着生活的方式。当我们看到老外非常不熟练地拿着筷子吃中餐时，大家开心地交流着最平常不过的事：如何用筷子。当我们看到一个幼童拿筷子吃饭时，大人时不时地去纠正与调整着他拿筷子的动作，时而殷切，时而担忧，时而又有焦虑；这就是方式不同引起的情感共鸣与趣味。如图3-2中的这

些酒具，是谁使用？你试着用它们饮饮酒，这每一个酒具你拿到手上的感觉一样吗？每一个酒具产生的情感会一样吗？我们通过对其进行分析，便可以获得使用这些酒具的人使用时的情况：会有怎样的身体状态，会说出怎样的话语内容，会表达怎样的情感，会产生怎样的趣味。

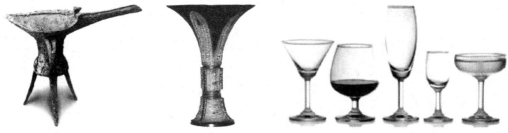

图3-2　酒具

生活方式（life style）的概念，最早产生于社会学和心理学领域，随着理论的完善，现已被引入更广泛的领域。生活方式的定义非常多，表3-3呈现了多位专家、学者的观点。

表3-3　生活方式的定义

时间	学者	定义
1929	阿尔佛雷德（Alfred）	生活方式包含的因素有动力（Drive）、情感（Emotion）和文化体验（Cultural experience）
1963	威廉（William）	生活方式为一系统性概念，它是某一社会或某一群体在生活中所具的独特的生活模式。所以生活方式是文化、价值观、资源、法律等力量所造成的结果
1971	韦尔（Well）、泰格特（Tigert）	生活方式是一个人的生活模式，包括态度、信念、意见、期望、畏惧、偏见等特质，也反映在对时间、精力、金钱的支配方式上
1971	费尔德曼（Feldman）、蒂尔巴（Thielbar）	生活方式是一种群体现象。一个人的生活方式受到他所在的社会群体以及跟其他人之间的关系的影响。生活方式在不同人口统计变量上表现出差异。包括年龄、性别、民族、社会阶层、宗教和其他决定因素。另外，社会变迁也会导致生活方式的改变。生活方式覆盖了生活的各个方面。一个人的生活方式使他在行为上表现出连贯性。所以，当我们知道一个人在生活的一个方面的行为方式，就可以推断他在其他方面的行为方式。生活方式反映了一个人的核心生活利益。许多核心利益塑造了一个人的生活方式，比如家庭、工作、休闲和宗教等
1973	德比（Demby）	生活方式是探索人们在各项活动上分配的时间、精力和金钱的衡量方式
1974	普鲁默（Plummer）	生活方式是将消费者视为一个整体，描述消费者的本质及生活方式
1983	海金斯（Hawkins）、贝斯特（Best）、科尼（Coney）	生活方式是人们如何生活、工作与休闲的方式

续表

时间	学者	定义
1984	恩格尔（Engel）、科尔卡特（Kollat）、巴尔克韦尔（Balckwell）	生活方式是人们生活及支配时间与金钱的方式，是个人价值观和人格的综合表现
1984	科特勒（Kotler）	生活方式是人们表现在活动、兴趣和意见上的方式
1994	平尼（Pingree）、霍金斯（Hawkins）	生活方式是个人有规则可循的行为
2001	密尼亚德（Miniard）、布莱克威尔（Blackwell）、恩格尔（Engel）	生活方式是一种综合观念，是人们生活及花费时间和金钱的类型，反映个人的活动、兴趣与意见和人口统计变量
2001	郑健雄、刘孟奇	生活方式是人们如何生活的综合性概念，包括日常生活购买何种产品、如何使用、如何看待，以及对产品的感觉如何
2007	李乐山	生活形态是一个人或一个群体价值观念的影响，通过日常生活中的行动、行为、现象表现出来。生活形态受价值、态度、需要、环境条件、社会期待、生存目的、兴趣、观点、习惯等影响

综合表3-3中所述内容，生活方式就是人们日常生活中处理生活中各种活动的方式，这个方式可以由人们生活的文化背景所决定，即生活方式是受人们价值观、人格、情感、态度、兴趣、社会期待等影响而形成的，体现在与人交往的方式、处理问题的方式等方面，甚至花钱的方式、消磨时间的方式等方面；成为一个人或一群人有规则可循的行为，也成为区分人与人之间不同的依据。

《中国大百科全书（社会学卷）》中定义的生活方式是不同的个人、群体或社会全体成员在一定的生活条件制约和价值观引导下，所形成的满足自身生活需要的全部活动形式与行为特征的体系。生活方式是全部活动的形式与行为特征，如劳动的方式、消费的方式、婚姻家庭的方式、社会交往的方式、政治的方式、精神的方式、闲暇的方式等。生活方式是随着时间而变化的，是人们在长期生活中选择的结果。一方水土养了一方人，一方面，分析并描述出特定人群的生活方式，以分类群体，确定用户群；另一方面，分析并描述出特定人群的喜好、趣味、价值观等，付诸所设计的产品之中，使设计的人造物成为人们生活的一部分，从而达到设计是设计人们生活之目的。

图3-3是东西方的绘画作品，也是人们生活的写照，通过画面我们可以看到人们在干什么，或者说人们是怎样开展生活的。通过绘画作品我们可以判断出：这是两个不同的民族或不同的人群。同样都是长裙飘飘，一个裙长及地，一个裙长拖地，一个温婉、内敛，一个优雅、疏朗。同样是住，一个是亭台楼阁，一个是城堡高塔；同样是聚会，一个闲适、淡然，一个闲适、热烈。在这些绘画作品的场景中，无论是人还是物，还是周边的环境，呈现出协调的氛围。将这几幅画中的场景不变，只是将人物交换一下又有什么结果呢？是恶搞？还是穿越的惊奇？这是由几幅生活画面引发的联想，由生活方式展开的联想，由生活方式产生的设计方法。

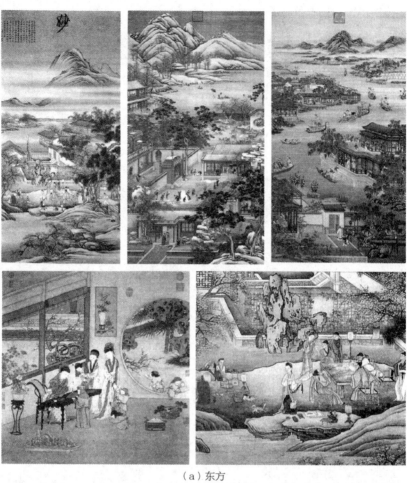

（a）东方

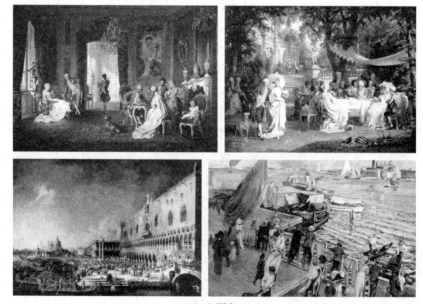

（b）西方

图3-3　东西方绘画作品中所呈现的各种生活方式

二、生活方式分析的方法

生活方式可以成为我们判断、区分族群、人群、目标用户的方式与方法，可以成为我们展开设计联想的方式与方法，这里介绍两种生活方式分析的方法。

（一）活动、兴趣、观念（AIO）的描述

AIO是由activities（活动）、interests（兴趣）、opinions（观念）组成的量表，人们用AIO测试消费者的个性、兴趣、态度、信仰、价值观、购买动机等，通过理性的、具体的、行为的心理学变量，获得对消费者的总体看法。表3-4呈现了学者Reynolds & Darden（1974）对AIO的定义。

表3-4 雷诺兹（Reynolds）和达登（Darden）的AIO定义

构成要素	定义
活动	指具体可见的活动，通常可以通过观察得知，例如看电视、购物，但这些活动的原因却是无法直接观察测量
兴趣	指人们对于事物、事件或主题的兴奋程度，能吸引一个人特别且持续的注意
意见	指人们对外界情境刺激产生的问题，所给予的口头或书面答案，用以描述人们对于情境事件的解释、期望与评估

早期的AIO量表是韦尔和泰格特在含有300多个问题的生活方式量表中设计并总结出的。他们认为，可以从人们的活动、兴趣及观念这三个维度体现其信念、期望、喜好、偏见等特点，并利用AIO量表的核心思想调查用户的生活方式。随后，普鲁默对AIO量表（表3-5）作了新的表述，将人口统计变量加进了AIO量表之中，经过他修正的AIO量表中一共含有4个核心因素，即活动、兴趣、观念和人口统计变量。在这4个核心因素之下，发展出了36个子维度，以便使用时根据研究的目的来挑选相应的子元素进行问题的研究与表达。AIO量表中内容的获得可以由大量的陈述句组成，被调查者表达对这些陈述内容的意见，即同意与不同意的程度。

表3-5 普鲁默修订的AIO量表

活动（A）	兴趣（I）	观念（O）	人口统计变量
工作	家族	自我	年龄
爱好	家庭	社会	教育
社会事件	职业	政治	所得
假期	社区	商业	职业
娱乐	消遣	经济	家庭大小
社交	时髦	教育	居住环境
社区	食物	产品	地理环境
购物	媒体	未来	城市大小
运动	成就	文化	家庭

（二）VALS模型

VALS模型（value and lifestyle），即价值观与生活形态模型，是由美国的标准研究协会（Standard Research Institute, SRI）于1978年开发出来的，成熟于1989年，又被称作VALS2。它基于人们行为与兴趣的原初性，试图挖掘人们持久的态度与价值观，从自我概念、资源情况入手，自我取向被分成三种类型。第一，原则取向。持原则取向的人主要是依信念和原则行事，而不是依情感或获得认可的愿望作出选择。第二，行动取向。持这一取向的人热心社会活动，积极参加体能性活动，喜欢冒险，寻求多样化。第三，地位或身份取向。持这种取向的人很大程度上受他人的言行、态度的影响。其结构为4个人口统计变量和42个倾向性项目。资源情况不仅包括财务或物质资源，而且包括心理和体力方面的资源。如收入、教育、自信、健康、购买愿望、智力和能力水平。依此方法确定美国消费者的八类群体，即实现者、完成者、信任者、成就者、奋斗者、体验者、制造者、挣扎者，如图3-4所示。

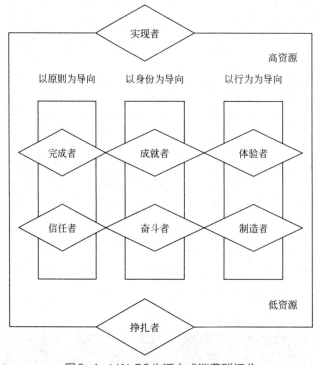

图3-4　VALS2生活方式消费群细分

用生活方式分析用户的方法随着互联网的深入，大数据就提供了人们生活方式、生活习惯，于是可以借助于大数据用表3-5、图3-4中的方法进行记录与分析人们的生活方式。作为每个个体来说，在网上的活动是个人自主选择的，也有习惯性选择的，即注意到生活方式是由个人的主观选择所决定的，所谓"人以类聚，物以群分"，如此将"生活方式"的概念结合"生活风格"的概念，形成用户模型。随着人们生活水平的提高，人们自我意识的增加，这样的选择，这样的决定会越来越多，借助互联网，借助于大数据会更清晰地表征不同群体的生活方式，产生不同的用户模型。

第二节　活动

一、活动的概念

生活是人类所有活动的源泉，或者说生活就是由一个个活动组成的，人类对自己生活的地球、生活的宇宙有着浓厚的、经久不衰的好奇心，由此会开展许许多多的活动；人类要生存，要很好地活着，围绕衣、食、住、行也产生了许许多多的活动；这些活动包括科学、艺术、技术、思想、审美等，都是人类自己不断创造出来的活动。

以我们最为熟悉的节日为例，节日是祖先为有意义的生活而设计出来的活动，是祖先设计出来的有情感诉求、有趣味的活动。以春节为例，春节是我国民间最隆重、最富有特色的传统节日，是中华民族最重要的节日。它凝结着我国人的伦理情感、生命意识、审美趣味与情怀。临近年底，全国人潮涌动，来自不同地方的各类人群，不惜钱财，不惜时间，不惜体力，共同进行着一件事——回家，祈盼的是在那一时刻，与家人团聚，共享佳节。一身的辛劳，一路的喜悦，都在节日里得到溶解和升华。人们用贴春联、贺年、发红包等年节仪式、年节方式展开了活动，汇聚亲情、友情、爱情、人情等，修整自己，完善自我。享受一年来的收获与愉悦，筹划新一年的生活。在饱含深情的新春祝福声中，我们感受到的是整个民族蓬勃的生机，领悟到的是民族精神与情感的纽带。在除夕的夜晚，全家老小在一起熬年守岁，欢聚醼饮，共享天伦之乐，北方地区为了在初一吃上饺子，除夕之夜全家人在一起包饺子。饺子的做法是先和面，和字就是合；饺子的饺与交谐音，合与交有相聚之意，又取更岁交子之意。在南方有过年吃年糕的习俗，甜甜的、黏黏的年糕，象征新一年生活甜蜜蜜、步步高。待第一声鸡啼响起，或是新年的钟声敲过，街上鞭炮齐鸣，响声此起彼伏，家家喜气洋洋，新的一年开始了，男女老少都穿着节日盛装进行拜年。拜年的方式多种多样，有的是同族族长带领若干人挨家挨户地拜年，有的是一家之主带领全家去拜年，也有大家聚在一起相互祝贺，进行"团拜"。春节凝聚着中华民族的情感、民族的趣味，传递着民族精神的薪火（图3-5）。

表3-6、表3-7为2008年年初的时候针对春节活动进行的调查。表3-6是我们针对大学生的春节调查，选择率最高的前十个活动是春联、拜年、年夜饭、鞭炮、烟花、压岁钱、年货、福字、走亲戚、春晚。表3-7是新浪网站所做的关于最具有年味的春节元素调查，排名前十的是拜年、春联、鞭炮、压岁钱、除夕、年夜饭、守岁、春晚、福字、祭祖。这些春节中的活动及活动方式经过一代代的设计、一代代的传承，近10年过去了，变化最大的活动是什么呢？我们不由得想到的就是发"压岁钱"了，俗称发"红包"，压岁钱还在发，红包还在发，而且发得更多、更经常了，不仅仅是春节的时候，更是成为人们日常娱乐的一种方式了。在一个网络群里，只要有高兴的事儿，有值得庆祝的事儿，大家就开始发"红包"了，活动还在，情感还在，趣味还在，而方式改变了，互联网创造出来的方式。还有什么活动与活动方式可以被创造出来呢？

图3-5　春节的活动、情感、趣味

表3-6　大学生调查问卷前十名的春节元素

排 序	元素
1	春联
2	拜年
3	年夜饭
4	鞭炮
5	烟花
6	压岁钱
7	年货
8	福字
9	走亲戚
10	春晚

表3-7　新浪网站关于前十个最具年味的元素

排 序	元素
1	拜年
2	春联
3	鞭炮
4	压岁钱
5	除夕
6	年夜饭
7	守岁
8	春晚
9	福字
10	祭祖

　　"婚礼"是人生最重要的活动之一（图3-6），祝福、分享、幸福、快乐、甜蜜、热闹、欢聚、温馨、浪漫、成功、亲情、友情、爱情等，在婚礼活动的设计中被一次次创新，无论是主持人、证婚人、长辈的发言，还是传统的跨火盆、床上撒花生红枣，都表达着人们对婚礼的情感与趣味。

二、活动与设计

（一）活动提供了设计的要素

　　人们对生活中好多好多的记忆都是在活动之中，人们对记忆中活动的描述往往又会关联许许多多的要素，如图3-7所示，活动有工作、居家、休闲、节日等，构成活动的有时间、空间、角色与场景，还有活动时的状态如情感与趣味等。活动关联的要素为设计生活方式提供了路径，我们改变参与的角色、时间、空间、场景等要素，在改变的过程中依据人们情感、人们趣味的诉求，从而达到设计的目的。

图3-6　婚礼活动、情感、趣味

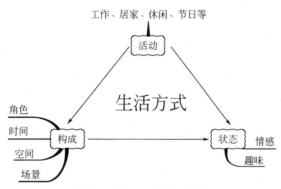

图3-7　活动、情感、趣味

活动往往是在一个场景中，场景是我们记忆的基础，场景也是角色演出的场所与背景。如果我们从场景出发，到一个又一个不同的、真实的、虚拟的场景中去，将人造物或被设计之物、之人放入场景中，他们可以扮演各类角色，人造物或与场景和谐，或与场景冲突，或与场景互相成趣。至于形成怎样的效果，与设计者倡导的价值有关，与消费者的喜好、趣味有关。这是从场景出发的设计，也是情感启动、趣味相投的设计。

你在设计之时，可以在活动的场景中，扮演一定的角色，也可跳出活动之外，作为旁观者。在活动中时，你尝试与场景中的每个角色对对话，这个角色可以是人，也可以是物，由此确定与设计活动中角色的状态。在活动之外时，作为一个旁观者去审视，作为一个设计者去审视，作为一个参与者去审视，会收获令人惊奇的设计效果与结论。

（二）活动中知识的创造性

活动得以产生与发展，是参与的各方构成了活动的要素，各个要素贡献了各自的知识，或者说是这些知识共同构成了活动，并促成了活动的产生与发展。这些知识有显性的，有隐性的。显性知识、隐性知识的认知与学习对于创造是非常重要的。表3-8介绍了一些专家、学者对显性知识、隐性知识的观点，由此可知：隐性知识是经验的、实体的、同步的、此时此地的、类比的知识，附属于拥有此知识的个人与物，且难以复制与

转移，如经验、智慧、群体感受等；显性知识是理性的、心智的、连续的、非此时此地的、数据的知识。一个人既拥有隐性知识也拥有显性知识，一个物也既拥有显性知识也拥有隐性知识。在活动中，显性知识与隐性知识会随着活动的产生与发展而发生变化，同时隐性知识与显性知识的存在不以我们的意愿为转移，因为参与活动的各方只要进入活动便会启用他所拥有的知识，从而引导活动的走向。因此，开展生活方式的设计，需要去挖掘、分析与表达参与者（或消费者、物品）的知识，既需要了解他所拥有的隐性知识，也需要了解显性知识。

表3-8　隐性知识与显性知识的意义

专家、学者	分类	含义
博兰尼 （Polanyi）	隐性知识	是指人类知识中无法言传或不清楚的知识。属于个人的，与特别情境有关，且难以形式化与沟通
	显性知识	可以用概念、命题、公式、图形等加以陈述的。可形式化、可制度化、可言语表达的知识
思里夫特（Thrift）	隐性知识	实践知识
	显性知识	经验主义的知识
赫德隆德 （Hedlund）	隐性知识	为一种非口头、直觉且不清晰、无法明确表达的知识
	显性知识	可以详加叙述或用文字、电脑程序、专利或图形加以表示的知识
伦德瓦尔 （Lundvall） 和约翰逊 （Johnson）	隐性知识	知道怎么做的知识：做事的技巧和能力
	显性知识	知道是什么样的知识：关于事实的知识
野中郁次郎 和竹内广隆 （Takeuchi）	隐性知识	内含于个人心中的非具体或者无完整条理的主观经验、模拟式、情境特殊性的知识技能，以及思考模式、信仰、认知模式等。无法直接传达给其他人，必须经由观察等方式间接学习
	显性知识	可以以各种模式记录与表达的知识，如计算机程序、教科书等，只要其他人取得记录知识的媒介，便可借此学习到的知识
克洛格（Clegg） 和帕尔默（Palmer）	隐性知识	共有的知识存货：缄默的见识是由一个团体内的成员随着时间的积累而发展的
	显性知识	"食谱处方"：一种可以详细描述过程和可以按部就班的学习知识的形式
吉登斯（Giddens）	隐性知识	实践的意识：指导行动的知识，并且没有意识到它们拥有这样的知识或可以用推理来公式化
	显性知识	有意识的知道：个人可以表达学问和知识
豪威尔斯 （Howells）	隐性知识	不可编辑也无法具体化的知觉到的知识，这种知识是经由非正式的学习行为与程序取得的
	显性知识	可编辑，也可具体地知道是怎样的知识
诺勃郎 （Nooteboom）	隐性知识	程序上的知识：完成某项活动的技巧
	显性知识	公布的知识：事实和知道因果关系

　　日本学者野中郁次郎和竹内广隆认为，新知识的产生依赖于隐性知识和显性知识的相互转换，他们将知识的转换过程分成了四种不同的类型，从而提出了知识转化的SECI模型，具体如下。

　　社会化过程（socialization）：隐性知识向隐性知识的转换过程。

　　外部化过程（externalization）：隐性知识向显性知识的转换过程。

　　融合化过程（combination）：显性知识向显性知识的转换过程。

　　内部化过程（internalization）：显性知识向隐性知识的转换过程。

　　由上可看到知识的转化并不是单向的，野中郁次郎和竹内广隆认为通过运用暗号、隐喻、类比和模型，可以将有价值的隐性知识转化为容易传播的显性知识。这也就是开展生活方式的设计时，通过角色、时间、空间、场景等显性知识，将情感、趣味这类隐性的知识转化为显性的知识，实现创新的设计。

　　德裔学者封·科若赫提出，促使隐性知识显性化的策略主要有五项，分别是"分享隐性知识""创造新的概念""验证提出的概念""建立基本模型""显现和传播知识"。与这五个策略相对应，隐性知识转化为显性知识有五个步骤，即"形成知识愿景""安排知识谈话""刺激知识活动""创造适合环境""个人（本单位、本土）知识全球化"。

　　通过本章节的实验，我们可以体验、理解与掌握这些知识转化的方式与方法。

第三节　情感

一、情感的概念

　　情感在《现代汉语词典》（2012年修订本）的释义为"对外界刺激肯定或否定的心理反应，如喜欢、愤怒、悲伤、恐惧、爱慕、厌恶等。"在心理学上，情感是人的主观体验，是人对客观事物是否满足自己的需要而产生的态度体验，即人对自己心理状态的自我感觉，是通过主观体验反映出来的客观事物与人的需要之间的关系。人类的各类活动中有自己的情感，表3-9呈现了一些专家、学者对情感概念的描述。

表3-9　情感的概念

学者	时间	概念描述
詹姆斯（James） 兰格（Lange）	1884 1885	情感是对一种身体状态的感觉
费洛伊德（Freud）	1916	情感是一个欲表露的源于本能的心理能量的释放过程
文格（Wenger）	1956	情感是由自主神经系统激活的组织、器官的活动和反应，它包括骨骼肌反应和心理活动
阿伦德（Aronld）	1960	情感是对趋向知觉为有益的、离开知觉为有害的东西的一种体验倾向
普利布拉姆（Pribram）	1970	情感是当有不适宜的刺激输入、机体活动立即超越这一基线，使有机体处于一种不协调的紊乱状态的体验

续表

学者	时间	概念描述
杨（Young）	1973	情感是起源于心理状态的情感过程的激烈扰动，它同时显示出平滑肌、腺体和总体行为的身体变化
利珀（Leeper）	1973	情感是一种具有动机和知觉的积极力量，它组织、维持和指导行为
坎普斯（Campos）	1983	情感是个体与环境意义事件之间关系的心理现象
拉扎勒斯（Lazarus）福克曼（Folkman）	1984	情感是来自正在进行着环境中好的或不好的信息的生理心理反应的组织，它依赖于适时或持续的评价
奥特利（Oatley）	1996	情感经常是在有关重要事件作用下，有意识或无意识地被引起而采取迅速行动的准备状态
孟昭兰	2005	情感是多成分组成、多维量结构、多水平整合，并为有机体生存适应及人际交往而同认知交互作用的心理活动过程和心理动机力量

二、情感的分类与描述

情感作为人对客观事物是否符合自己的需要而产生的态度体验，是人的一种状态，是对人的生命展开过程中本真状态的描述。情感是人的自我价值所体现出来的需要，情感的发展具有"绝对的变化性"和"相对的稳定性"，从时间的长河来看，人类的情感及情感类别是没有变化的，变化的只是引起变化的原因，这是说，沿时间的长河来看，几千年的历史中，人类的情感一直存在着，是稳定的诉求，只是引起情感变化的诱因是多样的，这里我们遵循人类的情感，分析与设计情感的诱因，从而在达到与满足人类情感诉求的基础之上开展生活方式的设计。

有这样一则故事：爷孙俩来到了池塘边的田里，爷爷在干农活，孙子在旁边玩耍，淘气的孙子将一把爷爷心爱的壶扔进了水池中，爷爷一下子暴怒了，将孙子也扔进了池塘，爷爷立即也跳进了池塘，一把捞起了孙子。回到家中后，爸爸妈妈没有说一句话，可奶奶唠叨了好久好久。这则故事好像在历史上的哪个朝代都可以发生，就是人们所说的这是一个架空历史的故事。调皮的孙子、孝顺的儿子与儿媳、慈祥的奶奶、严厉的爷爷，这一家子人有着彼此珍惜的情感，这是人类几千年稳定的情感，诱发情感的是一把壶，是一个扔壶的动作，触发了爷爷的痛点，钟爱的壶与钟爱的孙子产生了激烈的冲突——都面临着痛失的危险，从而有这一家人情感的呈现：爷爷的震怒（扔孙子）与爷爷的惊觉（自己立即跳进池塘捞孙子），孙子的生命安全引发了爷爷、奶奶、爸爸、妈妈等一家子的情感，所谓爱恨情仇，呈现出了情感"绝对的变化性"和"相对的稳定性"。

情感的范畴有群体性情感与个体性情感，呈现情感范畴的词语有亲情、友情、爱情、人情、舆情、恩情、才情、风情、豪情、激情、深情、浓情、常情、悲情、纯情、热情、滥情、温情、柔情、多情、苦情、痴情、幽情、抒情、忘情、真情、盛情、纵情、矫情、动情、钟情、传情等以"情"为着重点的词语。

情感用心理词语描述有怒、憎、哀、悲、惨、惊、惧、凄、愁、忧、伤、颓、烦、焦、难、乏、抑、失、慌、惑、疯、戾、狂、酸、苦、痛、悔、凶、羞、愧、孤、娇、

傲、喜、乐、涨、激、顺、安、舒、恬、尊、信等。这些心理词语可分为消极类的与积极类的，具体情况如下。

怒：愤恨、气愤、愤怒、气恼、恼火、狂怒、七窍生烟、大发雷霆、怒气、悲愤等

憎：憎恶、反感、可耻、恨之入骨、深恶痛绝、心狠手辣等

哀：哀愁、哀戚、哀恸、哀婉、哀怨、怜悯等

悲：悲怆、悲愤、悲惨、悲苦、悲凉、悲凄、悲壮、心如刀割、悲痛欲绝等

惨：惨苦、惨痛、惨戚等

惊：惊愕、惊骇、惊慌、惊恐、惊悚、惊疑、惊奇、惊讶、震惊、奇怪、害怕、
　　奇迹、惊悸、惊吓、惊呆、大吃一惊、瞠目结舌等

惧：惧怕、恐惧、胆怯、害怕、担惊受怕、胆战心惊、惨不忍睹、惨淡等

凄：凄惨、凄恻、凄怆、凄苦、凄凉、凄婉、凄惘、苍凉等

愁：愁楚、愁苦、愁闷、忧愁等

忧：忧愤、忧闷、忧郁、忧伤、忧虑、忧思、忧心等

伤：忧伤、心碎、伤感、感伤、难过、难受、痛心等

颓：颓废、颓靡、颓丧等

烦：烦乱、烦恼、烦躁、狂躁、浮躁、憋闷、憋屈、窝心、烦闷、憋闷、心烦意乱、
　　自寻烦恼等

焦：急躁、迫切、焦躁、焦愁、焦渴、焦灼等

难：窘促、窘困、窘迫、局促、尴尬、为难、难堪等

乏：疲乏、疲惫、疲倦、疲沓、累等

抑：抑郁、沉重、沉郁、暗淡、暗沉、苦闷等

失：失意、惆怅、怔、呆、失望、灰心、沮丧、绝望、失望、遗憾、心灰意冷、灰心
　　丧气等

慌：惶惑、惶恐、恐慌、可怕、胆怯、卑怯、慌乱、慌张、心慌、不知所措、手忙
　　脚乱等

贬：呆板、虚荣、妒忌、眼红、妒贤嫉能

惑：困惑、迷惑、迷乱、迷茫、迷惘、呆板、杂乱无章等

疯：放纵、释放、失心、疯狂等

戾：扭曲、暴烈、积压、怨愤等

狂：狂热、狂放、不羁、自负等

酸：心酸、委屈、酸涩、酸楚、辛酸、酸苦、酸痛等

苦：苦楚、苦闷、苦恼、苦涩、痛苦、低落、不振等

痛：痛心、痛恨、痛惜、沉痛等

悔：懊悔、懊恼、内疚、忏悔、惭愧等

凶：凶恶、凶狠、凶暴、凶悍等

羞：羞耻、羞愧、羞恼、羞怯、羞臊、羞涩、害臊、面红耳赤、无地自容等

愧：惭愧、内疚、忏悔、抱歉、不安、紧张、忐忑、过意不去、问心有愧等

孤：寂寞、落寞、寂寥、孤单、孤独、孤苦等

气：豪气、霸气、俗气、福气、通畅、阻塞等

傲：傲慢、骄傲、自大、自负、自满、傲视、傲骨、虚荣、妒忌等

喜：惊喜、狂喜、喜悦、欢喜、欣悦、欣慰欣喜、喜出望外、喜庆、洋溢、欢天喜地等

乐：高兴、欢快、愉快、快乐、甜美、开朗、开怀、笑逐颜开、轻松、乐不可支等

涨：昂扬、振奋、兴奋、高涨、饱满、激情、酣畅、快意等

激：激昂、激动、激奋、激越、澎湃、热烈、热切等

顺：如意、幸福、幸运、侥幸、快意、可心、遂心、遂意、惬意等

安：安定、安乐、安宁、安稳、安心、安逸、泰然、踏实、宽心、问心无愧、镇定、
　　宁静、宽心、安谧、祥和等

舒：宽畅、舒服、舒爽、舒坦、敞快、亮堂、自在、惬意等

恬：恬静、恬适、闲适、悠然、悠闲、暗爽、平淡等

尊：恭敬、敬爱、毕恭毕敬、肃然起敬、屈辱等

信：坦诚、坦荡、坦然、坦率、真诚、真挚、诚恳、虔诚、信任、相信、依赖、
　　可靠、毋庸置疑等

爱：倾慕、宝贝、一见钟情、爱不释手、相思、思念、牵肠挂肚、朝思暮想、吃醋、
　　醋坛子、怀疑、多心、生疑、将信将疑、疑神疑鬼等

情绪和情感都是人对客观事物所持的态度体验，只是情绪更倾向于个体基本需求欲望上的态度体验，而情感则更倾向于社会需求欲望上的态度体验。与感觉刺激有关的情绪，可以有疼痛、厌恶、愉快；与自我评价有关的情绪，可以有骄傲与羞耻、罪过与悔恨；与他人有关的情绪有爱和恨。这些情绪又可以分化派生并复合成多种形式。由疼痛引起的不愉快是比较单纯的，而悔恨、羞耻则包含着不愉快、痛苦、怨恨、悲伤等复杂因素（图3-8）。

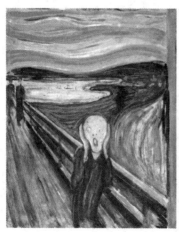

图3-8　人们的情感与趣味

三、情感启动与产品设计

在设计中，我们是将人们的情感与活动中的事件、物等转化为形式、符号、图形、视频等，将活动的要素转化为设计的要素，呈现情感诉求。

人的情感不是凭空产生的，可以由一定的刺激引起，即情感的"绝对的变化性"和"相对的稳定性"。自然环境、社会环境以及人自身都有可能成为情感启动源。人的情感可以在某种刺激作用下产生一种心理体验，我们平时所说的"控制自己的感情"，一般是指所产生的这种内心体验尽可能少地在面目表情、体态表情、言语表情等方面表现出来。这里提出用形容词来表达人的情感，通过一定的趣味激发与平衡情感。图3-9为拉塞尔（Russellr）的"愉快—唤起"理论所呈现的情感启动。在产品设计、销售过程中，设计者常常从启动人们的情感出发开展设计。

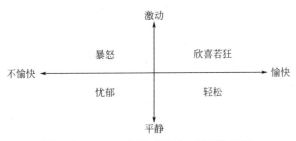

图3-9　Russellr的"愉快—唤起"理论

（资料来源：Mattila, Anna and Wirtz, Jochen. The Role of Preconception Affect in Postpurchase Evaluation Psychology & Marketing. No.7, 2000：590）

阿恩海姆还通过一些试验证实，人的情感生活实际上是一种兴奋，是各种心理要素（意志、思想、想象）充分活动起来之后达到的一种兴奋状态，这种兴奋状态本质上也是一种力的结构，各种不同的情感生活都有各自不同的力的结构。当某一特定的外部事物在大脑电力场中造成的结构与伴随某种情感生活的力的结构达到同形时，这种外部事物看上去就具有了这种情感性质。内在心理结构与外部事物结构上的同形或契合，是人类积千百万年的社会历史实践之后获得的一种能力。它虽然是无意识的，而且有一定的生理基础，但如果没有思想和意志的参与，就不能达到美感上的契合，而只能是生物性的。也就是说，其产品形态构成的力与情感的力达到同形，这是画面感或产品情感设计的方法步骤。

奥斯古德（Osgood）等认为情感信息有三个维度的认知：唤醒度、愉悦度、控制度。

唤醒度指与情感状态联系的机体能量的激活程度，其程度"从沉睡到亢奋"。这个维度表征的是个体对于各种活动的参与性，是活跃的还是呆板的，是兴奋的还是冷淡的，情感状态很容易根据唤醒度划分等级。如愤怒和悲伤的唤醒程度就不同，前者在表现时主体的兴奋度较高，表现得要突出些，因此具有较高的唤醒度；而后者在表现时则不会很兴奋，表现得低调些，因此，具有较低的唤醒度。

愉悦度表示情感的积极或消极程度，喜欢或不喜欢的程度。这个维度反映了情感的本质内涵，人借助情感要表达的就是他对人或事或物的愉悦度，即喜欢或不喜欢的程度，或者说是持积极还是消极的态度。高兴是一种积极向上的情感，具有较高的愉悦度；而愤怒则是一种消极的负面情感，其愉悦度较低。

控制度指主体对情感状态的主观控制程度，用以区分情感状态是由主体主观发出的还是受客观影响产生的。比如轻蔑就是主体主观发出，而恐惧就是受客观环境影响而产生的。

第四节　趣味

一、趣味的概念

孟德斯鸠认为："趣味最普遍的一个定义，就是通过感觉使我们注意到某一事物的那种东西。"康德在《判断力批判》中描述道："对美的事物的判断需要趣味。"爱德蒙·博克说："我所指的趣，不过是功能即心灵的功能，这些功能或受想象力作品和精美艺术品的作用或关于想象力作品和精美艺术品的判断。"杰德勒强调："趣……自身虽然是一种感觉，但考虑到其他要素应当属于想象。"由此可见，他们总的来说，是从个体感受能力的角度谈趣，认为趣与人的想象力有关或者说是一种直觉感官，成为一种体验想象快感的能力。趣是人类对有意思、有意义的事件、活动、物品等的情感判断，趣味会引起人们情感的反应：喜、怒、悲、惊等。

"趣"有差异性和共同性两个特点。

（一）趣的差异性

"趣"的差异性是由人的个体差异性、区域的差异性、时代的差异性所决定的。由于"趣"的主体是人，人会对某种东西或某个故事或某个场景产生出不同的趣。因此"趣"会因不同时期、不同民族、不同地域和不同个体而有所差异。也就是说"趣"具有时代性、民族性和个体性等特点。

1. 趣的民族性

一个民族因为在相同的社会环境中生活，就会积淀出具有自身民族特色的文化，"趣"味就自然地具有本民族的特点。例如颜色，不同的民族对于不同的颜色有着不同的趣味。在西方有的国家女子结婚则穿着白色的婚纱用以表示纯洁、圣洁、光明、神圣等意思，而在我国的传统中却以红色表示喜庆、红火、热闹等。

2. 趣的个体性

由于每个人的生活环境、教育程度、经济条件、社会地位、信仰崇拜、艺术修养等方面的不同，就有可能造成不同的"趣"意趋向。著名生理学家巴甫洛夫也曾经说过："人一方面有先天的品质，另一方面也有着为生活情况所养成的品质"。

3. 趣的时代性

人生活在某个特定的时代，那么他的思想观念就会深受这个时代的影响。魏晋时期以身材瘦削、秀骨清相为美，唐朝以身材丰满、肥腴富态为美。可见各个时代的文化背景有所不同，"趣"不可避免地带有时代的印记。

（二）"趣"的共同性

我国早在两千年前孟子在他的《告子上》中就有这么一段论述："口之于味也，有同

嗜焉；耳之于声也，有同听焉；目之于色也，有同美焉。"孟子讲的"同嗜""同听""同美"在一定程度上就是指共同的趣味。如李白、莎士比亚、歌德这些伟大作家的诗篇，就早已超越了民族、地域、时代，而成为全世界人类的文化瑰宝。达·芬奇的名画《蒙娜丽莎》、贝多芬的钢琴曲，也早已被世界人民所珍爱。不仅在艺术的"趣"意范畴人们有着共同性，在自然界的"趣"意方面人们也有着共同性，如位于加拿大和美国交界处的尼亚加拉大瀑布、南亚的马尔代夫群岛、印度尼西亚的巴厘岛等都被世界人民所热爱。

二、趣味与设计

（一）趣味

在我国"趣"字早在先秦时期就已经出现了，且经历了一段相当长的时间才从一个普通词汇转换为一个重要的词汇。但对于"趣"理性的探究却很晚，在20世纪80年代才出现。除了对"趣"本身的理论研究外，现在更多的学者是把"趣"和其他学科结合起来进行研究。比如说"趣"在建筑领域的研究与运用，"趣"在广告设计领域的研究与运用，还有"趣"在工业产品设计等领域的研究与运用等。

趣味，如果是天然的，往往随着感觉的开始便开始了。我们常常听说，小孩和野人喜欢鲜艳斑驳的色彩；最天真的人们欣赏洁净的纱帐、发亮的油漆、光滑的瓶罐。乡村的小园是最灿烂鲜花的简单缀合，并提供了宁静。儿童音乐的全部内容不过是活泼热闹；原始的歌曲除了要求谱上若干单调的节奏以外，并未添加什么形式。它们是真诚的证据，这种素朴不是缺乏趣味，而是趣味的一类。

人们生活中怎样描述"趣"与创造"趣"呢？有两类方法可供借鉴。

1. 与"趣"有关的组词

与"趣"有关的词组有兴趣、乐趣、情趣、风趣、理趣、野趣、雅趣、童趣、志趣、旨趣、生趣、意趣、易趣、异趣、逸趣、怪趣、欢趣、妙趣、闲趣，逗趣、奇趣、谐趣、撷趣、巧趣、新趣、瓷趣、幽趣、天趣、猴趣、恶趣、归趣，知趣、诗趣、真趣等。

2. 表示趣的词语

表示趣的词语有滑稽、幽默、怪诞、可笑、机智、巧合、谐谑、嬉戏、奇想、喜剧、奇遇、插曲、魔术、诙谐等。

（二）设计

设计中通过"趣味"方式的产品设计，去平衡与干扰人们生存的心态，以满足情感的诉求。

1. 以"童趣"为例

"童趣"，多指一种单纯自然的倾向，是儿童心理活动的外在表现，含有天真与自然的美妙。但也不仅仅是儿童才有"童趣"，许多青年人、老年人他们也有童心、"童趣"。不论什么年龄段的人，只要童心未泯，都有童趣，都渴望童趣。

在服装设计方面，设计师让·夏尔·德·卡斯泰尔巴雅克（Jean-Charlesde

Castelbajac）所设计的成人服装就常常充满童趣。如图3-10中可爱、简单的科米蛙（Kermit the Frog）以耀眼的图案出现在成人女装的整件上衣上，既时尚又充满童趣。他对服装细节的处理耐人回味，他把服装上颇具酷感的拉链设计成人脸的图案，新颖、个性又幽默、诙谐。

2. 以"野趣"为例

"野趣"是指山水间、田野间的趣味。"野趣"一词在我国古代出现得也较早，早在唐宋年间就已经出现，例如

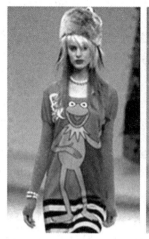

图3-10　大青蛙布偶秀

宋朝周密的《癸辛杂识前集·吴兴园圃》中记载："倪文节别墅，在岘山之傍，取浮玉山、碧浪湖合而为名。中有藏书楼，极有野趣。"现在随着科学技术的发展，人们生活的环境越来越好，但工作压力也越来越大，都市的人们整天面对的都是高楼大厦，冷冰冰的高科技产品，整天都被钢筋水泥等包裹得严严实实。所以人们越来越渴望回归自然，享受山林间、湖水畔的"野趣"。实现"野趣"可以有许许多多的产品，让人们心情得到放松，得到欢愉。如图3-11所示，是古人的"野趣"行乐图，即使是今天也"野趣"十足，能引起了大家感情的共鸣。

图3-11　古今野趣的区别何在

从CCL语料库中我们获得了95条有关"野趣"的记载，得到了一些有"野趣"的场景和故事，见表3-10。

表3-10 有"野趣"的场景和故事

类别	序号	描述
自然之景	1	长江支流大宁河的小三峡，山清水秀，奇峰壁立，林木葱茏，猿声阵阵，饶有野趣
	2	偌大的荷塘上两座四角亭翼然而立，不远处是两幢造型古朴、盖着琉璃瓦的厂区门楼，两者互为映衬，别有公园野趣
	3	山之雄伟，树之苍劲，水之隽秀，花之馨香
	4	有占地千万平方米的松树林，苍松挺立，满眼青翠，呈现自然野趣
	5	绿茵、蓝天、青山、白云，再加上那数不尽的奇花异草，珍禽异兽和古战场，一个以绿为基调、色彩斑斓的世界，在夏天成为魅力诱人、又野性十足
	6	森林幽深，丛峰叠嶂，充满了自然洪荒的野趣
	7	望峡谷，雾聚雾散，陡壁百丈，悬崖千尺，观峰峦，云卷云舒，逶迤延绵，孤峰兀立
	8	院内树木森然，百花盛开，秋天的桂花与春天的牡丹同时开放，缓缓流淌的山溪与飞鸟穿林的鸣叫，给这方静谧的风水宝地，带来些野趣
	9	风吹草低见牛羊的乡间野趣
	10	纵游逍遥村，指点座座竹楼，间间木屋，踏步条条曲径，丛丛碧黛
	11	池塘边，鸭游鹅行，穿过桃枝两三枝，衬着柳丝几十条
	12	西塘映萝屋、月影过寒枝
	13	那淙淙飞瀑、飒飒松风、关关鸟语、唧唧虫鸣，那水中五光十色、迷离扑朔、绚丽多姿的碧波，山上宛如娇羞不语、情窦初开的少女的笑靥的杜鹃花萼
社会之景	1	聪明的苏州人在有限的空间内，制造了无穷的景致：厅堂回廊，假山流水，曲径通幽，花木扶疏，虽身居闹市，却能享受山林野趣
	2	位于北京市朝阳区温榆河畔的白蜡树林目前已成为北京近郊最大的野生鸟类繁育基地，茂密的森林中栖息着万余只鹭鸟，形成北京城市独特的天然野趣
	3	吃山野风味，住地方风格的"别墅"，走曲径通幽的羊肠小道
	4	在苹果飘香的金秋十月，把外国游客请到普通农家作客，包饺子其乐融融，摘苹果笑语欢声
	5	游客骑马漫步草原，穿越森林
	6	盛夏之际，观竹海翻波，满眼清凉；聆虫吟鸟鸣，万虑澄清
	7	游人或跨游艇驰骋，或在岛礁上探险、垂钓、网蟹、拾海螺、拣野淡菜
	8	雪地的狩猎更别有一番野趣
	9	迷人的湖光山色、豪迈而多情的渔人、摇曳的苇荡与船影、韵味十足的民间野趣

3. 以"乐趣"为例

"乐趣"就是使人感到快乐的情趣，它是"趣"意情感启动所带来的结果，即使人高兴、快乐。这个词汇出现的较早，在宋代梅尧臣的《依韵和通判太博雪后招饮》中就曾提及"乐趣"一词："雪晴何所乐，乐趣在怀中。""乐趣"也可以分类，可以按快乐的多少、快乐持续时间的长短、快乐的深浅等进行分类。总之，任何事物都有潜力使得人们感受到其中的"乐趣"。从CCL（center for Chinese linguistics PKU，北京大学中国语言学研究中心）语料库中我们获得了2422条相关信息，当然每个人都有属于自己的"乐趣"，也有一些人有着相同的"乐趣"，这里只提取出来一部分人认为有"乐趣"的事或物（表3-11）供设计之用。

表3-11 启动"乐趣"的活动或物

分类	序号	描述	分类	序号	描述
	1	唱歌		36	征服自然
	2	读书		37	马术运动
	3	打篮球		38	篝火晚宴
	4	养鸟		39	山林温泉浴
	5	聚敛金钱		40	骑马穿山
	6	高山滑雪		41	水下婚礼
	7	冰雪娱乐		42	学包粽子
	8	住民居		43	大人教孩子唱诗歌
	9	吃小吃		44	下棋
	10	看皮影		45	驾驶
	11	学剪纸		46	爬山
	12	体验农家过年		47	在棋盘上搏杀
	13	电子竞技、网络游戏		48	品尝一切美食
	14	尽情购物		49	漂流
	15	看电影		50	品茗
	16	看大海、吹海风		51	农运会期间竞技
	17	集邮		52	享受原汁原味的农家菜
活动	18	与人交流	活动	53	感受简洁朴素的乡村生活
	19	钓鱼		54	放笼网捕螃蟹
	20	雨中漫步		55	从容不迫地享受会餐
	21	创造、拼搏		56	活泼可爱的孩子
	22	玩"六合彩"		57	大家庭
	23	摇帆冲浪		58	看报、读世界名著
	24	自己创作艺术品		59	在花前月下谈谈天说说地
	25	听家乡戏		60	掌上电脑
	26	骑自行车		61	游泳
	27	投身大海尽情弄波		62	回归大自然
	28	在冰上翱翔		63	自己播种、自己收获
	29	憨态可掬的企鹅		64	街头闲逛
	30	收集体育火柴贴花		65	看足球赛
	31	晨练		66	体验科技发明
	32	取得新成果		67	跳跳舞、听听戏、聊聊天
	33	篝火晚会		68	打扑克、打麻将
	34	在大沙丘上飞速滑下		69	被父母疼爱
	35	合吃一个苹果		70	讲笑话

续表

分类	序号	描述	分类	序号	描述
物	1	春雨	物	6	五花八门的音乐用品
	2	雪雕、雪景		7	五彩缤纷、绚丽奇目的小花
	3	将热气球制作成各种造型		8	风轮和玩具汽车
	4	大篷车		9	老爷车
	5	单桨木船		10	橡皮筏

以下这段是网易公开课TED中一个关于"如何培养创造力和自信心"讲座的内容片段。

道格·迪兹（Doug Dietz）是个技术型人才，他设计大型的医用成像设备。他为通用电气（GE）工作，有非常成功的事业。不过他也曾有危机时刻，他在医院里观察他的核磁共振仪的实际使用时，看到一个小女孩被吓哭了。然后道格心情沮丧地发现：医院里将近80%的儿科患者需要服用镇静剂才能做核磁共振。而在此之前他一直为自己的工作感到骄傲，他觉得自己的这台机器能拯救生命，然而事实给了他很大的打击：这台机器给孩子们带来的是恐惧。就在那时，他正在斯坦福设计学院学习，他知道了设计性思维、同情心以及迭代的原型设计，他运用这些新知识重新设计了扫描检查的全部体验，他把核磁共振检查变成了孩子们的大冒险（图3-12），他在墙上和机器上画上图案，他请懂孩子们的人对医务人员重新培训，比如说儿童博物馆的工作人员。对孩子们来说这是一次独特的体验，他们对孩子们解释噪声和检查舱的运行，他们对来检查的孩子们说："好了，你现在要潜入这艘海盗船，别乱动，不然海盗会发现你的。"结果是戏剧化的，需要服用镇静剂的孩子从80%降到了10%，医院和通用电气公司对此都很高兴，他们不用一直找麻醉师了，每天可以做的检查数量增加了，这个定量结果十分显著，但道格真正在乎的是定性结论，他陪同一位母亲等待她的孩子完成检查，当小女孩做完了检查，她跑到妈妈那儿说："妈妈，我们明天还能来吗？"

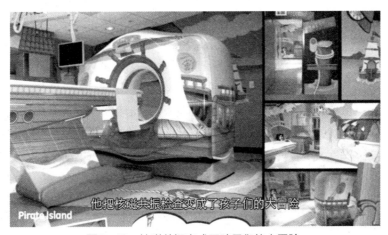

图3-12 核磁共振变成了孩子们的大冒险

实验二：生活中活动或事件的情感、趣味认知

1. 实验目的

了解人们的生活方式，理解生活中所蕴含的情感与趣味。

2. 实验内容

通过日常生活中所经历与遭遇的一个活动或一个事件，将活动与事件中所体验到的感受与趣味进行分析。

3. 实验过程

（1）由小组中的一个同学介绍自己家乡的一个活动或记忆深处一件难忘的事件，小组其他成员记录下此活动或事件中的感受，解析出此活动或事件中所隐含的情感、趣味。

（2）各组选派一名代表发言。将活动与感受到的词语在课堂上分享。

组别	生活方式 （生活中的活动与事件）	感受	
		情感词汇	趣味词汇

4. 实验结果分析

（1）活动或事件与情感、趣味的关系。

（2）从大家的分享中获得了哪些生活方式的内容，如何转换为设计依据。

本章小结

设计是在设计人们的生活，设计是在设计人们的生活方式，设计是在设计人们生活活动本身及活动中的人、物、事。从时间长河来看，人们生活的目的几乎没变（第四章将讨论），而人们生活的方式随着科学技术的发展、随着文化的发展在不断地发生着变化；人们生活中的情感几乎没变，情感、趣味表达着自己的诉求，满足人类情感的方式不断地在变化，并且越来越丰富多彩；描述人们生活活动及活动中的情感、趣味，使之成为设计的依据。本章中提供了描述生活方式、情感、趣味的方式与方法，提供了产品作为角色，承载人们情感、趣味的方式方法，将这些描述的内容、描述的方式方法作为用户模型特征，作为设计的依据。

思考概念：确定设计目标

你的设计与人们的哪些活动相关?

人们参加这些活动表达了怎样的情感? 怎样的趣味?

参考文献

[1] [美] S. E. Taylor, L. A. Peplau, D. O. Sears. 社会心理学 [M]. 谢晓非，谢冬梅，张怡玲译. 北京：北京大学出版社，2004.

[2] [英]安东尼·吉登斯. 社会学[M]. 赵旭东，齐心，王兵等译. 北京：北京大学出版社，2003.

[3] [英]爱德华·泰勒. 人类学——人及其文化研究 [M]. 连树声译. 桂林：广西师范大学出版社，2004.

[4] [美]德尔·I·霍金斯（Del I. Hawkins），罗格·J·贝斯特（Roger J. Best），肯尼思·A·科尼（Kenneth A Coney）. 消费者行为学 [M]. 北京：机械工业出版社，2002.

第四章

未来生活与设计

设计思维
Design Thinking

设计一定是针对未来生活的，或者说我们今天的任何设计都是从此刻以后的人才会享用、才能享用的。因此，设计一定要面对未来。伽达默尔认为"我们的文化和当前生活由之产生的过去的巨大视域，无疑影响着我们对未来的一切向往、希望和畏惧。"设计面对未来的生活可以站在历史的维度之上，探索将来的一切可能。本章应用历时法展现历史的视角，探索设计对象的本质，放眼未来的生活，从而做到从本质出发开展设计（表4-1、表4-2、图4-1）。

表4-1　学习进程与设计

概念（Conception）构思（Conceive）			设计（Design）		实现（Implement）		评价（Appraise）		CDIA	
课程规则	人模型用户模型产品模型设计和谐	活动情感趣味设计和谐	人造物历时法愿景设计和谐	文化语言语言模态设计和谐	美感共通感风格设计和谐	机器中心论人本主义功能主义设计和谐	科学艺术技术设计和谐	评价作品产品设计和谐	体验场景角色设计和谐	主题词
教学模式	设计模型			提出方案并论证		实践并完善方案		成果展示与评价		学生探索
	探索人们生活中的需求问题			探索实现需求的方案并展开实践						
	形 ⟹ 意			意 ⟹ 形				评价		课堂实验
绪论	设计模型	生活方式	未来生活	文化生产	审美	设计思想	实现技术	劳动成果	市场	
一	二	三	四	五	六	七	八	九	十	章节/课次
一	二		三		四		五		单元	

表4-2　学习内容

主题词	人造物、历时法、愿景、设计、和谐
潜台词	内容、形式、内涵、外延、目标、结果
疑问词	是什么、是吗、还能是什么、做什么、谁能

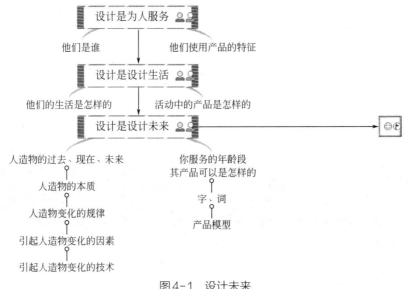

图4-1　设计未来

第一节　未来生活

时间总在不停地流逝，未来总会到来。未来是怎样的呢？在人类的发展过程中从不缺乏对未来的憧憬，这些憧憬中充满了人们对生活的热爱与忧思。思维就是以未来要达到的目标与效果作为线索而展开活动的，设计也是以未来要达到的目标与效果作为可能性而进行的。设计活动本身是沿着时间展开的，设计活动的结果是在一段时间后而使用的。因此，无论是设计行为的开展者，还是设计行为结果的接受者，都是对未来生活的思维而进行的。

一、古人对未来的构想

对未来的构想可以追溯到古代的先哲们，图4-2是拉斐尔的一幅画，这幅画中描绘了雅典学院的一个场景。雅典学院是古希腊哲学家柏拉图兴办的，画面呈现了众多雅典学院的先哲们正处于热烈讨论、深入思考之中的一个场景。齐国有稷下学宫，儒家、法家、道家、兵家、墨家等诸子百家聚集，常常对时势、对未来展开辩论。图4-3是一幅汉代的画像砖画，呈现的是孔子见老子的画面，这两位先哲的会面是人类思想的碰撞。他们引导人们思考，为在这块土地上"未来生活"的人们构建着大同的社会、理想的社会。我们今天的生活与先哲们的思考有直接关系，今天的生活是先哲思想薪火相传、不断探索的结果。

图4-4为四川地区出土的东汉时期的画像砖，被当今的人们解读为月神，因为我们从中看到了代表月亮的蟾蜍与桂树，这是神话？是幻想？还是希望？然而它确确实实地记录着人类向着月亮、向着外太空一直奔跑着（图4-5）的向往，传达了人类不断地畅想着、构建着想要的生活。

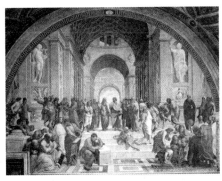

图4-2　雅典学院

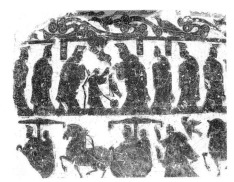

图4-3　老子与孔子

图4-4　月神

图4-5　航天

韦伯认为社会学视角的一个重要元素就是关于社会理想型的理念。理想型是理解世界的概念或分析模型。在真实世界里，理想型几乎不存在，如果存在，通常也只是呈现它们的部分属性。然而这些假设的建构非常有用，因为对于真实世界里的任何情形的理解都可以通过与理想型的对比来完成。这样一来，理想型就成了一个固定的参考点，是指一种特定现象的"纯粹"形式。设计是将人们生活品质的提高作为设计的最终目标开始的。

历经几千年，当今天的"嫦娥"绕月工程实现后，与其说"嫦娥"是神话，不如说这是先人对未来生活的理想。这个理想历经几千年，成为我们一直努力的一个目标。电影《2012》《后天》等又何尝不是对未来生活的忧思。不知"孙悟空""奥特曼"与"超人"的异同又有哪些，到底什么是未来。

二、探索与决策

面对未来，面对理想，我们需要进行探索与决策。英国学者乔纳森·伯龙在《思维与决策》一书中指出，对于未来我们该如何思维，如果我们了解这一点，就能把它与我们实际的思维进行比较；如果发现了差异，我们就能询问自己该如何弥补。这里将未来的构成作为模型，在思维决策的研究中，有两类描述性模型：一类是包含数学模型，如在物理学、化学或者经济学等中运用的模型，模型用一定的范式显示人们日常生活中的规律，显示人们在日常生活中根据某个公式转化它们，公式的形式解释了在真伪莫辨模型和实际决策之间的许多差异。这是前面章节所提供的方式与方法。另一类是以探索法描述判断和决策，依据"相信""概念""假设""可能"等，对未来生活进行描述，从而进行判断与决

策。设计模型要结合这两类思维决策模型，既尊重现实生活及现实生活中的情感与趣味，也尊重对未来生活的畅想、判断与探索。本章应用历时法，站在历史的视角，探索未来的"相信""概念""假设""可能"，从而建构设计的模型。

（一）探索性思维

现代探索的概念由乔治·波亚提出，他在《如何解题》一书中开始使用"探索法"一词，其本意是"为发现服务"。探索法包含着"探索性推理"的含义。波亚把探索法定义为"一种不作为最终的和严格的，但是仅作为准备的和可能的推理，其目的是发现现有问题的解决方案。"探索法是更广泛地搜寻有用的可能性和证据，鼓励解答中积极的发散思维，图4-6是围绕12～18岁人群展开的思维导图，这只是一次作业而已，但它呈现了探索者将可能的与已知的知识所展开的情况，无所谓对错，其目的只是想发现问题的解决方案或设计的空间，也可以说设计的过程需要探索。

在探索的过程中常常遇到三种问题：可能性、证据和目标。探索性思维需要围绕这三个问题展开，即思维在实现目标的过程中发现问题、寻求证据、选择可能性。目标可以添加或者删除，以未来所出现的生活为目标是设计师常常面对的景象。可能性是思维在寻求答案时会面临的情况，答案的多样性是必然的，我们每个个体往往是在众多的可能答案中选择适宜于自己的答案，或者是自己感兴趣的答案，或者是消费者需要的答案。因此，从另一个角度来说，这会是众多答案中的一个答案。预设答案成为目标，也成为评估可能性的标准，作为目标的决定者，开始寻找证据、信息或知识，从而探索问题的答案。思维就这样帮助我们作出达到目标的决策，接受哪一系列行动是最有效的信念，接受与你目标最一致的那些概念（包括满足人们生活这一总体目标）。由此，未来生活的探索是指你以目标为终点采取的思维方式，探索性思维的目的就是实现我们自己确定的目标，这是设计时需要付出的。

哈顿认为科学思维的基本特点之一是积极的实验。"实验的本质在于偏好理论的持有者并非坐等事情发生，并显示这一理论是坏是好的预测举动，他会以人造的事实狂轰滥炸，使理论的优点或者缺陷立刻显露。"本书设计了一系列的实验，以设计思维的各种方式与方法组织思维，扩大设计思维的视域，探索其可能性。

思维包括探寻，如果思维是成功的，就必须有东西让探寻发现。没有与现实对应的知识和信念，思维就是个空壳。思维帮助我们学习，尤其是当我们的思维引导我们去求助于外部资源或者专家时，我们学得越多，我们的思维就越有效。每当有问题时，你试图发现你的问题症结在哪里，你就会查书或者询问专家作为你探寻可能性和证据的一个组成部分。之后，你就会对类似问题的思维了解更多、参与得也更多，因为思维产生新的知识。图书馆、网络等会让我们成为更有效率的思维者，在信息大爆炸的时代，成为更有效的思维者是时代所要求与赋予的。

（二）思维与决策

成为有效的思维者可以通过积极的发散式思维做到，在积极的发散式思维中重要的环节是公平地对待各种可能性，不管其初始强度如何。这里隐藏着对"相信"一词的理解与行为，因为相信是我们决策的基础。

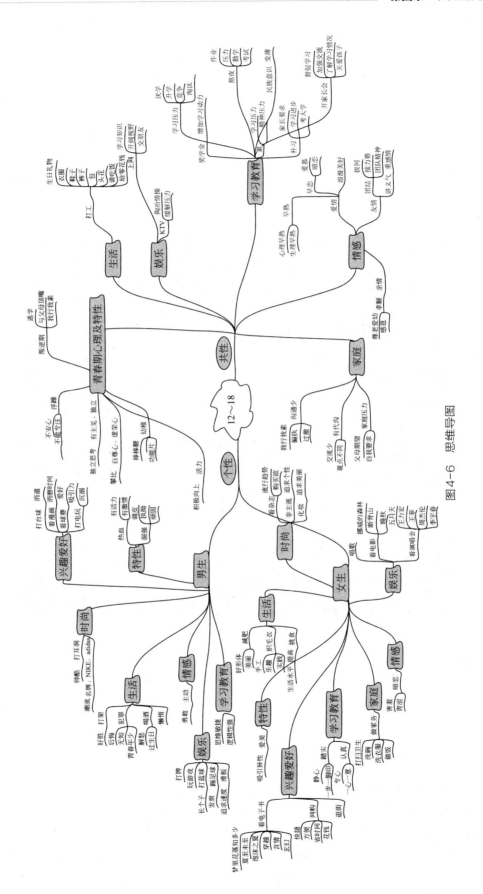

图4-6 思维导图

有关相信的形成主要有三种方法：概率理论、假设检验理论和相关性理论。概率理论是一种分析相信程度的理论，是对所获得信息出现概率的频数应用与出现偏差的估量。图4-7为数据云图，是本课程实验一、实验二中的部分数据，是大家观点的概率呈现，它将大家对某一概念的观点进行了频数统计，从而出现在此概念中呈现了大家观点的一致性程度。假设检验理论是通过对"假设"的命题搜集有关其正确性的证据，一般是在其概率后进行一定的测试与实验，对这些假设进行检验，搜寻各种可能性，每个可能是对引发假设问题的一种可能答案。相关性理论是探讨某些情况间存在着相关的关系，存在着相关关系的程度等，从而依此判断与决策。

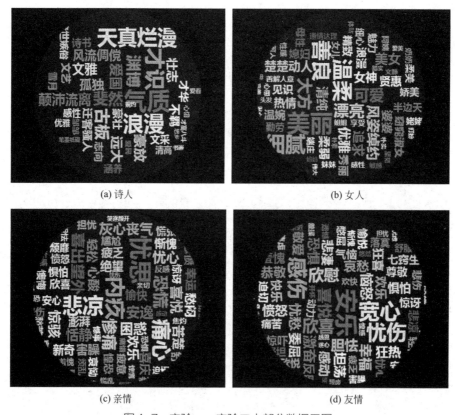

(a) 诗人　　　　　　　　　　　　(b) 女人

(c) 亲情　　　　　　　　　　　　(d) 友情

图4-7　实验一、实验二中部分数据云图

这些理论是积极的发散式思维的重要判断依据，是积极的发散思维所具有的开放态度。证据显示：进行积极发散思维的人能更好地解决问题，偏差也更少。之所以是"发散式"，是因为可以思考新的可能性、新的目标和反对已经很强大的可能性的证据。之所以是"积极的"，是因为它不是坐等这些事情发生，而是去寻找它们。这就是所认为的"良好思维"的特征。

我们的思维帮助我们在行动和相信中选择。作出任何选择无疑包含对事件在未来发生可能性的估计。思维的方法如逻辑、证据和科学方法一样被创造并作为我们文化的一部分而流传下来。

设计以积极的发散式思维探索着人造物，通过人造物表达与探索着未来的生活。从思

维与决策出发，从思维与设计出发，未来的生活有赖于我们的思考：积极的发散式思维、探索性思维、具有道德感等，从而使设计为未来生活所需。

第二节　人造物

　　设计的目标、设计的结果需要在开展设计前确定以什么为设计的目标。本书一开始就设定了以人们生活品质的提高为设计的目标。前文讲述了人类几千年没有改变的是人类所拥有的情感，我们去熟悉人类情感的类别，分析触发人类情感的方式与方法，通过设计更有效的方式与方法来满足人类情感的诉求。这些方式与方法则是通过一定的事、一定的物呈现出来的，这些事、这些物成为人们可触摸、可感知、可创造的人造物，从而也成为设计之物，成为设计之目标，成为设计之结果。

　　环顾我们的周围，什么是人造物？什么又不是人造物呢？以我们身边的桌子、椅子、灯为例，大家不难说，这些是人造物。以节日、游戏、娱乐节目等为例，大家也会认可这些是人造物。什么又不是人造物？有人说了，那座山，那朵云就不是人造物。如华山就不是人造物（图4-8）。为什么说它不是人造物呢？因为它是自然形成的而非人造出来的。此观点是有依据的，但如何解释每年大量的人群涌向华山，还有人一次又一次地登顶华山，这是为什么呢？华山论剑、劈山救母存在过吗？不是我们在质疑其真实性，而是我们清楚地认识到：华山在当今人们的生活中已然是一类文化的载体，是一个文化产品，是一个文化符号，是一个象征性的符号，是险、是峻、是奇、是雄壮、是雄浑的符号与象征，是勇敢与挑战的文化符号与象征。它天然的物质构成形态经过历代人们不断地意象再生产加工，经过了文化的再生产加工已形成了今天的华山。消费华山，体验华山，并不是简单地像其他产品一样将它据为己有，而是通过体验华山的险，体验华山的峻，体验生命经过险、峻之后所获得的成就与愉悦的心情。因此，华山是文化产品，"华山"也是人们设计出来的人造物，只是依附了一定的天然物质形态。所谓人造物就是与人类活动相关的物和事，是按人的思想产生的，也是人们认知世界、描述世界、表达世界的物和事，可呈现为物质的形态与非物质的形态，故我们有物质文化遗产与非物质文化遗产。

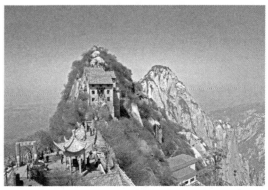

图4-8　华山

设计将人们的理想、人们的愿景作为目标，以人造物的形态与方式呈现于世上，是站在社会学与人类学的角度上的行为，人造物的产生是与大家建立了广泛的联系，建立了一个意象世界与实体世界的联系。人造物的存在是当时社会关系、生存方式的一个镜像。从不同的角度去解读会有不同的结果，使设计的出发点呈现出多样性。设计通过创造人造物，协调着人与物、人与人、人与自然、人与事等之间的各种关系，这就是说设计意味着设计"关系"。

未来的生活通过各种人造物呈现出来，在处理各种各样的关系，从而达到和谐、幸福的生活。设计师需要了解人们未来生活的需要，了解人们行为产生的原因与动力，了解人们接收这个人造物的方式与方法，从而设计出人造物所具有的功能与效用，设计出实现人造物的技术与条件，设计出人造物评价的方式与方法，设计出人造物销售的方式与方法，这些围绕人造物生命周期中的内容，从而有效地开展设计工作。

第三节　历时法

一、共时性与历时性

"共时性"与"历时性"是事与物的两个属性，或者说事和物有与时间相关的属性，又或者说我们从不同的时间去看待同一事与同一物时会有不同的结果，即事与物的存在是与时间相关的。由此产生了"共时法"与"历时法"，即我们可以尽可能完美地解读事、物的属性，这里包括对事、物的结构性、系统性等的认识。人们可以沿时间的长河去解读事、物，这里包含事、物中哪些特质在变，哪些特质没变，引起变化的因素是什么，变成什么样等问题。"共时性"与"历时性"成为人们认知世界、看待世界的方法依据，也就是说人们既可以在当下解读事与物，又可沿着历史的长河去审视事与物。

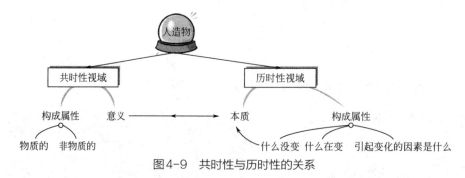

图4-9　共时性与历时性的关系

图4-9展示了共时性与历时性的关系，即共时性与历时性是不同视域下看待事、物的方式与方法，是用静态与动态、横向与纵向的思维，以此思维思考人造物存在的方式、结构、功能、意义及其形态等。

共时法解读事、物时侧重于以某一时段为背景，审视人造物的构成形态以及形态中各要素间相互的关系，从而把握人造物构成的结构，如前一章以一个活动或一个事件为背景讨论活动、事件、物品的特征，同时还获得伴随着活动与事件时人们生活的意义：情感与

趣味，头脑风暴也是这一方法的应用。

历时法解读事、物时侧重于人造物以时间为轴，审视其发生发展的过程和发生发展过程中的规律，历经千年，与人造物有关的概念什么在变，什么没变，变化的规律是怎样的，从而实现站在历史的视角，站在人类发展的视角去把握设计未来的机会。

以"笔"为例，我们用共时法与历时法去探索"笔"的本质。请手握着"笔"，按如下方式进行提问：这是什么？可以是什么？有人会说是鞭子、棍子、指挥棒等，其答案是发散思维所得到的，人们尽其所能得到的，但此时的答案是共时法下所获得的。我们再换个思考的方向，沿时间轴向去问：十年前有笔吗？有人会说有，有人会说没有。我们继续提问：百年前有笔吗？越来越多的人会说没有。此时我们再换个角度问：如果有笔，请问有笔的什么？没有笔的什么？一千年前呢？二千年前呢？你可能会说：没有笔的结构、材料、颜色等，有笔的功能。什么是笔的功能？笔的本质是什么？笔就是记录工具。那么千百年来，引起变化的因素是什么？笔变得越来越怎样了？十年后的笔可以是怎样呢？百年后的笔又可以是怎样呢（图4-10）？

图4-10　笔在历时法下的思考

采用同样的提问方式，变换一下探索的对象，我们是否还能得到想要的结果呢？图4-11、图4-12分别为手机、服装。从烽火台、马车、鸽子、发报机、电话到手机，什么变了？什么没变？引起变化的因素是什么？变得越来越怎样了？从古代兽皮、秦兵马俑、汉服、唐装、旗袍到现代服装，什么变了？什么没变？引起变化的因素是什么？变得越来越怎样了？以笔、手机、服装等为例，我们看到，几千年以来，手机、服装、笔等人造物的本质是没有变的，随着时代的发展，在其本质的基础之上，人们不断地丰富着它。引起其发生变化的因素是什么呢？我们发现有两大因素：一是人们的需求，即生活中的情感、趣味与意义；二是科学技术持续的发展。变得越来越怎样了？手机在越来越迅速地传递着各种信息，随时随地可以方便地分享信息，作为信息传送的载体就是它的本质，至于什么可以成为信息而被人们不断地创造着，不断地丰富着，传递的方式不断地变化着，传送的技术也被人们不断地创造着。服装呢？几千年来服装的功能几乎没变，显现着人们在一定场合的身份、地位、品位、趣味等，不断变化的是实现服装的技术，不断变化的是服装的样式、材料、颜色等。从此出发，十年后、百年后服装会是怎样呢？

共时性与历时性的应用帮助我们审视了人造物，既有当下、此情此景中的构成方式、所处的角色与功用、情感与趣味，又可跨越时空的限制，让我们感受到人造物在历史长河中是如何不断地满足人们的需求增加功用的，在发生发展过程中体验人造物发生发展的本质是什么，规律是什么，从而描述人造物的本质内容，呈现影响其发生发展的因素，提供

探索的方向与相关因素。应用这两种属性，使探索的问题具有了敞开性、开放性、可能性，将此作为设计的方式与方法，即从人造物的本质出发，我们会有无穷尽的设计，我们可以遵循规律，从因素入手，理解与掌握时代的需求与时代的技术，从而从事好设计活动。

图4-11　手机在历时法下的思考

图4-12　服装在历时法下的思考

二、历史思维

人类对自己的生活一直有着探索性的设计，从上面的分析与应用中我们已看到几千年的设计活动，我们的祖先给我们留下了许许多多的事与物，我们称之为流传物。所谓流传物，即一切由历史上流传下来的物质的与非物质的东西，还有一种说法，即物质遗产与非物质遗产。这是历史思维，是历时法的基础，是将某"物"归属于某种封闭的关系中，认识它永存的意义，它的本质。通过这样的方式与方法我们能实现对人造物所说的东西进行普遍有效的理解，正是这种经验在历史研究中导致了这样的一种观念，即只有从某种历史距离出发，才可能达到的客观认识。

这也就是当我们沿时间轴向去"看"人造物时，可以看清历史留给我们的是什么，我们从中可以获得的是什么，我们将时间距离看成是可理解的一种积极创造性的可能。通过前面的分析，我们看到"时间距离不是一个张着大口的鸿沟，而是由习俗和传统的连续性，即文化的连续性所填满的，正是由于这种连续性，一切流传物才向我们呈现了出来。"在历时法中，尽管我们省去了许多具体的时间，以及具体时间上具体的事与物，但并没有省去文化留给我们的记忆与财富。

历时法也称"贯时法"，是用发展的观点从事文化研究的方法，从事文化中事与物的方式与方法。运用这一方法能够显示文化史的时间顺序，揭示文化变迁的具体过程与实质，搞清某一文化现象或人造物的来龙去脉。通过文化的方式可以确定行为的界限，并指导行为遵循可预测的路线。如前面沿着历史轴提问的方式，追溯过去一定是面向未来的，追溯过去发生了什么，如何发生的，其发生发展的规律导致了什么，是什么原因引起等，从而使我们面向未来时，可以有比较清晰的路线。

（一）效果历史与理解

历时法是将历史作为效果历史。效果历史是伽达默尔（Hans-Georg Gadamer，德）提出的概念，历史的存在是多样性的，此方法只采用其影响效果的一面，而忽略了具体的情况。效果历史的概念是理解活动、认知活动中的方式方法，伽达默尔认为效果历史意识其实是理解活动过程本身的一个要素，而且正如我们所看到的，在取得正确提问过程中，它就已经在起着作用了。

在效果历史的认知中，理解不只是一种复制的行为，始终是一种创造性的行为。理解按其本性乃是一种效果历史事件，一种更好地进行理解的历史思维。理解的奇迹其实在于这一事实：为了认识流传物里真正意思和本来的意义，因为它有服务于意义的有效性，同一个流传物必定总是以不同的方式被理解。那么，从逻辑上看，这个问题就是关于普遍东西和特殊东西的关系问题。因此，理解乃是把某种普遍东西应用于某个个别具体情况的特殊事例。

（二）历时的视域与理解

在历时的视域下，我们审视人造物的发生发展过程，是在审视人造物的本质，审视人造物在历时观下的未来。"视域"这一概念本身就表示了这一点，因为它表达了进行理解的人必须要有卓越的、宽广的视界。获得一个视域意味着人们学会了超出近在咫尺的东西去观看，但这不是为了避而不见的这种东西，而是为了在一个更大的整体中按照一个更正确的尺度去更好地观看这种东西。"视域就是看视的区域，这个区域囊括和包容了从某个立足点出发能看到的一切。把这运用于思维着的意识，我们可以讲到视域的狭窄、视域的可能扩展以及新视域的开辟等。一个根本没有视域的人，就是一个不能充分登高望远的人，从而就是过高估价近在咫尺东西的人，所谓'目光短浅'即为之。反之，'具有视域'就意味着，不局限于近在眼前的东西，而能够超出这种东西向外去观看。谁具有视域，谁就知道按照近和远、大和小去正确评价这个视域内的一切东西的意义。"

要做到历时思维也包括要获得历时视域的要求，以便我们试图理解的东西以其本质的方式呈现出来。如果不能以这种方式把自身置于人造物所讲述的历时视域中，那么会误解人造物的意义。这种情形正如那种只是为了达到了解某人、某事、某物等这一目的而与某人、某事、某物进行的对话一样，因为在这种对话中，我们只是要知道他的立场和他的视域。当我们知道了他的立场和视域之后，我们无需使自己与他的意见完全一致也能理解他的意见了。具有历时思维的人可以理解人造物的意义而无需自己与该人造物相一致，在该人造物中便可理解它了。

当我们的历时意识置身于各种历时视域中，这并不意味着走进一个与我们自身世界毫无关系的异己世界，而是说这些视域共同形成了一个自内而运动的大视域，这个大视域超出现在的界限而包容着自我意识的历史深度。人们的历时意识所指向的自己的和异己的过去，一起构成了这个运动着的视域，人类生命总是来自这个运动着的视域，并且这个运动着的视域把人类生命规定为渊源和传统。

只要人们不断地检验所有"前见"，所有历史的存在，那么，现在视域就是在不断形成的过程中被把握着。这种检验的一个重要部分就是与过去的接触，以及对我们由之而来

的那种传统的理解。所以，如果没有过去，现在的视域根本不能形成。正如没有一种我们误认为有的历时视域一样，也根本没一种自为的现在视域。理解其实总是这样一些被误认为是独自存在的视域的融合过程，我们首先是从远古的时代和它们对自身及其起源的互相态度中认识到这种融合的力量的，在传统的支配下，这样一种融合过程是经常出现的，因为旧的东西和新的东西在这里总是不断地结合成某种更富有生气的有效的东西，而一般来说，这两者彼此之间无需明确的突出关系。

第四节　愿景

设计要面对的是人们未来的生活，设计人员"生产"的是关于未来可能性的"知识"。设计人员应该系统地整合知识资源，综合历时法与共时法的方式与方法，发现市场，创造需求，为资本提供方向。这就是愿景的背景与动力。

愿景有以下特征。

1. 愿景有个人的也有群体的

作为群体的愿景，其含义是一种共同的愿望、理想、远景或目标，如亚太经济合作组织的"愿景"是为区内的人民谋求稳定、安全和繁荣。常有人问你或自问：想成为什么样的自己，这是理想，也是愿景。愿景协助人们做日常性的决策是绝对必要的，朝着愿景人们会努力地付出。因此，我们需要"愿景"来使目的更具体、更明确。

2. 愿景的构成是描述性的

未来发展的愿景，要发展到什么样的状况，发展到什么样的程度等，这些需要是可以描述清楚的。"愿景"有多个角度，它可能是物质上的欲望，如我们想住在哪里，我们想去哪里旅游等。对愿景的描述必须尽可能的简单、诚实、中肯，不要夸大好的一面而藏匿不好的一面。为方便理解、有效的沟通，追寻"愿景"，也就是追寻一个大家希望共同创造的未来景象，我们需要学习如何具体地描绘我们的理想与愿景。

3. 愿景植根于创造性的交谈能力

聊过天的人都知道，聊天的话题与聊天的结果不是任何一方的，只要参与了聊天，都会对聊天的话题走向与聊天的结果有影响，也就是说聊天的结果一定是大家的。有效的交谈，或者有效的交流方式是取得共同愿景的最好方式，也是取得创造性愿景的最好方式。一个机构如果不能建立有效的沟通方式，也就不能创新愿景。

4. 愿景是内在价值

查看愿景本身可以看到，愿景是人们内在的诉求。"愿景"是一种内心真正最关心的事与物，它是你渴望得到某种事情的内在价值。在达成愿景的过程中，核心价值观是一切行动、任务的最高依据和准则。汉诺瓦的经验也说明愿景、价值观与使命三者之间有互相依存的关系。如果一个人并未对集体或群体持有共同的愿景，也未对集体或群体运作的现况持有共同的"心智模式"，便永远不会投注足够的时间与心力。

5. 愿景的呈现需要整合"未来景象"的技术

机构顾问基佛（Charlie Kiefer）说：尽管愿景令人振奋，但建立共同愿景的过程却未必都是这么迷人。在团体中，要达到彼此愿景真正的分享及融汇，不是一蹴而就的。共同愿景是由个人愿景互动成立的，容纳不同的想法，这并不表示我们必须为"大我"而牺牲"小我"的愿景，而是必须先让多样的愿景共存，并用心聆听，以找出能够超越和统合所有个人愿景的正确途径。建立共同"愿景"的途径需要系统的思考，如果缺少系统思考，我们的愿景将止步于对未来不着边际的描述。共同愿景是由个人愿景汇聚而成的，借着汇集个人愿景，共同愿景获得能量，当一群人真正奉献于一个共同愿景时，将会产生一股惊人的力量，他们能完成原本不可能完成的事情。

设计师面对群体的愿景，结合历时法与共时法，从人造物的本质出发，设计出人们想要的，人们希望的人造物。

实验三：人造物的本质认知

1. 实验目的

了解人造物发展中的设计内容。

2. 实验内容

通过人造物历时的分析，体验人造物文化学与人类学发展与预测的方式与方法，体验人造物本质探索的方式与方法。

3. 实验过程

（1）每个小组选择一个人造物，讨论此人造物的前身、今世与后世。讨论在其发展过程中的影响因素。

（2）实验引导用语：此物在十年前有没有？有它的什么？没有它的什么？百年前有没有？有它的什么？没有它的什么？一千年前有没有？有它的什么？没有它的什么？二千年前有没有？有它的什么？没有它的什么？在其二千年的发展过程中，什么变了，什么没变，变得越来越怎样了？引起其发展变化的因素是什么？它的本质是什么？此人造物十年后是怎样的？百年后是怎样的？可以是怎样的？

（3）各个小组讨论的内容，可填入下表，分享讨论的结果。

时间	发展特征	变的因素	不变的因素	引起变化的因素	变化趋势
		什么在变	什么没变		越来越……
十年前					
百年前					
千年前					
二千年前					

（4）此人造物的本质是什么？

（5）人造物的可能性填入下表。

十年后	
百年后	

4. 实验结果分析

（1）用历时法审视人造物的发展特征与趋势，获得了什么？

（2）用历时法分析在人造物上如何体现人们需求的目的与需求的方式方法。

**本章
小结**

　　人造物有物质的与非物质的，通过共时法与历时法，我们可以得到
各类人造物的昨天、今天、明天变化的规律、变化的因素，得到人造物
的本质，从而确认自己设计人造物的空间、领域、方向、方法。设计在
设计未来的生活，持续关注人们生活的意义、生活的本质：幸福、情感、
趣味等，需要通过技术、形态的创新满足人们的需求。

思考概念：确定设计目标

1. 你打算设计什么？物质的还是非物质的人造物？

2. 此人造物的本质是什么？

3. 请描述项目的目标，并计划如何实现与实践。

参考文献

[1] [英] 爱德华·泰勒. 人类学—人及其文化研究 [M]. 连树声译. 桂林：广西师范大学出
　　版社，2004.

[2] [英] 乔纳森·伯龙. 思维与决策 [M] 3版. 胡苏云译. 成都：四川人民出版社，2003.

[3] [法] 列维-布留尔. 原始思维 [M]. 丁由译. 北京：商务印书馆出版，1981.

[4] [德] 汉斯·格奥尔格·伽达默尔. 真理与方法—哲学诠释学的基本特征 [M]. 洪汉鼎
　　译. 上海：上海译文出版社，1999.

第五章

从文化出发的设计与创造

设计思维
Design Thinking

　　人之所以成为现在的人，目前的科学依据是基因，或者说是遗传基因。这里将基因理解为生物基因与文化基因，即在生物基因与文化基因的共同影响下形成了千差万别的我们，形成了不同的族群、人群，从而才有分类后的用户群。由于基因的遗传使我们一代又一代地从事着生产与创造活动。本章通过对文化属性的分析，理解文化基因的遗传方式与方法（表5-1），从而探索在设计过程中，如何依据文化再生产与创新的方式与方法开展设计活动，探索在设计思维与设计行为中如何遵循文化再生产与文化创新的路径与效度（图5-1）。通过"语言模态转换"的实验，体验语言在文化生产与创新中的方式与方法，为人造物设计提供思维空间，为设计适宜的人造物展开实践（表5-2）。

表5-1　学习进程与设计

	概念（Conception）构思（Conceive）			设计（Design）		实现（Implement）		评价（Appraise）		CDIA
课程规则	人模型用户模型产品模型设计和谐	活动情感趣味设计和谐	人造物历时法愿景设计和谐	文化语言语言模态设计和谐	美感共通感风格设计和谐	机器中心论人本主义功能主义设计和谐	科学艺术技术设计和谐	评价作品产品设计和谐	体验场景角色设计和谐	主题词
教学模式	设计模型			提出方案并论证		实践并完善方案		成果展示与评价		学生探索
	探索人们生活中的需求问题			探索实现需求的方案并展开实践						
	形 ⟹ 意			意 ⟹ 形				评价		课堂实验
绪论	设计模型	生活方式	未来生活	文化生产	审美	设计思想	实现技术	劳动成果	市场	
一	二	三	四	五	六	七	八	九	十	章节/课次
一	二			三		四		五		单元

表5-2　学习内容

主题词	文化、语言、语言模态、设计、和谐
潜台词	内容、形式、内涵、外延、目标、结果
疑问词	是什么、是吗、还能是什么、做什么、谁能

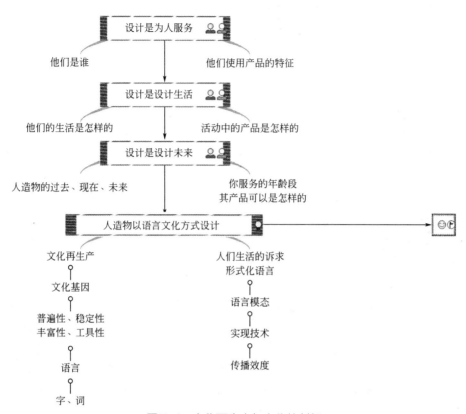

图5-1 文化再生产与文化的创新

第一节 文化再生产与文化创新

一、文化遗传与文化遗产

人类一代又一代，如何遗传的？如何生产的？遗传了什么？生产了什么？生物学界提出了遗传基因的理论，也就是说从生物的角度解释了人们长成今天这个样子是由生物基因决定的。然而，人与人彼此行为、喜好不同，又如何解释呢，这里引进文化基因的概念。如图5-2所示，如果说人类在其发生与发展的过程中，从猿到人主要是由于生物的进化的话，而人之所以为人，则是以文化的生产与创造为标志了。

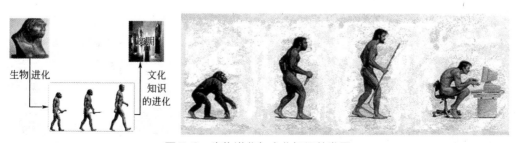

图5-2 生物进化与文化知识的发展

　　回溯历史，当早期猿人的某些种群开始制造他们可用来屠宰动物、砸碎果壳以得到食物的石制工具时，我们就可以感受到人类文化的产生了。最早的石制工具、食物证据与人类出现可追溯到约250万年前，人脑显著地扩大，超过任何其他早期猿人的脑。但从那时起，不同于其他生物体，人的习得性行为不断地得到了增强——文化——在人的持续生存中越来越重要，在40万年前到20万年前之间，人脑的脑量达到现代人脑的大小，文化则一直到现在还在不断地演化和发展。这是因为人类不断地总结以往的经验，从而逐步形成了一整套被评估为正确的与真实的信息，借助于符号，或者说借助于一系列的符号符码记录了文化（图5-3）。人类保存了传统与相关的知识，遗传了生存的经验与相关的知识，使得人类一代又一代能把过去和未来联系了起来，人们用它来解决各种各样的问题，从而不断地提高生活的品质。这也是现今社会高度发达之后，人类进行了分工与合作，文化的生产与创造在各个领域存在着，各个学科、各个专业在努力学习与创新着文化及其相关的知识。

(a) 岩画　　　(b) 新石器旋涡纹瓶　　　(c) 春秋战国绣片　　　(d) 秦兵马俑　　　(e) 文字

图5-3　符号符码与记录方式

　　泰勒（Tylor, E. B.）、斯宾塞（Spencer, H.）和摩尔根（Morgan, L. H.）等，这些著名的人类学家们认为：古代猿人一旦演化成人以后，就以其文化成果去适应其生活环境了，因为人类获得了一切动物所不可能获得的崭新方式去对付其生活环境，从而也使人取得了主动的地位。文化是人产生的，文化的演变也逐渐地取代其有机体的演化而成为人类适应周围环境，并同周围环境进行协作而生存下去的主要途径。

　　罗马教廷的一段话"正因为有了文化，人类才真正过上了人的生活。文化是人类'生活'和'存在'的一种特有方式。人类总是根据自己特有的文化生活着；反过来，文化又在人类中间创造了一种同样是人类特有的联系，决定了人类生活的人际特点和社会特点。在文化作为人类生存的特有方式的统一性中，同时又存在着文化的多样性，而人类就生活在这种多样性之中。文化是人类之所以为人类的基础，它使人类更加完美或日趋完美。"

　　社会学家吉登斯认为：文化是一个社会的成员或者是一个社会中群体的生活方式。它包括艺术、文学和绘画，但也涉及更广泛的范围，例如人们的服饰、习俗、工作方式与宗教仪式等。如果说生物遗传是影响人类机体与行为的因素，那么文化遗传同样也是影响人类行为的因素了。人类的行为与行为结果无不受到文化的影响而形成了一个又一个的文化"产品"，早期人类生产与创造之"产品"均作为遗产留给了我们，这些遗产作为文化的载体，如服装、建筑、笔、节日等各类有形与无形的、物质的与非物质的等

文化遗产都遗传给了我们，人类也是在此基础上不断地进行着再生产与创造。历史上遗传至今的生产与创造成为经典，面向当下与未来则是需要我们在继承、再生产与再创造上继续前行。

二、文化的习得与文化再生产及文化创新

随着文化的发展，人的成长过程越来越显示出这是一个社会化的过程。现实的社会告诉我们可以有所为的、有所不能为的事与物，而这些既包含了法律法规等显性知识，也包含了习惯习俗等隐性知识，这些都是已经形成的文化知识。生活在这个社会中的每一个人，其遗传的文化基因是通过学习这些文化知识而获得的。

不同于生物遗传，所有的文化遗传都是习得的。通过口口相传，通过阅读文字，通过使用一个个器物，通过参与一个个节日，文化得到了学习，习得使文化得到了遗传与发展。"一方水土养一方人"，在成长的过程中每一个个体学会了在社会中生活，同时也保持着自己的个性与个人价值，这个社会在个体与群体、群体与群体的互动中发展着、创造着。

著名的人类学家拉尔夫·林顿把这称为人的"社会遗传"。文化的一个重要方面是社会规范——群体成员的行为规则和期望。社会规则所涉及的范围，从人们谈话时所间隔的距离到在海滩上穿（或不穿）什么衣服等的一言一行中，我们都可以感受到文化的存在。有一些社会规范适用于社会群体中的每一个人，无论地位和身份，如每一个人都应该服从交通信号，把垃圾扔到垃圾箱里。但有一些规则的实施经常会因为一个人身份的不同而不同，例如，作为一个教师，应该按时上课，准备好讲义、组织课堂、出考试题、评分、在学校委员会中供职等；而学生则适合不同的规则，比如记笔记、实践、写论文、缴纳学费等。

社会发展至今，有着各个群体与民族的贡献，因为在发展的过程中，各个民族、各个群体都进行着各自的探索，也进行着彼此之间的交流，可能是通商、通婚，也可能是战争等，不同的种群、不同的民族、不同的群体、不同的个体之间始终进行着交往。通过互动，在价值判断的驱使下，各个地区不断地生产着、创造着自己的文化。当今天的人们在荆州博物馆看到精美的丝绸品时，有谁曾想到这可能是从齐国去的工匠所织或所传授到楚国的呢。当中国精美的瓷器传到欧洲后，欧洲一面引进，也一面自主开发。今天世界上的瓷器是这样互相学习、互相借鉴的结果。

设计就是这样的一种人类的活动，不断地将文化载在一个个无形与有形的人造物上，以各类知识存在于我们周围，作为设计的结果又返身回到现实的生活从而继续影响着我们的生活。我们正是从此出发，从人们的生活出发，审视生活的状态，审视文化成果，探寻生活的概念从何而来。将文化视为设计的资源、发展的资源，有一些怎样的概念，这些概念是如何传承的，今天我们如何发现，如何进行挖掘，如何利用挖掘的资源从事物质生产与非物质生产。这是在遵循文化的内在规律进行设计，也就是遵循文化再生产的方式与方法，从制造到创造的方式与方法。

文化发展至今，在进行设计思维与设计行为时，需要理解与尊重人们已形成的习惯与规则，也就是理解与尊重文化，在交流与互动中寻求发展与创造。

第二节　文化

一、文化的概念

认识文化，我们先从"文化"的组词开始吧，我们可获得"××文化"与"文化××"的一些有关"文化"的组词。

大众文化、草根文化、传统文化、仰韶文化、半坡文化、龙山文化、民族文化、秦文化、汉文化、唐文化、旅游文化、东方文化、西方文化、中国文化、北欧文化、街头文化、社交文化、消费文化、饮食文化、酒文化、茶文化、服饰文化、影视文化、宗教文化、佛教文化、地方文化、民间文化、企业文化、校园文化、社团文化、儿童文化、非主流文化、胡同文化、物质文化、非物质文化、钱文化、网络文化、游戏文化、绿色文化、奥运文化、农业文化、工业文化、艺术文化、产业文化、精神文化、历史文化、中华文化、服装文化、科技文化、韩国文化、语言文化、体育文化、家庭文化、山寨文化、音乐文化、品牌文化、媒体文化、动漫文化、欧洲文化、远古文化、古典文化、发展文化、本土文化、城市文化、乡村文化、航天文化、节日文化……文化元素、文化创造、文化活动、文化传统、文化体系、文化价值、文化产物、文化产品、文化产业、文化底蕴、文化信仰、文化层次、文化人、文化背景、文化工业、文化知识、文化差距、文化侵略、文化渗透、文化断层、文化消失、文化传播、文化遗产、文化领域、文化结构、文化理念、文化形态、文化内涵、文化程度、文化考核、文化城市、文化水平、文化发展、文化教育、文化缺陷、文化保护、文化教养、文化信仰、文化审核、文化传承、文化认知、文化革新、文化格局、文化融合、文化创新……

从这些组词中，我们思考一下：文化是什么？文化在哪里？或者哪里有文化？哪里又没有文化？

二、文化的属性

（一）文化具有普遍性

从文化组词中我们看到了文化的覆盖面，哪儿没有文化呢？生活的方方面面都涉及文化，只要有被称作"人"的地方就有文化。在日常生活中有一种说法，说某某人"有知识没文化"，此人并不是没有文化，而是他所拥有的文化不为你或某一部分人所接受、所认可，故而有"有知识没文化"一说。在传统中有人群分类的方法：一方面是被称作高贵的、高级的、喜闻乐见的活动，并因此而被视为文化活动；另一方面是日常的和实际的事务，或没有被看作有知识气息的事务，甚至是庸俗的、平庸的、低下的等活动，就易被称为没文化，此时在说文化时即是"有教养的"，在说没文化时即是"粗俗的"。事实上，这些都是文化的表征，无论是优雅的还是粗俗的，无论是霸气的还是随和的，都是人类文化的表征。这是由于人们认知文化的方式与接受文化的方式不同所造成的，是源于文化中含

有价值判断所造成的，另外，这也说明了文化是多样的，有许许多多不同种类的文化。

文化覆盖人们生活的方方面面，它是一个社会成员或其群体的生活，包括他们的服饰、婚俗和家庭生活、工作模式、宗教仪式以及休闲的方式等；它是一个族群物质需求与精神需求的总和，是一个群体的人格，里面包含着社会成员所形成的一套共享的理想、价值和行为准则，并反映在人们行为与行为结果之中。

社会成员共享这些东西时，即当人们遵照它们行动时，就形成了其社会成员可理解的行为与行为结果，形成了人们反复行为的依据，形成了区别于其他族群的判断标准，体现在其行为模式与思维模式上，每一种文化都有独特的行为模式与思维模式，这种行为模式与思维模式与其他文化背景人的行为模式与思维模式不同。由此，也就产生了上一段所说的"有知识没文化""有教养有文化，没教养没文化"。

文化的普遍性让我们感受到只要有人的地方，就有文化。文化的普遍性体现在文化价值的认同与区别，体现在身份的认同与区别，由此存在着文化的可能性、多样性、相对性与冲突性。

（二）文化的稳定性

文化的稳定性是指文化持续稳定的情况，这里从文化结构的角度来观察。加拿大学者弗莱认为文化的结构可分为三个层次（图5-4），基础层次（物质文化）、中间层次（制度文化）、高级层次（精神文化）。基础层次包含衣、食、住、行和风俗习惯，也包括男婚女嫁、言谈方式等；中间层次是由传统所形成的生活文化，也是指所谓的"制度"，这是政治、经济、宗教、社会制度及上层建筑等；最高层次为文化理论、精神文化或所谓的深层结构，是指一个团体的价值观、道德观、哲学、思想等。这三个层面既包括了我们生活的方方面面，也包括形成的基本环境。文化结构是我们看待文化的方式与方法，一方面是文化的整体构成，另一方面如果分别从这三方面去看文化呢。纵观几千年，文化结构中各层次什么在变，什么没变呢？

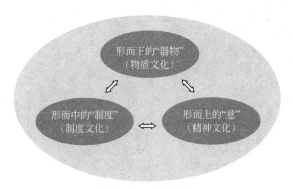

图5-4 文化结构

在笔者即将出版的《博物馆里的中国设计与风格》一书的第三部分，我们可以查到"优雅"一词，从中可以看到此词在即将出版的《博物馆里的中国设计与风格》所研究的十八个文化时期中，有十六个文化时期被人们所欣赏与评价，当然每个文化时期呈现了不同的形式（图5-5），但这也足以让我们看到中国文化中几千年来持续的、稳定的价值追

求——"优雅"。同时拥有十六个文化时期的词语还有优美、端庄、简洁、庄重；拥有十五个文化时期的词语有典雅、华丽、浑厚、活泼、飘逸、清新、深沉、挺拔、圆润；拥有十四个文化时期的词语有大气、庄严、朴实；拥有十三个文化时期的词语有粗犷、厚重、流畅、凝重、雄浑、雄伟、质朴、艳丽、华贵；这些充分展示了我们这个民族在精神诉求方面持续探索的稳定性。

图5-5　十六个文化时期的"优雅"品鉴

再从习俗方面来看看文化的稳定性。以酒文化为例，我们可以得到这个词语的相关认知：背景、现状，甚至是实现的方式与方法。如酒文化中，从有记录的商代以来，除了酿酒的知识，如种子、种植、收获、酿造、汗水、喜悦、痛苦等外，还蕴含着人们饮酒时的情景。饮酒时，无论是人们的坐姿、座位，还是酒杯，或举杯时酒杯的位

置，人们说话的内容，人们说话的神态等，都成为文化的构成部分。酒放在嘴边是慢慢地品、还是一饮而尽，均显现出参与饮酒人之间的关系及每个人的饮酒状态：是浪漫温馨的，或是剑拔弩张的；是欢庆的，或是悲凉的；是亲朋好友团聚的，或是鸿门宴的；是豪爽的、优雅的、尊重的、真诚的，或是诚惶诚恐的、小心翼翼的，甚至是冷眼旁观的等。这些意味通过肢体语言、声音语言、现场氛围等表达了出来，体现着饮酒的文化习俗与文化价值观。图5-6展现了人们饮酒时的一些剪影，这些文化场景会出现在商代？周代？秦朝？汉朝？唐朝？还是当下？从古到今，这些饮酒时的习俗好像都会出现。酒作为一个饮品，酒本身是由文化知识所构成与产生的，饮酒的方式与方法更是文化价值的显现。如今餐饮的酒楼、饭店也都在努力地表达着人们饮酒时的期许：山野农家、林中小舍、海边楼宇等，这些可以看成是传承，也可看成是约束，这就是文化的稳定性。

图5-6　人们饮酒时的文化场景

文化的稳定性让我们感到一个民族的血脉，文化的稳定性体现在文化的韧性、深沉性、关系性、认同性、惯性和惰性。这些一方面让我们感到自豪与荣耀，另一方面也会让我们感到约束，感受到处处有规矩，时时有讲究，体现着其自律与规范。

（三）文化的丰富性

人类一代代的繁衍，将以往的经验总结为知识，成为文化，让后代适应着已知的环境与熟悉的生活。然而新的一代又往往在好奇心的驱使下，在自我价值实现的驱使下探索着新的生活环境、新的生活方式、新的实现技术。人类就是这样不仅仅满足维持基本的生活现状，就是这样不断地挑战着、创造着新的生活。回归与超越、守旧与创新、经典与时尚等，人们不断地丰富着生活。

从古到今，从中到外，从大到小，我们在任何地方均可以看到文化的踪迹，存在着文化所体现的价值，存在着文化传承与传播的方式与方法，存在着文化生产和创造的方式与方法。如此，文明延续着，人类在不断提高文化品质、文化品位的过程中，建构着有品位的生活。反之，文化不能不断地丰富与创造，也意味着衰落，甚至消亡。

在韦伯看来，文化观念和价值观塑造了社会和我们个人的行动。价值是人们行动时选

择的依据（标准）、是排序的结果，体现在生活方式、情感、趣味之中。一种文化所包含的价值观念是该社会或群体普遍保持的共同信仰或信念，根据这种信念认为某些目的、关系、活动、情感是重要的。价值观念体现在信仰、追求、精神动力和动机方面。罗克齐（Rokeach）认为：价值是人的需要和社会要求的反映。菲德（Feather）认为：价值是经验的有机的总和，它涵盖了过去经历的集中和抽象，它具有规范性和必然性。人生的价值是人类持续的、不间断的、不断丰富的追求与探索。

　　借助于马斯洛的动机理论，我们理解着生存动机中的丰富性，此处解析了丰富性所涉及的文化维度（第二层）与文化特质（第三层）（表5-3）。如超越需要源于人类所拥有的使命感、历史感、责任感、未来感、现代感、秩序感等，在实践的过程中呈现出凝重、崇高、壮美、严谨、璀璨、超旷、神秘、炫目、壮丽、优美、古拙、伟大、自由等文化特质与文化风格，建构着有品位的生活。

表5-3　马斯洛动机理论与文化的关系

第一层 动机类别	第二层 文化维度	第三层 文化特质与文化风格
超越需要	使命感、历史感、责任感、未来感、现代感、秩序感等	凝重、崇高、壮美、严谨、璀璨、超旷、神秘、炫目、壮丽、优美、古拙、伟大、自由等
自我实现需要	自豪感、成就感、无助感、挫折感、光荣感、满足感、抵触感等	欢喜、快乐、自豪、信心、成功、强大、自信、豪迈、荣耀、惊讶、清俊、骄傲、满意等
审美需要	崇高感、优美感、幽默感、神圣感、愉悦感、性感等	纯洁、剽悍、豪爽、洒脱、冷漠、娇慵、聪明、朦胧、沧桑、优雅、妩媚、荒诞、典雅等
认知需要	理智、新鲜感、神秘感、真实感、形式感等	严谨、随意、新鲜、探索、兴奋、虚幻、明快、简洁、沉重、高妙、曲折、苦涩、自由等
尊重需要	道德感、命运感、正义感、羞辱感、好感、厌恶感、优越感等	谦和、圆融、热情、雅正、激荡、雄伟、雄壮、个性、修养、财富、冷漠、傲慢、虚荣等
归属与爱的需要	幸福感、情感、民族感、荣誉感、孤寂感、现代感、恬静感等	欢乐、甜美、仁、善、博爱、互爱、兼爱、温婉、开放、孤独、融合、民族、奢华、平庸等
安全需要	饥饿感、敏锐感、安全感、力量感、受挫感、紧迫感等	混乱、恐惧、惊吓、坦然、稳定、敦厚、勇气、力量、体贴、信赖、私密、温暖、冷漠等
生理需要	口感、触感、沉浸感、刺激感、体量感、疼痛感、距离感等	滑腻、细腻、粗糙、酥脆、醇和、筋道、冰凉、鲜美、甘洌、馥郁、清纯、清新、灵敏等

　　图5-5呈现了中国历史上十六文化时期"优雅"，但同时也展现了在稳定的价值诉求下所进行的探索，优雅分别与瑰琦、玄朴、仙浑、倨傲、庄重、华滋、浪漫、雄骏、昂扬、飘纵、雍容、雅逸、幽丽、俊美、懿美等结合创造了各个文化时期的经典形态，文化的丰富性也体现在人类不断从感性到理性，从未知中求索着、丰富着文化的特质，由此形成了文化的巨大财富。

　　文化的丰富性决定了文化再生产、再创造的必然性。人类的实践无非就是文化再生产活动；一切人类实践活动，都是在创造和更新着文化。反过来说，人类的一切文化生产和再生产活动也促成了文化的发展，文化的多元化和多维度使文化产品丰富多彩。依据布迪厄的理论，文化再生产活动有两个重要的方面。第一，行动中包含行动者的富有创造性的自由意志。第二，行动中包含一般实践固有的各种可能性的结构。设计者应用其智慧所开展的设计，也是在进行着文化的再生产，一方面拥有自由的创造性；另一方面其设计遵循着文化固有结构中的一种可能，设计者是将所有设计中的一种可能性进行了现实化、形式化。

　　文化的丰富性面临着对文化的超越性与创造性，满足着人类的好奇心与个人价值诉求，如此让我们感受到生命的活力、自由及新鲜。

（四）文化的工具性

　　从文化组词中可以看到文化的功用，具有交流、传播、分享、融合、入侵、革命等功能。

　　弗莱的文化结构与我国传统的理论有着一致的观点与方法。"形而上者谓之道，形而下者谓之器"一直是我国文化生活的重要组成部分，生活中的"器"历来是"道"的载体，承载着价值观。"器"作为"道"的载体，社会上也有以拥有"器"的情况将人进行阶层划分，显示出身份的差异与等级，如穿着服装质料的不同（绫、罗、绸、缎与布衣等）将人们的身份进行了区分（图5-7）。然而在当下阶层差异比之古代大幅度减小的情况下，人们更愿意理解是风格的划分，由此，可以看到人们利用人造物的设计，应用文化的方式管理社会、管理生活。

图5-7　丝绸服装与土布服装

　　这就是文化的功能与文化的效用，无论是都市休闲还是商务休闲，无论是尊崇还是炫动，无论是雅致还是粗犷，过去、现在、将来都有文化产品被设计出来满足不同需求。我们的生活被无数个这样的文化产品所包围着，我们吃的、穿的、用的、玩的等一切活动无不都在与文化产品打交道，即你什么时候吃、在什么地方吃、吃的是什么、如何吃等饮食文化被人们津津乐道地享受着；我们在什么地方、什么时候、怎样穿、怎样用、怎样玩等，文化产品（人造物）在告诉：你应该这样，你可以怎样，你这样之后会是什么结果。

任何人造物都是文化产品，它都承载着文化，任何被设计、被创造出来的人造物都可以遵循文化的方式进行设计与创造。文化的工具性让我们认识到处处可以遵循文化的属性，能否方便地将文化作为消费的产品，作为工具也成为人们不断探索的内容，从盲从到有迹可循，从感性到理性，人们也一直在探索如何有效地使用文化的这一属性。文化的工具性通过构成人造物实现，文化体现在人造物的建构之中，通过人造物呈现出文化中的象征性与中介性。

三、文化与设计消费

文化所具有的普遍性，使得设计活动及活动结果为有共同文化背景与价值的人所接受；文化所具有的稳定性与约束性，使得设计活动及活动结果遵循人们生活的规律；文化所具有的工具性，使得设计活动与活动结果具有可操作性与实践性；文化的丰富性，使得设计活动与活动结果具有继承性与创新性。

文化如同一面镜子，在这面镜子面前，人们调适着自己的行为与行为方式（图5-8）。今天，如果我们将设计看作人类日常行为的话，这不可避免地与文化相联系。如果说设计是改变，设计是创造，设计是策划，设计是规划，设计是精神的形式化，这都意味着：设计是一个行为，是一个有目的的行为；设计是一个过程，是一个多因素、多条件参与的过程。当人行为时，当人开展设计时怎么能不遵循文化生产的规律呢？

图5-8　文化是面镜子

近年来，文化学中研究人群文化和生活形态的方法，被借鉴用于人造物的开发中，以群体人类学的视角，综合使用各种社会学研究方法来观察群体并总结群体行为、信仰和活动模式。社会文化的观点对于理解特定社会或文化背景下的行为是很有效的，由此可以有效地开展人造物的设计。

人们生活承袭了文化，又创造了文化。图5-9呈现了文化的结构与人造物构成之间的关系，至于"器物"这一概念可引用上一章中人造物的概念，包括物质的与非物质的。

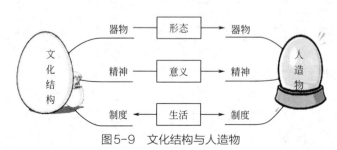

图5-9　文化结构与人造物

（一）等级与风格

随着经济的发展，社会公平、社会均等的意识越来越强，由此不断产生的由下而上的大众话语权的要求，使得原本只有统治阶层才能制定的"道"越来越为广大的民众所拥有，原本是"道"在"器"上的层次与等级之表达，现在正逐渐转变成为在同一个世界中不同状态的分享。法国当代著名人类学家、社会学家和思想家布尔迪厄说，如果说传统社会是靠社会阶级的分化和对立来完成社会演变和重构的话，那么，现代社会是靠消费、休闲和日常生活风格的区分化，来完成其社会区别和重构的。生活风格、品位和生活方式的不同模式，既是个人和社会集团自我区分和自我表演的方式，也是社会区分化的原则，在实际操作中可参照表5-3中动机理论与文化特质之间的关系开展设计活动。

在设计中，做到历史、现在与未来的穿梭，需要在"道"与"器"之间产生互动。如果说形而上的"道"是思想、是意识、是价值观的话，如今"道"在借"器"说话；如果说"器"是形式、是人造物的话，我们看到"器"在借"道"交流，此时的"道"与"器"比历史上任何时期更加呈现出互相依存的局面。如众多的产品广告中已然这样行为了，他们既在推广产品，也在推广一种生活的价值观，2013年苹果公司的广告影片、三星公司的广告影片，充分展示了设计的理论与实践：在生活中的每一处，他们所关注的生活形态与生活意义。

海德格尔在《艺术作品的本源》中指出：作品的存在包含着一个世界的建立。作品的存在就是建立一个世界。由此，通过在"器物"上的求索，在"器物"上所建立起来的世界中，人们在生活中寻找自己的位置与角色，既能够实现相应的身份认证，又能满足人们各种生活趣味的要求。这种转变在"器物"构造中出现了新的现象：就是生活趣味现象，体现在身份论证的象征性方面，体现在审美体验的美感方面，体现在生活情感的表达方面，体现在各类兴趣的趣味性方面等。历史上，"布衣"是平民的"形态"语言表达，华丽的"丝绸"是统治阶级的"形态"语言表达；而今，"布衣"是休闲生活、放松心情的"形态"语言表达，"丝绸"是温馨、舒适、优雅的"形态"语言表达。高贵与平庸、精致与粗犷、典雅与浪漫等可为不同的人群所分享。

（二）生存心态的平衡

人的社会性和群体性，使人通过"器物"寻找自己的表达空间与方式。产品在不同的历史阶段平衡与干扰着人们的生存心态。"道"在"器"上的历史烙印体现在了人造物的系统中，即人造物系统已然被社会符号化，这种符号化的结果导致你拥有某物时，试图说明你就拥有什么样的生活方式与生活品位，从而使经符号编码过的人造物系统成为人们身份的象征，人们心态的表征；追求与拥有人造物系统中的某物，或与该物"对话"就成为人们追逐的行为。"器物"成为人们趣味的载体、象征性的载体、符号化的载体，从而构成了文化活动与文化显现的方式，文化消费的方式。文化特征、设计方式使我们看到设计即是在设计文化，设计的结果必为文化产品。以奢侈品为例，何谓奢侈与奢侈品呢？是价格贵的就是奢侈品呢？还是你拥有高贵的、高尚的、淡雅的、清新的是奢侈品？无论是价值的思考还是心态的平抚都成为文化消费的特征。

第三节　语言

一、符号与符号系统

通过分析文化的遗传、习得与性质可知，人们之所以能"通古博今"的根源是因为人类不断地总结经验，形成一整套被评估为正确的与真实的信息，借助于符号，或者说借助于一系列的符号符码的记录方式，人类保存了传统与知识，把过去和现在联系了起来。许慎在《说文解字》中说：盖文字者，经艺之本，王政之始，前人所以垂后，后人所以识古。无论是从甲骨文开始的文字还是更早的岩画（图5-3），都让我们试图去理解千年前的文化活动与事件。让我们试图去理解几千年来人造物是如何发生与发展变化的，回答着我们是谁，我们从何而来，我们喜欢什么，我们要到何处去，我们应该做什么，我们可以做什么等，我们通过符号对过去、现在与将来有了理解，有了去创作的思路与方法。

德国卡西尔认为：符号化的思想和符号化的行为是人类生活中最富于代表性的特征，并且人类文化的全部发展都依赖于这些条件。一切人类的文化现象和精神活动，如语言、神话、艺术和科学，都是在运用符号的方式来表达人类的各种经验。符号行为的进行，给了人类一切经验的材料与一定的秩序：科学在逻辑上给人以秩序，道德在行为上给人以秩序，艺术则在感觉现象方面给人以秩序。符号表现是人类意识的基本功能，这种功能对于理解科学固然不可缺少，对于理解神话、宗教、艺术和历史同样重要，众多学者开展了符号学的研究（表5-4）。

表5-4　符号学理论

作者	主要观点
皮尔斯	1. 符号分为性质符号、事实符号、通用符号 2. 能指与所指相互关系：图像性符号、指示性符号、象征性符号 3. 按照符号诠释深度分为直觉式符号、实证式符号、解析式符号
索绪尔	1. 符号系统（语言符号系统和个人的言语符号系统） 2. 符号研究分为共时性研究和历时性研究 3. 符号与符号的关系可为符构关系和联想关系 4. 符号本身由能指与所指构成
莫里斯	一个符号代表它以外的某个事物 1. 语形学：主要研究符号的组成 2. 语义学：对出现的各种形式的符号的表面意义进行研究 3. 语用学：侧重符号的起源、使用，符号的表达功能及其构建的人机关系探讨
巴特	符号是思想具体基础的袒露，符号的功能造成了符号关系场（符号的对象意义）并理解符号本身的意义（符号的含义）

续表

作者	主要观点
埃科	1. 符号表示各种对象和其抽象关系，如逻辑学、化学和数学的公式和各种示意图 2. 符号是指一种手势，是带有通信意图的、对另一个人转达自己表现或内心状况的动作。在这种意义上讲，旗帜、路标、招牌、商标、标签、徽章、纹章等均是符号 3. 符号为传导某种对象或相应概念而再现各种具体对象（如一种动物的图画）的任何视觉的程序
卡西尔	人是符号动物，人类所有的精神文化都是符号活动的产物
苏珊朗格	艺术是表现人类情感的符号形式，艺术符号就是一种符号系统。这个符号系统表现的不是个人情感，而是人类普遍的情感，它是人类普遍情感的物质载体

二、符号与语言

人们以符号方式进行交流（图5-10），在长期的生活中寻找并建立了一系列的符号用于交流，这被称为语言。索绪尔认为：语言是一种表达观念的符号系统，我们可以设想有一种研究社会生活中符号生命的科学，即被称为符号学的学问。无论是符号产生语言，还是语言产生符号，符号与语言密不可分。符号借助语言系统更有组织、更有效地进行交流，语言借助于符号系统具有更好地表达与创造的空间。

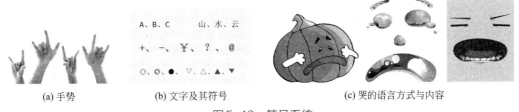

(a) 手势　　　　　(b) 文字及其符号　　　　　(c) 哭的语言方式与内容

图5-10　符号系统

语言作为人类交流的符号系统，当这些符号按某些规则组合起来，就产生所有说话者都可理解的意义。图5-10（c）让人们马上想到"哭"这个字，它们是在"哭"，是生气的哭，是委屈的哭，是难受的哭，还是愤怒的哭？不管是哪一种，它们通过表情表达了哭时的情感，眼泪、眼睛、眉毛、嘴巴、手等以符号方式传达了"哭"的意义，而"哭"这个字，以两个口，一个犬表征了"哭"，我们把特定行为"哭"的意义归于了这个字。文字符号中，一个字、一个词表达着一定意义，词语或与事物相连，或与物体相连，或与一个动作相连。名词用来给事物、事件、物体命名；形容词则用来描写这些事物、事件、物体的性质与状态；动词用来给行为命名等。

德里达在《论文字学》中借助于雅各布森的话指出："现代结构主义思想已清楚地表明：语言是一种符号体系，语言学是符号科学或符号学或索绪尔的符号学（Semiologie）的组成部分。被我们这个时代所复活的中世纪的符号定义，（以一物代表另一物）始终显示出它的价值和丰富性。正因为如此，所有一般符号和特殊的语言学符号的要素体现了它

的双重特征：每个语言学单元都有两个部分并且包含可感方面和可知方面，即索绪尔的能指和索绪尔的所指。语言学符号（以及一般符号）的这两种组成部分必然互为前提和互相需要。"

三、语言与文化

任何人类语言——英语、汉语、法语，或任何其他语言——显然既是传递信息的手段，也是与他人分享文化和个人经验的手段。语言符号系统使我们能够把我们关心的事、信息和知觉转变成他人可以理解和解释的符号。人类最独有的特征或许是说话能力，然而没有任何其他动物形成像人类所具有的那么复杂的符号交流系统。通过在其社会背景中的语言分析，我们能够理解人们怎么认知他们自己和他们周围世界的。

汉字是记录汉语的视觉符号，是汉语的表达工具，也是我们这个民族认知世界与表达世界的方式与方法。魏晋时期刘勰在《文心雕龙·原道》中记载：心生而言立，言立而文明，自然之道也。人所说的任何语言都有词汇的创造与储备，这种创造与储备几乎能够满足人类头脑中出现的一切新思想的需要。

唐朝杜牧有一首诗《清明》：

清明时节雨纷纷，路上行人欲断魂。

借问酒家何处有，牧童遥指杏花村。

宋朝苏轼有一首诗《东栏梨花》：

梨花淡白柳深青，柳絮飞时花满城。

惆怅东拦一株雪，人生看得几清明。

这是几段文字语言，它也是大家耳熟能详的两首诗，通过这些诗词我们可以得到唐时、宋时乃至今天一幅幅"清明"的"画面"，在画中人们借助春回大地、万物萌动之际，通过上祖坟、扫墓、吟诗、踏青、赏花、荡秋千、放风筝等符号语言，表达着对自然、对祖先的感念与情怀，表达着对生命的尊重与向往。几千年过去了，人们在清明方面的符号语言有多少变化呢？我们可以看到，尽管时空转换，斗转星移，不同时代清明时人们语言的发音不同，样式不同而已（图5-11），其内涵如出一辙。这就是语言作为文化载体所起到的传承之功用。

图5-11　张择端的《清明上河图》

从古到今，有多少这样的语言所形成的语句呢？有多少这样的语言形成的画面呢？有多少这样的语言形成的音乐、形成的舞蹈、形成的建筑、形成的服装呢？无数，确实是无数，而且是无穷尽头，无边无际。这是因为语言中承载了人们的情感、承载了人们的信仰、承载了人们的愿望，更是承载了一个民族的文化；语言勾勒了人们情感、信仰、愿望等的画面，画面中有人、有事、有物、有氛围等，这就是语言的功能、符号的功能。语言是文化的第一载体，通过各类符号语言我们能做到"通古博今"。还是以"清明"为例，它不仅仅是一个语词，而是华夏民族智慧设计出来的文化产品，以时间与空间为其领域，以人们的行为语言为表达方式，以民族的精神、信仰、价值贯穿其中。这就是语言中语词的功能。人们所设计出来的文化产品——物质文化遗产与非物质文化遗产就是通过这样的方式被传承着，以知识的方式传承着。

四、语词与设计

（一）语词的作用

文字语言是人们对生活进行抽象与编码后所形成的，以符号记录方式存在的知识体系。文字语言中的知识既是这个语言的拥有者长年累积的成果，又是拥有这个语言的群体对世界解读的结果。反过来，当我们面对一个语词时，这个语词就有着丰富的内涵与外延，有着丰富的形式与结果，它本身就构成了一个又一个的情境。

何兆熊先生《语用学概要》中指出：

里昂（Lyons）认为一个说话人要能够正确判别话语的合适与否，必须具备一定的知识，这些知识即是语境的具体体现，或者说这些知识构成了语境。Lyons归纳了6种知识。

（1）每个参与者必须知道自己在整个语言活动中所起的作用和所处的地位。

（2）每个参与者必须知道语言活动的时间和空间。

（3）每个参与者必须能够辨别语言活动情景的正式程度。

（4）每个参与者必须知道对于这一情景来说，什么是合适的交际媒介。

（5）每个参与者必须知道如何使自己的话语与语言活动的主题相适合，以及主题对选择方言或语言（在多语社团中）的重要性。

（6）每个参与者必须知道如何使自己的话语与语言活动的情景所属的领域和范围相适合。

在现实的人类社会中，任何活动都是通过实际的语言交换活动所带动和贯穿。在一个已经符号化的消费社会里，人们通过消费各种作为符号的物品，而获得了各自的身份认同。如消费活动反映了人的身份、地位、兴趣、爱好，以及人与人的关系。物品体系的差异就像语言体系的差异一样，总是无穷无尽的。由此，语言表达的话语成为重要的交流内容与方式，语词作为义化的载体，其隐喻、象征、比喻、暗喻、所指、能指、交流等功能在这里可以充分地发挥其作用。"语词作为所指、声音、概念以及一种明显表达实体的不可分解的单元而存在。"

（二）语词与设计

语词既是人类思维加工的单元，也是一套符号系统，它还有一定的指向性，指向生活

的某些方面。语词的创造与使用，使人们看到这是在完成着文化生产的功能与效用。在现实生活中，每一个人在思维时，是将一个一个的语词链接在一起的，而且是为着某一件事或者一个场景而进行的语词加工，或者说是思维加工。人们在一定的情境下从事的是这个场景下的思维加工与语言加工。人们对一个场景或情景的描述往往带着深深的文化烙印，有惯常习性的影响、有资本的影响、有价值的影响等。人们用此方式与方法也可以解构场景中的人、事、物。它们是怎样的，在一个特设的场景中会怎样等。从一个语词出发（图5-12），是从一个场景出发，从一个情景出发，从一个景象出发，从一个主题出发，我们可以获得人们对生活诸场景中人与周边所发生关系的描述，可以得到人的状态语词、物的状态语词。

通过理解人们对场景的描述，去寻求人们生活的愿景，去寻求在这个场景中的人、物、事的状态，去寻求人们在这个场景中的思维方式与行为方式，从而得知"物"是如何与人发生关系的，如何与事发生关系的，它处于什么状态。通过人们对这些状态的描述（选词），我们产生对这个"物"的理解，从而设计出人们所需要的这个"物"——人造物。

从任一词语进入时就获得了一个文化的场景，场景中的一个个角色，一个个角色的状态与关系，我们可以从这个场景中得到所需的产品及产品所扮演的角色、状态及由此产生的相关功能。从而从文化出发，获得一个个的场景形态与意义、场景中角色的形态与意义。如此，为人造物的创设提供了方式与方法，决定人造物的形态、意义、状态。

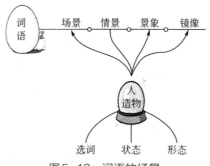

图5-12　词语的场景

在一定的场景中各个角色及各个角色的状态都以语言的方式展现，语言是怎样的效果，是否有话语权要看在这个场景中"说话者"的水平与效果，看这个"说话者"在这个场景变化趋势中的位置与状态。也就是说产品是说话者之一，它代表着设计者与消费者在一定的情境中说话、表演，向关注它的人、体验它的人说话并进行着演讲、游戏。说话有效、沟通有效是一种结果，说话无效、沟通无效将是另一种结果。因此，在这里我们将设计人造物应用文化再生产方式转换为具体的情境下角色的状态、角色的语言。

语境通常包括说话的时间、地点、参与者以及正在进行的活动等。离开语境，孤立看这个句子"叶叶是台机器"，可能会有好几种解释。如果正在谈论叶叶的工作作风，其意思可能是"叶叶工作努力，一刻也不休息"或"叶叶工作十分严谨细致"。如果谈的是叶叶的个性，其意思就是"叶叶不太灵活"。如果谈的是智力问题，其意思则是"叶叶很笨"。若谈的是性情问题，其意思可能是"叶叶冷漠无情"或"叶叶不大通人情"。

语境影响着我们对意义的理解，每个人在社会上都要扮演几种不同的角色：母亲、父亲、教师、病人、顾客等，不同的角色要求他使用与其身份相符的不同语言形式与内容。其次，使用语言的场合千差万别，只有掌握多种语言的人才有可能在任何场合、就任何主题、对任何人谈话都做到恰到好处。设计需要多种语境、不同语言的综合运用。设计中组合不同的语词会得到意想不到的结果，我们把一些互不相干的单词组合起来，这种词的搭配方式、这样复合词的大量增加，使本身已经十分复杂的语言意义范围可以迅速地扩展，从而达到设计思维的发散与设计效果的显现。建议你应用本书中所提供的实验去寻找设计的规律，用思维导图呈现规律中的多因素，从而寻找有效的设计路径。

第四节　语言模态

一、语言模态的概念

语言作为文化的载体，是人类所拥有的各类知识的载体与中介，文化借助于语言得以维持并代代相传。语言上承载了各种文化思想、意识，它以各种形式袒露着人类的心声，而语言有声音语言、文字语言、肢体语言等。维特根斯坦认为语言不仅包括自然的语言，还包括手势、面部表情、姿势、情景的氛围，还有各种由情境决定的行动，比如，路上碰到一对熟人微笑点头，或对某人掉头而走一言不发，或课堂上的缺席与睡觉，或在码头上和朋友挥手告别，或在拍卖会上用手做一个微小动作提出一个价码等。在这一点上，查尔斯·泰勒（Charles Taylor）在讨论如何体现当代文化的真实性问题上，也提出了"宽泛"语言一词的含义，他认为，语言还包括艺术、手势和爱等。在这个扩展了的语言概念里，语言成为把握我们在日常情景中用来使别人理解自己的各种手段，在一个场景中，各个角色的语言就代表着不同的心声（图5-13）。

图5-13　角色的语言

无论一种文字语言在诸多方面表达是多么有效，它在传递某类信息方面，在某种程度上都还是有缺陷的，这些信息是人们为理解所说的东西而必须了解的。有人进行过实验，发现在英语里，至少90%的情感信息不是由口语传递，而是由"肢体语言"和语调传递的。作为文化的载体，文化的丰富性是通过多种语言的应用与创造得以实现的，是通过不

同的语言模态的呈现而实现的。

多模态话语是指针对听觉、视觉、触觉等多种感觉，通过声音、图像、动作、物体、运动等多种手段和符号资源进行交际的语言。各种语言的体系综合起来才能表达文化内涵，各语言模态是通过同义不同形的方式与方法实现表达的，即在同一意义下，用不同语言模态进行表达（表5-5）。

表5-5　视觉符号的分类及其内涵

符号类型	作用	内涵
图像性符号	一种符号因采取直接、相似的形态形成的记号	图像符号指符号的载体所具有的物质属性与所指对象之间存在着相似、类比关系，一个图像性符号主要通过相似性来表现客体，以符号的形式与意义所具有的内容之间具有对象的相似性为特征，如图片、文字等
指示性符号	一种符合因其外形或技能最初给人的信息，此信息具有引导功能	指示符号是一种与其对象有着某种直接联系或关系的符号。它与指涉物无明显相似之处：它指涉的一般都是具体对象；它以人们不曾意识到的强制方式把人的注意力引向对象，如路标、指针、箭头
象征性符号	一种符合以传统习惯方式与所涉之物关联起来	象征符号是一种与其对象没有相似性或直接联系的符号。象征方式的表征与解释者相关，它可以任意的符号储备系统中选择任意的媒介加以表征，它可以在传播过程中约定俗成的稳定不变地加以运用，语言就是典型的象征符号

二、语言模态的应用

罗兰巴特在《流行体系：符号学与服饰符码》一书中探讨了三种服装：意象服装、书写服装和真实服装，探讨了三种服装转换的方法。意象服装以摄影或绘图的形式呈现，书写服装以文字语言形式呈现，真实服装以视觉所"看"到的层面呈现。意象服装与书写服装原则上都是指向同一"物"，但结构互异，只因它们所用的实体不同，也是因为这些实体相互之间的关系不同。意象服装的实体是样式、线条、表面、效果、色彩，其关系是空间上的，是形体上的。书写服装的实体是语词，其结构是文字上的，其关系虽然不是逻辑的，但是句法上的。这两种服装都在试图表示真实的服装。真实服装形成了有别于前两者的第三种结构，我们所看到的不外乎一件衣服的部分，一次个人的、某种环境下的使用情况，一种特定的穿着方式。换个角度来说，有了意象服装的形体结构和书写服装的文字结构，真实服装的结构也只是技术性的，这种结构单元只是生产活动的不同轨迹，它物质化的以及已经达到目标的：缝合线是代表车缝活动，大衣的剪裁代表剪裁活动。因此，三种服装存在着结构的转译（参见图1-1）。语言模态是可以转换的，各类语言模态的结构是不同的，但它们是可以同义的，只是形态不同。

对任何一个特定的人造物来说，都有三种不同的结构：技术的、图像的和文字上的。这三种结构实践的动作模式各异，技术结构作为真实人造物赖以产生的母语，不过是"言语"的一种情形而已。其他两种结构（图像的和文字的）也都是语言。转换语的作用是将一种结构转变为另一种结构，或者说，从一种符码转移到另一种符码，从文字的线条转换

为图像的、影像的线条等，实现了语言模态的转换或转译。这几年随着互联网的发展，网络小说迅速发展壮大，不少网络小说拥有了众多的读者群，从而成为时尚的风尚标，这种时尚产品为大家提供了一种从文字语言转换或转译为电影、电视剧的机遇与挑战，甚至其周边产品也为大众所喜爱。

以颜色为例，颜色的语言既有颜色的构成方式与方法，如色相、色系、明度、纯度等，还有各类色的意义（表5-6），颜色成为语言模态的一类，通过颜色我们可以认识到颜色的语言意义，这是一形多义。

<p align="center">表5-6　色彩的关联物及其意义</p>

颜色	关联物	意义
红色	太阳、火焰、鲜血、辣椒、红旗等	热情、革命、爱情、喜悦、幼稚、青春、朝气、积极、活力、新鲜、温暖、鲜艳、兴奋、活泼、冲动、愤怒、喜悦、幸福、热心、热辣、跳跃、张扬、燥热、喜庆、激烈、炫丽、热烈、奔放、朝气、欢庆、健康、愤怒、鲜艳、世俗、妖媚
黄色	柠檬、银杏、向日葵、星星、灯光等	希望、光明、快活、轻快、明快、鲜明、鲜艳、朝气、喜悦、富贵、轻薄、高贵、威严、刺激、醒目、发展、欢喜、和平、愉悦、安全、温馨、阳光、热情、温暖、隆重、华丽、典雅、成熟、灿烂、荣耀、财富、权力、希望、快乐、喜悦、轻薄、未成熟
绿色	初春、草原、嫩叶等	成长、永久、自然、青春、健康、新鲜、安静、凉爽、清新、安慰、平静、稳健、公平、纯情、和平、开朗、活力、年轻、环保、春天、畅想、神秘、亲切、希望、凉爽
黑色	夜色、乌鸦、煤炭等	沉默、严肃、悲哀、昂贵、冷峻、沉着、厚重、陈旧、古典、理性、坚实、精密、豪华、含蓄、沉稳、神秘、稳重、冷静、深邃、端庄、老年、古典、不吉利、悲哀、绝望、空洞
白色	冬季、云、雪、天鹅、护士、奶油、冰山等	纯真、神圣、冷清、纯洁、天真、纯粹、清净、明快、神圣、轻薄、整洁、舒适、永恒、欢喜、明快、朴素、清楚、干净、清新、淡雅、轻扬、优雅脱俗、神圣、虔诚
灰色	水泥、石头、老鼠等	平凡、谦恭、谦逊、低调、中性、高级、和平、中庸、温顺、温和、谦让、理性、含蓄、沉稳、亲切感、不自信、多愁善感、吝啬、内向
紫色	葡萄、薰衣草、傍晚的夜空等	高贵、优雅、细腻、神秘、浪漫、孤独、魔力、时尚、奇特、傲慢、梦幻、幻想、优雅、不安定、吸引力
蓝色	天空、海洋、水、青山等	沉着、沉静、深邃、平静、理智、青年、寂寞、冷淡、阴郁、诚实、真实、遥远、高深、磊落、真实、理智、冷静、纯洁、宽广、开朗、清新、凉爽、文静、清澈、淡雅

音乐中按符号出现的先后次序与强弱而具有不同意义；绘画、雕塑等则是在空间上安排符号与意义；舞蹈、电影等是两者兼而有之的混合系统。因此，人造物的设计既依赖于文字系统，又依赖于图像系统、影像系统，且各有结构与特征。

三、有效的语言表达

（一）有效的形态语言

　　人类创造符号是为了记录，是为了方便交流、传达与使用。将符号作为信息，它是指信息在发信人和收信人之间进行的沟通、交流、使用、传达的授受行为。传达是重要的环节，传达是否有效将直接影响到信息的价值。设计是符号的操作、是信息的运用，其结果是实现我们最终价值或目标的综合度量。因此，语言需要有效的表达。

　　语言通过一定的形态去表达，如文字通过点、横、撇、捺等线条构成形态语言，这是人类创造出来的形态，历经几千年成为有效的信息传达载体。形态可分为自然形态（有机形态、无机形态、现实形态，即自然界所存在的各类形态）和人造形态（意识形态、概念形态、图形形态、活动形态，即人类所创造的形态）。人类通过模仿学习，将身边的物与事的形态学习、理解，将形态语言与文字语言关联起来进行思考，将此思路与方法用于设计与创造之中，历史上有许多经典形态的创造，这是一个不断丰富的过程。人们不断创造着新的线条、新的条块等形态去表达人们生活的意义（图5-14）。

图5-14　人的肢体语言

　　形态的构成要符合人们的认知图式，格式塔理论中的完形律、邻近律、相似律、封闭律、连续律等，是心理认知图式研究的结果。埃舍尔的绘画充分利用与表达了心理图式的认知方式（图5-15）。

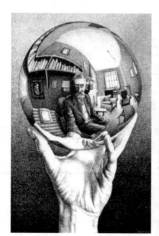

图5-15　埃舍尔的作品

（1）完形律：实际发生在可能的几何组织中，它们是最好、最简单、最稳定的形状，如圆形、方形、三角形等。

（2）邻近律：空间彼此接近的视觉刺激倾向于被一起知觉。

（3）相似律：按照威特海默的定义，在其他条件相同时，如果数个刺激同时呈现，相似的项目会被组织为一个图形。

（4）封闭律：图形中小的缺失部分被填充，成为整体，如有一个小缺口的长方形被看作是一个长方形。

（5）连续律：图形中的部分被组合在一起，以使图形中的光滑线产生最少数量的中断。

形式美用比例、平衡、重复、节奏、韵律等让人们了解和表达。

（二）有效的传播

设计师与消费群体之间提供了信息和反馈信息的关系，同时也是塑造语意和语意认知的关系，他们之间的关系是相互的，是需要有较好的互动性的。由此，设计师、人造物以及消费者之间形成一个系统，从而使得设计师与消费者之间以人造物为载体的沟通更加紧密相连，并形成一个良性循环，以便设计师更好地为消费者服务，给消费者带来更多的价值提升。

设计师的设计活动与消费者的认知活动，都建立在对人造物概念意义理解一致性的基础上，并在此基础上分别进行人造物的"编码"和"解码"，即设计师的人造物语言是用户的符号语言。图5-16提供了这样一个传达模型，信息只有在信息传递者和接受者之间达成共识，传达才有可能，因此，设计师的工作就是将人造物的功能，以信息的方式传递给用户，并让用户理解，这就意味着，设计师在研究信息传递的目标人群，进入他们的语境，学习他们的"语言"。如此，达到有效的沟通，彼此理解、彼此欣赏，实现共赢的局面。

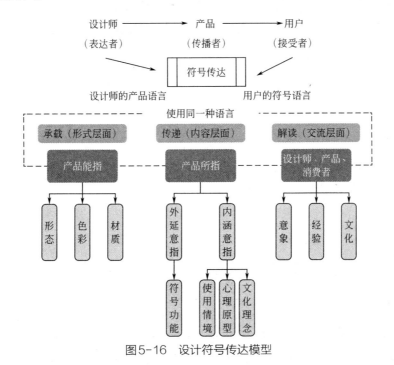

图5-16　设计符号传达模型

实验四：语言模态的转换（1）

1. 实验目的

理解语言的模态，理解形与意之间的关系，理解设计意义与造型的关系、技术路径。探索设计目标与设计造型、与设计技术之关系。

2. 实验内容

以眼镜为样本对象，在同一"底版"（样本）情况下，通过替换与佩戴不同的眼镜，样本对象与在场人员分别将自己的第一认知、感觉的词语写下。

3. 实验过程

（1）前一节课通知同学在此堂课带来自己的眼镜、镜子。

（2）现场收集八副眼镜与一两个镜子。

（3）将眼镜分别编上序号。

（4）作为样本的同学分别带上眼镜，眼镜①、眼镜②、眼镜③、眼镜④……取八副眼镜便可。每佩戴一次，记下第一感觉与认知。填入下表。

序号	①	②	③	④	⑤	⑥	⑦	⑧
词语								

（5）将同学们所写下的词语进行汇总并填入下表。

序号	同学词汇	样本词汇	形态构成特征
①			
②			
③			
④			
⑤			
⑥			
⑦			
⑧			

4. 实验结果分析

（1）分析从词汇中我们可以收获什么，并分析词汇与设计之间的关系。

（2）将样本同学所写的词语与班级同学所写的词语对比差异。

（3）各小组从以上词汇中任选一词，分析此词用于某一人造物时构成的方式与方法。

实验五：语言模态的转换（2）

1. 实验目的

理解语言的模态，理解形与意之间的关系，理解设计意义与造型的关系、技术路径。探索设计目标与设计造型、与设计技术之关系。

2. 实验内容

以节日为样本，分析节日概念与形式语言之间的关系，探索非物质语言构成特征与技术。

3. 实验过程

（1）将节日列入下表。

我国节日名称	
国外节日名称	

（2）选取某节日，按下表中内容展开分析。

序号	节日名称	节日观念	人们做了什么		
			人的行动	环境（光、音）	其他（道具）
1					
2					
3					
...					

4. 实验结果分析

（1）节日"观念"词语与其他形式语言之间的关系，分析此词人造物构成方式方法。

（2）分析词汇与设计之间的关系。

本章小结

　　文化的遗传、文化的习得与文化的属性使我们知道：人之所以为人是因为有文化，人类发展得益于文化的再生产与创造，设计应是有效的文化再生产，借助于语言学理论、符号学理论、传播学理论等，设计师与消费者之间建立起沟通的方式、交流的方式、理解的方式，将人们生活诉求用一定的词语描述，用其他语言模态实施表述，从而有效地开展设计。

思考设计与实现：探索方案、形式、技术

　　将你用文字描述的人造物转换为其他语言模态，并探索其语言结构特征。

参考文献

［1］高宣扬. 布迪厄的社会理论 [M]. 上海：同济大学出版社，2004.

［2］卡西尔. 人论 [M]. 上海：上海译文出版社，2004.

［3］[法] 吉多的. 符号学概论 [M]. 成都：四川人民出版社，1988.

［4］黄亚平，孟华. 汉字符号学 [M]. 上海：上海古籍出版社，2001.

［5］[法] 罗兰·巴特. 流行体系——符号学与服饰符码 [M]. 敖军译. 上海：上海人民出版社，2000.

［6］齐沪扬. 传播语言学 [M]. 郑州：河南人民出版社，2000.

第六章 06 Chapter

审美与设计

设计思维
Design Thinking

　　审美是人们生活的一种方式、一种态度，我们以称作为"美"的方式与态度对待我们的所遇，我们会获得什么呢？作为一个设计人员需要有效地把握"美"，才能让人们享用到美。本章将探索关于"美"的描述与把握的方式与方法，通过在审美过程中所获得的美感，将美感所用的词语知识进行思维与表达，通过共通感去理解一类群体所共有的"美感"知识，通过风格理解共有的"美感"知识在设计中应用的情况。通过学习美学理论，以及"从意到形的审美体验与语言模态转换"的实验，体验美感获得的方式与方法，从而将"美"应用于人造物的设计之中（表6-1、表6-2、图6-1）。

表6-1　学习进程与设计

	概念（Conception）构思（Conceive）			设计（Design）		实现（Implement）		评价（Appraise）		CDIA
课程规则	人模型用户模型产品模型设计和谐	活动情感趣味设计和谐	人造物历时法愿景设计和谐	文化语言语言模态设计和谐	美感共通感风格设计和谐	机器中心论人本主义功能主义设计和谐	科学艺术技术设计和谐	评价作品产品设计和谐	体验场景角色设计和谐	主题词
教学模式	设计模型			提出方案并论证		实践并完善方案		成果展示与评价		学生探索
	探索人们生活中的需求问题			探索实现需求的方案并展开实践						
	形⟹意			意⟹形				评价		课堂实验
绪论	设计模型	生活方式	未来生活	文化生产	审美	设计思想	实现技术	劳动成果	市场	
一	二	三	四	五	六	七	八	九	十	章节/课次
一	二		三			四		五		单元

表6-2　学习内容

主题词	美感、共通感、风格、设计、和谐
潜台词	内容、形式、内涵、外延、目标、结果
疑问词	是什么、是吗、还能是什么、做什么、谁能

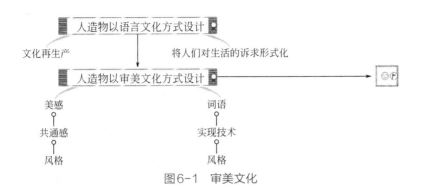

图6-1 审美文化

第一节 审美

一、什么是美

什么是"美"？有人说：美是漂亮的、好看的、美好的；有人说：美是愉悦的、愉快的、赏心悦目的；有人说：美在绘画中、在音乐中、在雕塑中、在舞蹈中、在节日中、在游戏中、在生活中；有人说：美是数的和谐；有人说：美是合目的性的……

这些答案与思考都是合适的，这些都是人们在处理与"美"的关系，但它们分属于"审美"的不同阶段。美是漂亮的、好看的、美好的，这是人们对美的称赞，此称赞具有概括性与抽象性，这样的表达设计中方便实践吗？美是愉悦的、愉快的、赏心悦目的，这是人们审美之后所获得的结果；美在绘画中、在音乐中、在雕塑中、在舞蹈中、在节日中、在游戏中、在生活中等，这是指美可以存在于人类的一切活动、一切人造物之中；美是数的和谐，这是指美可以拥有的一种构成方式；美是合目的性的，这是以美为目的的评价标准。美的目的性是怎样的呢？美的目的性又有哪些呢？以上这些分析与思考，对于开展美的设计思维只是一个开端，设计中要创造"美"，提供"美"让人们享用，还必须能够较为准确地把握住什么是美，才能创造出美。因此，我们需要审美，研究美，才能在设计之中呈现美。

二、审美思维与实践

（一）审美理论

审美是从审视、评判的角度去看"美"，看"美"为何物，看事、物等人造物中如何有"美"，看"美"是怎样的。从生物学的角度还无法解释，这里探索"美"的描述，通过把握"美"是怎样描述的，从而期望做到分析美的构成以达到创造美之目的。

本书认为审美是在一定的场景中开展审美的人与审美对象之间进行对话后留存在人心中的一种感受，或者说是审美之人审视、评判审美对象之后留存在人心中的一种感受，这是对审美对象总体的把握，而审美对象以具体的色、形、量、运动轨迹等形式语言方式呈现出来。或者说在人造物的构成中可以有"美"被人们把握，这是人的一种"美"的感

受。审美是与审美环境、审美对象、美之构成等过程与结果有关，是人以审美的方式、审美的态度对待周围、对待被审视的对象，从被审视的客体或对象中获得的感受，此感受导致了愉悦的、愉快的、赏心悦目的心情。

赫伯特·马尔库塞（Herbert Marcuse）在《审美之维》中指出：审美是感性与理智（知性）、欲望与认知、实践理性与理论理性之间的判断能力。这种能力，促使自然的王国向自由的王国"过渡"，并将低级的能力和高级的能力联系起来，将欲望的能力和知识的能力联系起来。人人都有爱美之心，在人们的成长过程中，理论理性（知性）提供着认知的先验原则，实践理性提供着欲望（意志）的先验原则，而判断力，借助于对快乐和痛楚的感受，介于这两者之间作为中介，帮助人们开展审美。

汉斯·罗伯特·尧斯（Hans Robert Jauss）在《审美经验论》中说：审美经验出现在对一部作品意义的认识和解释之前，当然也出现在对作者意向的重建之前。对艺术作品的初步经验发生在对一种审美效果的定向中，发生在一种愉快的理解中，发生在一种认识性的愉快中，解释如若绕过这种初步的审美经验，就是一种傲慢，谁又能对美熟视无睹呢。

滕守尧在《审美心理描述》中指出：审美经验是人们在欣赏美的自然、艺术品和其他人类产品时，所产生出的一种愉快的心理体验。这种心理体验是人的内在心理生活与审美对象（其表面形态和深刻含义）之间交流或相互作用后的结果。

审美经验的历史提供了审美认同的宝库。审美的感受是人类的情感，这是人对客观存在的美的体验和态度，包括人的生理、理性因素与人类发展所积淀的普遍因素。比如我们欣赏阿炳的《二泉映月》，二胡一拉出那缓慢、低沉而悠扬的旋律，我们立刻被激发一种凄婉哀怨的情绪，仿佛一人孤身坐于夜阑人静、月冷泉清之地，回首往事，苦痛不堪。随着主题的展开，旋律慷慨激昂起来，那悲愤的控诉，不屈的抗争和孤傲的人格立刻在我们心里激起共鸣，愤怒、同情、钦佩、昂然等诸种情感在胸中交织着、洋溢着、沸腾着，直至曲终，心绪仍然久久不得平静。这就是一种审美情感的体验和态度：悲凉与激昂。柳宗元有一首诗"千山鸟飞绝，万径人踪灭，孤舟蓑笠翁，独钓寒江雪。"诗句透过词语所展现出来的鲜明的画面和冷峻的气氛：冷峭、高洁，我们感受到作者的铮铮傲骨，深刻理解作者那洁身自好、不与污浊同流的思想观念；这种观念的感受和理解又大大地激发起人们的情绪。这些审美经验与过程日积月累，成为人们判断美的依据。

（二）审美中的直觉思维与理性思维

面对审美对象之时，目光与之交汇，我们对它整体性的、概括性的感受涌现了出来，这就是直觉，这是一种"生命的冲动"，这种活动启示着人们去洞察周围世界的各种事物和现象的"美"。

依赖人性的偏爱，依赖人性对于美的偏爱，我们需要了解审美判断是怎么回事。一些事物之所以被称为美，就因为这些事物能够在某种程度上使人们感到兴奋、入迷、愉悦。但是这种使人愉快的能力与态度彼此又是不大相同的，假如人性在一切方面都能断然有决定和固定下来，审美价值标准就会一成不变了，人们也就不再会为是否有趣味而争论不休了。然而，事实上，人性是一个模糊的、抽象的概念，人人所共有的东西只是他们自然禀

赋中很少的一部分，人类向理想扩张的能力，并没有要树立单一审美标准的倾向，各种审美标准始终是不同的感觉习惯和想象习惯的表现。

审美直觉是直觉的一个特殊变种，苏珊·朗格（Langer-Susanne K.K）在《情感与形式》中说到"在我看来，所谓直觉就是一种基本的理性活动，由这种活动导致的是一种逻辑的或语义上的理解，它包括对各式各样的形式的洞察，或者说包括对诸种形式特征、关系、意味、抽象形式和具体事例的洞察和认识。"

一方面直觉是基本的理性活动，包含着认识思维。另一方面又不是对真假的判别，而是对形式外观的判别。这个直觉绝非单纯的感知，而是情感、想象、感知交融在一起的"多种心理功能的综合有机体。"它虽不是理性认识和逻辑思维，却已经是理性思维的起点了，理性思维就是在这个基础上发展起来的。

"直觉根本就不是'方法'，而是一个过程。直觉是逻辑的开端和结尾，如果没有直觉，一切理性思维都要遭受挫折。"我们可以这样来理解这一段话的意思：直觉是一个过程，这个过程是瞬息间产生的，但这瞬息间已是人们生物属性与文化属性快速作用的结果，倘若直觉不发展为一个逻辑方法的推理，认识便将停滞不前，或者只是停留在"好美、好漂亮、好好看"这个阶段，但如果继续思考，我们就有了理性的结果了。人类思维的发展，就是在直觉与逻辑的共同作用之下才得以完成的。

朗格的直觉理论还有一点值得注意，即直觉与经验的关系。朗格承继康德的思想，认为直觉活动不能与经验脱离，经验材料由于直觉作用被赋予了形式，因而被感知。

美就是人们感性直觉的结果，由此才提供了审美逻辑的基础。审美的"感性"具有多种特征。首先，它具有主观性，是不可以用逻辑加以说明的人的活动，正如筑波大学原田昭教授所说，"对感性信息的处理，是依存于每个人所固有的心理模式来进行的。因此，对相同的信息，其解释是不同的。"其次，它是人在先天条件中加入了后天的知识和经验而形成的感觉认知，并且是随着个体所处的环境而动态变化的。再次，它渗透着理性思维；人的理性思维总是以这样或那样的方式积极地参与感性印象的构成，成为感性认识中不可分离的要素，并且在参与过程中，理性思维因素赋予感性内容以结构的形式呈现出来。最后，它是对美与愉快感等特征的直观反应与评价的能力。

（三）审美实践

我们以"玉"为例，"玉"的感受与认知有许多意义，其中有一些感受让我们愉悦。

玉在我国文化中已经几千年了，无论是生前还是死后，它一直被传承着。那从远古走来的玉璧、玉琮、玉玺、玉禅、玉镯、玉钺、玉斧、玉珠、玉管、玉铲、玉刀、玉戈、玉环、玉球、玉璜等（图6-2）。"玉"为什么得到我们这个民族的喜爱，玉只是一种石头而已，但它在生活中呈现出了尊贵、高贵、华美、精致、高雅、纯洁、莹润、温润、含蓄、柔美、细腻、内敛、朴素等美的感受，这种"美"的文化基因在我们的生活中传承着。与之相类似的还有一种被称为"钻石"的石头（图6-3），其成分是99.98%碳，在生活中也呈现出了尊贵、高贵、璀璨、华美、精致、炫彩、浪漫、阳刚、坚毅等美的感受，这种"美"的文化基因在西方生活中传承着，也为我们这个民族所接受。我们将历史上东西方近乎同期——古罗马与汉朝的人造物进行对比（从公元前3世纪开始，

秦汉帝国崛起于亚洲东部，古罗马在欧洲也是逐渐走向繁荣），两者之间的异同跃然纸上（图6-4）。可以看到审美文化在各个民族中都有。"美"在历史上、在当今都需要去描述与实践。

图6-2　玉

图6-3　钻石

图6-4　东西方的异同

　　在审美过程中，无论是方式、过程还是结果，我们都在围绕着"美"开展探索，从有记录的远古文明以来，人们不停顿地进行着"美"的实践探索。人之所以进行着美的实践是因为生活中需要审美，是因为世界上存在着许多东西需要我们去取舍，找到适合我们需要的那部分。人之所以审美，除了愉悦自己的目的之外，在很大程度上也是为了完善自己，实施文化"基因"的进化。通过一代代人对周遭世界的评判，不断进化，形成了更为完善的对事物的看法，剔除人性中一些丑陋的东西，发扬真、善、美。在当今社会中，通过对美好事物的欣赏，尤其是对人性中存在的友情、亲情、爱情的审美，可以为生活在钢筋水泥城市森林中的人们提供心灵的慰藉，满足因为物质丰富而带来的心灵诉求。也为后工业时代人们个性化、社会的多样化提供有效的"心灵鸡汤"。

三、审美的存在方式

美是人类从大自然中、生活的环境中发现的，是一种积极的、固有的、客观化的价值，美的价值是我们意志力和欣赏力的一种感动。事物或人造物之所以会感人，是各种感觉因素联合起来投射到事、物上并产生出此事、物或人造物的形式和本质的概念，此概念同它的特性和组织结构紧密结合起来了。在这种情况下，美的感受就像其他感觉一样变成了事物的一种属性，即美的属性，我们把事物构成对我们的每一个作用当作审美的一个成分，把它们作为所设想的事物的必要成分，由此设计就能将感觉的因素转化为客观的性质了。

审美是一种主观的心理活动过程，是人们根据自身对某事物的要求所作出的一种对事物的看法。但它同时也受制于客观因素，尤其是人们所处的时代背景会对人们的评判标准起到很大的影响。即在每个时代或阶段，人们所处的环境，或多或少会对人们的审美观造成影响。一个时代、一个区域、一类人群会形成自己独有的审美观；或者说，一定的审美观与一定的形态构成了一定人群相对稳定的审美方式、消费方式。以"品牌"的审美为例，我们观察一个百年的品牌，它维持着相对固定的一类人群，它的审美观是稳定的；反之，如果一个"品牌"的审美价值不停地变动，则会导致消费人群不知所措。

处于审美享受的人有可能穿越诸如惊奇、赞美、震撼、怜悯、共鸣、大喜、大悲、大笑、大哭或陌生化、反思等态度的不同范围。因此，人造物设计中"美"的文化是设计的重要环节，审美能使它所提供的一个模式适合于他人的世界，服从于对单纯好奇的迷狂，或者可能陷入不自由的模仿，这就是人们常说的"风格"的特征与应用。

人造物的美依赖于我们的天性，也依赖于我们的态度，还依赖于我们实现的技术。所有的东西绝不是一种美，因为判断美丑的主观偏见，就是事物所以美的原因。个人偏爱也像人类趣味原理一样，这种审美能力也发展了创造美的能力。在观赏或创作时，任何审美的成功，都是无限完美所孕育的种种可能的产物，设计只是完成了这一产物而已。

第二节 美感

一、美感是人造物的属性

通过审美的方式，人们可以从自然界、从生活环境中获得美感，获得自然界或人造物中美的属性（本章实验）。人们将美感用于设计，将此进行人造物的创设，美感可以成为设计人造物的中介与桥梁。当然不同的人对同一事物既有共通的美感，也有不同的美感，如同一千个人读《哈姆雷特》，就有一千个哈姆雷特一样。

对于何谓美感，朱光潜曾有两次定义："美感就是发现客观方面某些事物、性质和形状适合主观方面的意识形态，可以交融在一起而成为一个完整形象的那种快感"（1957）。"美感不是别的，它是人在外在世界中体现了自己的本质力量时所感到的快感和欣喜。马克思把美感叫作人能获得的（只有人才有的不是动物性的）那种欣喜的感觉力，肯定自己

为人的本质力量的感觉力"（1961）。

列维（Leve-Strauss）在《野性的思维》中指出：美感情绪就是结构秩序和事件秩序之间的体系结果，它是由艺术家和观赏者所创造的，也是由这个东西的内部产生的，观赏者能通过艺术作品发现这样一个统一体。

韦尔施（Wolfgong）在《重构美学》中指出：美感意指感性的、愉悦的、艺术的、幻觉的、虚构的、形构的、虚拟的、游戏的、非强制的等。

由此可以认识到，美感是由外部事物引起的人类情感反应，是直觉和审美的内容，人们通过美感感知美存在的方式与方法。美感在生活中占有重要的地位，人们选择自己的住所、衣服、朋友，也是根据它们美感的效应。我们既可以通过美感的方式感知事物或人造物存在的方式与方法，也可以在事物或人造物的设计中赋予其美感的属性。

二、美感的描述与构成

作家、符号语言学家、哲学家、历史学家、文学评论和美学家翁贝托·艾科（Umberto Eco，意）在《美的历史》中认为：美的观念向来并非绝对、颠扑不破的。他花了大量篇幅将不同美学观念并陈，探讨相异的美的模型如何并存于同一时期，以及其他模型如何穿越不同的时期彼此呼应。"'美丽'，连同'优雅''漂亮''崇高''奇妙''超绝'等措辞，是我们要表示喜欢某件事物时经常使用的形容词。"这是此书的开章名义，在此书中我们还可以获得这些词汇：光辉、壮丽、清明、甘美、明澈、丑、英俊、优雅、神圣、忧郁、崇高、浪漫、颓废、机器美等。他的探索告诉我们：美感可以用词语来表达，在同一历史时期存在着不同的美感，同一美感可以穿越历史（我国的例证可参看笔者著《中国风格》）。本章的实验既从历史流传物中，也从自然物之中感受美感，从而将"感受"到的美感词语用于其设计之中。

如崇高美，诸如奇峰突起、绝壁悬崖、霹雳闪电，它们使我们的耳目受到强烈的刺激，使感情获得一种愉悦感。听莫扎特的音乐，读张若虚的诗，登八达岭长城等，都可以获得这种激动的或平静的喜悦、愉快的美感享受。这种愉悦感来自身心的和谐运动，令人感到一种怡然恬静、轻柔流畅的自由。

面对大自然中的山、水、植物、动物等（图6-5），面对历史流传物如玉、钻石、古建筑、中国画、青铜器、瓷器（图6-6）、书法（图6-7）等，人们可以获得相应的美感。

图6-5　物法自然

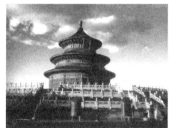

图6-6　历史流传物

图6-7　书法

美感的描述有以下方法。

1. 以"美"为核心词

这是以美为词缀，我们可以得到秀美、甜美、幽美、优美、精美、遒美、壮美、华美、柔美、凄美、娇美、鲜美、醇美、妍美、俊美、健美、甘美等。

2. 从学科及其构成方面获得

如友善、崇高等的伦理美，有精致、柔和、机械感、粗糙、几何形式美等的技术美，有塑料的平静、柔和或钢铁的力量、坚强等的材料美，有工艺美、表面光洁美、表面肌理美、表面光顺美，以及彩色感等的机器加工美，有精致、柔和、粗犷、张力感等的肌理美。有体量感、线条美等的形式美，有优雅、雅致、古典、高贵、静穆、和谐、纯洁、清晰、实用、淡漠、忧伤、忧郁、丑、痛苦、恬静感等的自由美。

3. 从数据库或智库中获得

表6-3以"秀美"为例展示了相关美感的结果。表6-3中A1以"秀"为核心，采用语言学中组词的方法所获得的"秀美"。A2、A3、A4为数据库中常常与"秀美"搭配出现的词语，经过分类，又可以感受到不同的"秀美"。而A+B栏的情况是数据库中时常与"秀美"一起出现的词语，这些词语让我们感受到"秀美"A中各栏与它可以组合，从而又形成了新的美感。本书配套的设计智库已开放，通过扫描绪论中的二维码即可进入参与。

表6-3　秀美的美感语义群

A1	A（秀美）			A+B
	A2	A3	A4	
秀朗、秀气、秀逸、秀丽、秀雅、秀挺、秀润、清秀、灵秀、俊秀、隽秀、雄秀、逸秀	淳朴、清新、质朴、清澈、飘逸、清丽、清逸、简洁、淳静、娴静、柔韧、柔滑、精致	娇甜、玲珑、温柔、恬静、甜糯、委婉、俊俏、伶俐、娇嫩、俏丽、葱茏、绮丽、亭亭玉立	高雅、古朴、幽静、沉稳、醇厚、端庄、雅致、温良、清幽、文静	壮丽、神奇、雄健、淳厚、苍劲、雄奇、壮观、恢宏、大气、雄浑、奇特、旖旎、英威、健壮、刚健、璀璨

4. 以感性工学的方式获得

感性工学发端于日本，已为西方广泛接受。消费者意象的获取是感性工学研究的重要组成部分，是感性系统建立的基础。常用的感性意象采集方法主要有问卷法、访谈法、语义差异法、口语分析法、仪器测量法、历史数据研究法等。近年来日本研究者主要采用语义差异法调查目标群体感性意象。在调查前，从专著文献、杂志、手册、网络、字典、相关的感性研究成果、专家意见、用户访谈、消费者等处获得产品的想象和评论，甚至是研究者的想象等词语，进行感性词汇的收集。根据涉及领域的不同，感性词汇数一般从50～600个不等。经过删减后选择与设计之物最相关的语词作为被设计之物的感性词语表达，如图6-8是感性工学中常用的语义差异法，通过测试或问卷调查以获得被设计之物的感性属性。

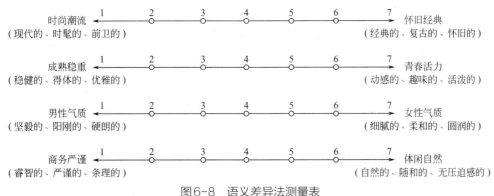

图6-8　语义差异法测量表

三、美感的设计应用

将获得的美感词语转换为设计要素，"感性工学"提供了方式与方法。"感性工学"发端于日本马自达（Mazda）汽车公司总裁山本健一，1986年他在美国密西根大学的一个专题演讲，题目是"Kansei Engineering-The Art of Automobile development at Mazda（感性工学——马自达汽车发展的艺术）"，在文中他提出了"Kansei Engineering"一词，1988年第十届国际人体工学会将其定名为"感性工学"（Kansei Engineering）。这是通过把用户的感觉、感受、喜好、印象、想象、情绪、情感、审美等感性心理需求转换成文字描述，转换成产品设计要素，以满足用户需求的一种方法（图6-9）。

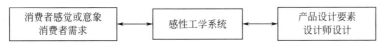

图6-9　感性工学系统是连接消费者需求与设计师设计的纽带

近年来，欧美和日本等国家运用感性工学方法进行产品的开发和设计，其应用领域正逐渐扩大，从汽车到电子，从住宅到服装，从日用品到工艺品，从图像检索到信息传播，感性工学不断向新的领域扩展。我国近年来也有关于感性工学的研究，如手机产品开发设计、服装评价与设计等。

"感性工学"的发展至今已有30多年的历史，其内涵也日益为欧美一些企业和院校的科研机构接受，但"感性工学"还是一个较为模糊的概念，现有众多定义大多是日本学者所给出的，具体如表6-4所示。虽然各定义不同，但其共同特点是以人为本，遵循人们内心真实的感性需求。

表6-4　感性工学的定义

代表性人物	感性工学定义
材料工学研究联络委员会 （日本学术会议）	经由解析人类的感性，有效结合商品化的技术，于商品诸多特性中实现感性的要素
日本文部省	为达成人类与人工环境的调和，以工学的角度研究人类之感性
日本信州大学纤维学部 感性工程科	以幸福为出发观点，注重人与人之间幸福的实现，包含外界之感受性与认知能力，以及自我之思考运用如何的语言或态度来表现创造能力

续表

代表性人物	感性工学定义
筱原昭	经由心与心的交流，支援相互幸福的技术
长町三生	感性工学是一种以消费者为导向的产品开发技术，一种将消费者对于产品所产生的感觉或意象转化为设计要素的翻译技术
永村宁一	感性与理性、悟性并列，原来皆为认识论的专门用语。……若欲由感性作为创造新价值的泉源，必须客观而定量地计测感性。……发展一种客观而定量的感情测量技术是非常重要的

　　感性工学介于设计学、工学及其他学科之间，是一门综合性交叉学科。日本筑波大学教授原田昭认为，这种综合与交叉涉及艺术科学、心理学、残疾研究、基础医学、运动生理学等人文科学和自然科学的诸多领域。感性工学是以消费者为导向的产品开发技术，它最直接的解释便是"将消费者的感性意象或需求转译为产品设计要素"，即将感性词语，当然主要是美感词语转换为设计要素，如前一章所示，转换为物质的与非物质的构成要素，建立起人造物的感性词语与设计要素之间的关系，从而实现设计之目的。

第三节　共通感

一、共通感的依据

　　无论是信息技术的发展还是交通工具的发展，各地区的交流领域与范围越来越大、越来越广泛，我们可以享受美国影片（图6-10）、日本动漫、法国时装等等世界各地的产品。我们享受的是什么呢？我们通过什么享受的呢？我们的设计是否也能做到让其他区域、其他国家的人享用呢？

图6-10　我们分享的是什么

　　可以看到这样一些文化现象：文化传播、文化交流、文化分享、文化入侵、文化消失、文化渗透等，全球不同民族国家与社会之间一直存在着互动的关系，我国对外关系之

中，建立有丝绸之路，还有目前的"一带一路"，踏上这条路的有官方使节、商人游客、宗教信徒等。

为什么会出现传播、交流、分享等友好的描述，又会出现入侵、消失、摧毁等不友好的描述呢？在文化的研究中有文化的普遍论、文化的相对论、文化的冲突论。在文化的普遍论中我们可以看到在全世界不同的地区所共有的文化现象：秩序、美好、高尚、幸福等描述。在文化相对论中可以看到在全世界不同的地区对于美好、高尚、幸福等实践的方式、方法、途径等有的一样，有的则不一样；以自尊心为例，"在一个社会里，一个人靠成为好猎手来满足自尊心；而在另一个社会中，却要靠当一个伟大的医生或勇猛的武士来满足自尊心"，从而获得美好、幸福。即使是同样的形式与类型也可能包含最不一致的内容。对于这些不一样，有的地区采取宽容、接纳、交流的方式，有的就采取激烈的方式予以制止、阻击甚至毁灭，从而出现了文化的相对论与冲突论。而共通感则是从普遍论出发表达人类共同感觉的一种视角。

关于共通感一般都会追溯到意大利的维柯（G. Vico），他认为"共通感是一种通过生活的共同性而获得的，并为这种共同性生活的规章制度和目的所限定的感觉。"按照沙夫茨伯里的看法，人文主义者把共通感理解为对共同福利的感觉，但也是一种对共同体或社会、自然情感、人性、友善品质的爱。在英国和拉丁语国家，共通感这一概念表示一种国家公民的共同品性。厄廷格尔认为：共通感所涉及的是一些众所周知的东西，这些东西日常都能看得见，它们彼此组合成一个完整的集体，它们既关系到真理和陈述，又关系到把握的方式和方法。将"共通感"引入美学，使其发挥重要作用的是康德。共通感在康德的设定和阐释下，成为审美不可或缺的基源。

二、共通感的应用

伽达默尔（Hans-Georg Gadamer，德）在《真理与方法》一书中指出：现在对教育来说重要的东西仍是某种别的东西，即造就共通感，这种共通感不是靠真实的东西，而是由忽然的东西里培育起来的。现在对于我们来说重要的东西就在于：共通感在这里显然不仅是指那种存在于一切人之中的普遍能力，而且它同时是指那种导致共同性的感觉。维柯认为，那种给予人的意志以其方向非理性的抽象普遍性，而是表现一个集团、一个民族、一个国家或整个人类的共同性的具体普遍性。因此，造就这种共同感觉，对于生活来说就具有决定性的意义。美术史家 E. H. 贡布里希（英）在《艺术与错觉》一书中指出：一些态度、信念或趣味为许多人所共有，并且可将它们描述为支配着一个阶层、一个时代或一个民族的世界观。思想倾向的变化和时尚或趣味的变化往往是社会化的征候。趣味和时尚的历史是偏好的历史，是在特定的交替方式之间做出种种选择行动的历史。由此，我们可知共通感是与区域、人群的文化背景有关的知识，美感是具有共通感的属性，我们获取它，用于设计之中，我们通过获取一群人对共同福祉的感受而获得人群的共通感，从而进行人群准确的定位，这就是将共通感用于设计的实践中。

共通感是一群人共同的感受，并不是共同的喜好，即对某事、某物有一定的感性判断，但并不等于你喜好此事、此物。区分开共通感与喜好之间的差异，是为帮助人们更准

确的定位人群及与设计者喜好的区别。

图6-11　不同时期、不同地区的感受

图6-11是不同作者、不同时期、不同地区却让我们有着共通感受的作品：祥和、平淡、温馨等；图6-10是同一作者、不同时期、不同区域让我们有着共通感受的作品：浪漫、悲壮、崇高等。图6-12展示了西方童话的基本模型与感受：公主（女主角）、王子（男主角）、坏人（困难或痛苦）、圆满结局，通过这样的故事构造表达善良、勇敢、浪漫、温馨。以上这些作品不是每一个人都喜爱的，或者说被不同的人喜爱着。由此区分出共通感与喜好之间的区别，以避免出现只要是我喜欢的我就赞成，我不喜欢的就反对，这就是不能公平地对待信息，也会导致设计偏差。

从图6-12中可以认识到这些只是场景的不同、样式的不同，人类对生活的基本诉求是一致。或者说只是生活方式不同，生活的基本功能是一样的。借助于共通感这一概念，我们分享到了人类共同福祉的描述，将这些词语，如同美感的词语一样，放在人造物的设计之中，如服装、手机、桌子、窗户、典礼等中，放入你正在设计的产品之中，尝试一下，看看会得到什么结果。

图6-12　童话故事中的主人公

以"优雅"为例，西方的"优雅"中会有浪漫、干练、洒脱等，东方的"优雅"中则会有温润、内敛、洒脱。在这个过程中，我们感受到不同的"优雅"，但都表达了"优雅"这一美感。它只是指共同的感受，与是否喜欢无关，你可以喜欢，也可以不喜欢。有人喜欢西方的"优雅"，不拖泥带水，但有人则会认为太张扬了；有人会喜欢东方的"优雅"，温和，但有人则会认为太闷了；这就是共通感与喜欢与否的区别。

如同我们要区分下面的问题一样：人造物如何构造，与你是否喜爱它，与你是否拥有此技术要进行区分。以艺术为例，时常听到非艺术类专业人说：他们不懂艺术，这或许是谦虚，或许是礼让，这让我们思考到我们应将这些进行区分。第一，人人心中皆有艺术，是可以进行艺术的评论与表达艺术感受的；第二，要将艺术的感受与是否能用艺术的方法来进行表达相区分；第三，要将艺术感受与是否赞成某类艺术形态、艺术意义进行区分。这里涉及是否会与是否理解、是否赞同三方面。共通感针对人们生活中共有的部分。

西美尔（Georg Simmel，德）在《时尚的哲学》一书中指出：普遍性为我们的精神带来安宁，而特殊性带来动感。在情感生活中也是如此：我们寻求专注于人和事的平静，也寻求旺盛的自我表现引起的斗争。社会历史在冲突、妥协、调和之中发展，渐渐地获得，迅速地失去，在适应社会群体与个性提升之间显现。时尚与经典均基于共通感，时尚与经典被人们所欣赏与消费。审美、美感及审美结果具有普遍性，给人们带来安宁与平静；审美中的美感是人类的共通感，但需要与是否喜好区分开来。

第四节　风格

一、风格的概念

"风格"一词衍生自拉丁语"stilus"，这是罗马人书写的器具，刚开始"风格"用来表示写作的方式，转而引申为在笔迹上表现出来的"字体"，以后又转用于修辞学或文体论，指文章的文体、笔调、语调、文风等，再被扩展到整个艺术领域。现在用来指称作品的整体特色，是style（英、法语）或stil（德语）的汉译名称。

"士有行已高简，风格峻峭，啸傲偃蹇，凌济慢俗。"这是我国晋葛洪《抱朴子·行品》中的论述，风格一词也主要用于指人的风度、品格，是魏晋时期九品论人的门阀制度开展选拔官员所用的方法。也是在那个时期，我国开始从理论上探索了风格，魏文帝曹丕在《典论·论文》中、晋代陆机在《文赋》中均有观点。刘勰在《文心雕龙》中论述了三十多种体裁的文章写作，涉及文章的构思与风格等。至魏晋以来，有关风格的学说历代也多有著作与补充，涉及诗歌、文学、音乐、戏曲、绘画、人品、物品等生活诸多方面的风格研究，形成了我国自己的一套关于风格的理论与方法。

海因里希·沃尔夫林认为：各种风格是建立在"民族的感觉基础"之上的，在此基础上，"形式感与精神的和道德的要素发生着直接联系。"某一时期的风格特征不仅会出现在某一件人造物上，常常出现在建筑、服装、音乐、家具等方方面面，形成一个完整的风格

群体。美术史家E. H.贡布里希（英）指出，研究风格最敏锐、最精到的学者之一沃尔夫林在年轻时（1988年）曾就风格问题作过简明的论述："解释一种风格不外乎意味着，将该种风格置于其一般的历史背景里，并证明它和当时其余的'喉舌'发出了一致的'声音'。"这种整体论的观点广泛地被史学家和艺术家所接受。如奥地利现代建筑的开创者阿道夫·卢斯（Adolf Loos）就曾说过："即使一个绝种的民族除了一颗纽扣之外没有留下任何别的东西，我也能从这颗纽扣的形状上推断出这个民族的人们是如何穿戴、如何建房、如何生活以及他们有什么样的宗教、艺术和精神状态"（《艺术与人文科学：贡布里希文选》）。

　　借助了贡布里希的研究，我们知道：风格也是表现或者创作所采取的或应当采取的独特而可辨认的方式。如"罗马风格"或"巴洛克风格"，这些术语从用于描写建筑扩展到用于描写其他艺术的表现方式，甚至还扩展到用于描写那些时期的种种社会现象，如"巴洛克音乐""巴洛克哲学""巴洛克外交"等。

　　"风格"一词在当代英语中有众多的用法。在《缩本牛津英语词典》（Shorter Oxford English Dictionary）里，"风格"一词的定义和说明几乎占了一页。第一，解释了风格的类别，各类风格的特征，呈现了形式语言与风格特征的关系，这些特征往往与一个集团、一个国家、一个时期、一个人相关。例如，吉卜赛风格音乐、法国烹调风格或18世纪风格服装、"西塞罗风格"等。第二，描述了风格与形式语言的关系，如"风格"还可以指某个人做事的方式，还可以是机构或公司的某种程序或生产方式，甚至是出版商的"出版风格"，会向作者提供怎样引用书名等的"印刷格式凡例表"。

　　无论是从自然现象还是社会现象来说，它可在一个地区形成，与周边地区相互影响，可以用来描述环境、人物、事物、器物等的特征，既有构成的描述，也更有效果的描述。由此，有踪迹可寻，有逻辑可去推衍，有语言可去表达。

二、风格的设计应用

　　当人们说起风格之时，可以有手工风格、机械风格、数字风格、写实风格、抽象风格等，这是说风格与技术、方法有关；可以有金属风格、丝绸风格、棉麻风格等，就是说风格与材料有关；可以有清新风格、雅致风格、豪放风格等，这是说风格与生活的趣味、生活的意义有关；可以有流畅风格、粗壮风格、厚重风格、纤细风格等，这是说风格与造型或造型的线条有关；可以有鲜艳风格、幽静风格、璀璨风格，这是说风格与颜色、光泽等有关；可以有青花瓷风格、云雷纹风格、唐三彩风格等，这是说风格与装饰纹样、装饰方法等有关。

　　风格的内容中既有对生活特征、生活趣味、生活意义的描述，也有风格构成技术、方法、材料、造型、颜色、装饰等的描述。这为人们提供了一条路径：将生活中的意义、趣味、价值通过风格的构成技术、方法、材料、造型、装饰等去创作实现。

　　贡布里希在《秩序感——装饰艺术的心理学研究》中指出：风格并不仅仅是各种形式的汇集。一位图案设计杰出的学者，维奥莱特·勒·迪克（Violet-le-Due）在为《法国建筑大词典》写的一篇论风格的文章中指出："我们无法采用希腊人的风格，因为我们不是雅典人。我们也不可能重建中世纪先辈们的风格，因为时代已经前进了。我

们只能冒充希腊人或中世纪大师们的风格，也就是说，我们只能去创造一种混合体。不过，我们必须做他们所做过的，至少按他们的步骤去做，也就是说，像他们一样透过现象看到真实的和自然的原理。如果我们这样做了，我们的作品就会自然而然地具有风格。"他所要说明的是每一种伟大风格的逻辑内聚力，他把这些伟大的风格看成一个庞大的演绎体系。从这个意义上说，"风格是一种自发的形式的扩散"。"一旦某群艺术家和手工艺人完全受到了这种逻辑原理的影响，各种形式都是人们通过这些逻辑原理从物品的效用中推导出来的，这种风格就会在所有手工创造物，从最普遍的罐子到最高级的纪念碑中表现出来。"

本书认为风格是在历史上的某一时期、某一地区形成的，其内容与形态有一定的、相对固定的、程式化的、类型化的标志特征。风格是人们对人、事、物、环境等构成效果的描述，是对人、事、物、环境等文化特质的描述与呈现。一般有独特的题材、装饰方法和造型要素，贯穿于人造物的整体和局部，甚至是细枝末节，处处能感觉出其存在的必然性与整体性，同时又主题鲜明地反映出当时政治、经济、社会现状。

盛行于一个国家的各种风格之间总还有一个共同的因素，这一因素产生于民族的土壤之中。一个时代所采用的传统风格反映了这个时代的集体心理，就像一个人的表现风格反映了这个人的心理意向。风格是指某一类群体的整体对人造物状态在表现形式和承载的意义方面所显示出来的个人背景、生活形态、审美和情感诉求等，是这一时期、这一地区的人们所进行的经典创造，人造物风格可以通过经典风格的学习与再创造提供给消费者消费。

三、典型风格的特征

历史发展到今天，我们可以欣赏到许许多多的风格，表6-5呈现了国外部分典型风格特征，表6-6呈现了我国部分典型风格特征。当然这些风格的划分不可能像昆虫学家贴在蝴蝶上的那类标签一样，麻烦在于风格形成的前期与后期也不同。另外，风格后期又与新的风格有所交叉，即便在同一时期还会有其他许许多多的因素。严格的分类是困难的，但它还是使我们获得了如下几点思考：第一，从继承的角度来说，风格提供了一定的形态与意义搭配的模式；第二，从应用的角度来说，风格提供了保持风格的方式与技术；第三，从创新的角度来说，风格提供了创新的思路与思维方式。

表6-5 国外典型风格的特征

古埃及风格
形态：
对称、动物腿形
意义：
威严、豪华

续表

古希腊风格 形态： 线条简洁、清晰、流畅，造型轻巧 意义： 自由、开放、淳朴、高贵、静穆、伟大	
罗马风格 形态： 造型上追求宏伟、壮观、华丽 意义： 坚厚凝重、严峻、冷静、沉着	
拜占庭风格 形态： 对称、浓郁 意义： 威严、庄重、稳固	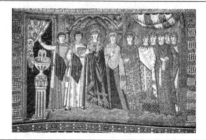
哥特风格 形态： 尖拱顶、挺秀的小尖塔、轻盈的飞扶壁、修长的立柱或簇柱、圆窗，彩色玻璃、繁茂的叶饰 意义： 升腾、虚幻、缥缈、崇高、庄严、威仪、雄伟、豪华、挺拔、兴旺、繁荣、力量 英国的"垂直哥特式" 法国的"热情奔放哥特式" 德国的"砖砌哥特式"	
巴洛克风格 形态： 动感曲线、戏剧性光影及色彩，曲直相间、涡卷装饰、人像柱、圆拱，后期层叠 意义： 豪华、激情、浪漫、阳刚、宏伟、生动、热情、奔放，后期甜美、婉媚、浮夸 路易十四的"坚挺、简洁、优雅"	

续表

罗可可风格 形态： 纤细、轻巧、繁复 C形、S形和涡卷形的曲线、不对称、轻淡柔和的色彩 不对称，小型分件设计，外观的严整和内部的精致形成对照 意义： 华丽、轻快、优美、奇妙、浪漫、柔婉、秀美、雅致、闪耀、虚幻、富丽堂皇 "路易十五风格"	
波西米亚风格 形态： 流苏、荷叶边、褶皱、大摆裙、花草、珠串、鲜艳、蕾丝、蜡染、绳结、刺绣、繁复 意义： 动感、豪放、粗犷、风情万种、豪放、颓废、自由、洒脱、热情奔放、浪漫、叛逆	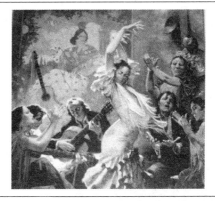
日本风格 形态： 少而精、清愁冷艳、细致、抒情、冷澈、平和 意义： 严肃、怪诞、静、虚、空灵、古朴、典雅、	

表6-6　我国典型风格的特征（详见笔者著《中国风格》，将要出版）

仰韶风格 形态： 富有动感与生命力的漩涡纹、水波纹、同心圆纹、网格纹、蛙纹、锯齿纹、菱形纹等，线条流畅，繁丽精致，色彩绚烂 意义： 瑰琦、沉静、疏朗、瑰丽、壮阔	

续表

商朝风格 形态： 高昂的头，挺拔而夸张的身躯，一副不屑一顾、高高在上的神情，沉浸于自我的陶醉之中，似飞翔在天空藐视苍穹，展现着沉稳与骄傲 意义： 倨傲、沉雄、狞厉、尊贵、庄严、瑰丽、稚拙	
西周风格 形态： 器物的器形挺括、周正，有威严之感；而圆润的造型体态优美，给人柔顺、醇和之感。舒畅、轻快的曲线，加强了器物的动感，既有庄重威严的礼制色彩，又有典雅细腻的趣味。 意义： 雅正、庄重、宏阔、严劲、简朴、醇和	
楚国风格 形态： 凤、龙、虎等兽与兽的组合、变形，头与翼部喜插鹿角，鹿角权丫横生，枝节盘错，龙或蛇转侧变幻，意象极为奇异生动、神秘而魔幻，造型怪诞、壮观。这种伸展、张扬、轩昂的方式，虽然诡谲，却有着高贵、辽阔、飞扬的精彩，如同屈原的《离骚》《问天》等诗一样 意义： 浪漫、傲然、激越、绚丽、诡谲、秀逸、率性	
秦朝风格 形态： 有几何纹、水涡纹、夔纹等兽面纹，线条耿直，棱角分明且尖锐，水涡纹华丽，夔纹威严，几何纹严谨 意义： 雄骏、豪迈、雄浑、彪悍、肃穆、简朴、畅达	
宋朝风格 形态： 造型线条平缓、柔和、纯朴、秀美；釉质凝厚，釉色沉稳；釉色或葱翠，具有玻璃质感；或有大小纹开片，纹线有黑黄两色，呈现出灵魂、静穆与端庄；釉色有粉青、深粉青、梅子青、豆青、米黄、深月白等 意义： 雅逸、柔润、清丽、理趣、诗意、娴雅、隐逸、萧散、骚雅	

四、风格与品牌消费

风格提供了人们喜爱人造物的方式与方法，提供了个性表达的方式与方法，提供了与品牌交流的方式与方法。一个产品、一个品牌的风格为谁所喜爱，为谁所追随，追随的时间、场景、喜爱的方式等，是不同的年龄段持续喜爱一种风格，还是不同的年龄段喜爱不同的风格，或者是在不同的场景喜爱不同的风格，或者是在不同的场景下喜爱相同的风格等，这些为产品或品牌的设计提供了思路与思维方式。

何为品牌，品牌本身是人造物，它又是产品、企业的符号，是产品、企业象征性符号，是产品、企业的牌子。品牌作为符号意味着产品、企业的品位、品格、品德、品行等。能表达品牌这么多"品"概念的就是风格了，品牌众多的"品"通过风格将企业的产品、广告、运行方式等设计与展现消费者消费。

以服装为例，我们从网络上摘录了一段对服装品牌整体着装状态的描述：2013年春夏女装系列，以独特的清新路线，再次诠释乡村风格，其浪漫、丰富的细节设计，面料与民族元素的相互融合与对比手法，打造出具有现代女性柔美的时尚风格。柔软、飘逸的细百褶长裙、可爱的细肩带洋装及精致刺绣的短款狩猎夹克成为本季服装最重要的单品。这一段描述对于消费者来说不必会设计与制作服装，甚至不必喜欢此类服装，但它是可以在某一类人群中存在并被喜欢的。从服装设计来说首先可以进行如下解读，雪纺面料十分柔软、飘逸，细肩带洋装体现出可爱，刺绣工艺体现出民族特性，短款狩猎夹克体现出乡村风格，整体服装体现出清新的乡村风格，这是第一层次的表达层面。第二，将清新时尚的乡村风格看作符号，指向的是一种浪漫、柔美、动感、丰富、富于独特和时尚的服装风格，它能够传达这样的意义：身着清新乡村风格的女性给人以活力的、可爱的、开朗的印象，她们喜欢亲近自然和无拘无束的生活，简单得像邻家的小女孩，有一种"不经意之美"，但是对于新鲜事物则保持一颗追求时尚和精致的心，是一个甜美的时尚女孩。服装风格符号系统结构见图6-13。其他人造物的设计类同于此，设计是以专业的方式将人们心中对于艺术美的感受准确地表达出来，通过共通感达到市场准确地位与提高市场占有率目的。

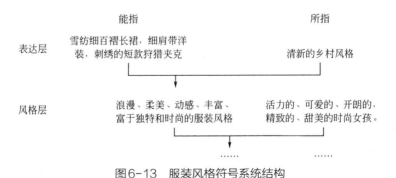

图6-13　服装风格符号系统结构

如果分析普拉达、迪奥、香奈儿、巴宝莉等几个服装品牌近百年的发展过程，就可以看到这些品牌中什么在变，什么没变，通过分析研究，我们得出如下结论，那就是它的款式、颜色、材质、实现技术都在变化。它没变的是什么？这个品牌所提倡的那种生活观

念、生活价值观没变，并且通过风格的方式呈现给了社会和消费者，使消费者拥有自己的个性，实现消费者自我、自尊的满足。另外，也使社会每个人之间知道彼此的不同，各自找到自己的归属感与满足感，做到彼此的欣赏与社会的和谐。因此，我们可以说品牌是企业和用户分享而竞争对手无法获得并利用的一种知识形式。通过美感的把握，通过共通感的把握，有效地创造属于消费的风格。

实验六：从意到形的审美体验与语言模态转换

1. 实验目的

体验美的内涵与构成样式，体验从语意到语形的思维方式与行为方式。

2. 实验内容

从历史流传物或自然之物中提取一个字、词，此字一定是几千年此物获得人们喜爱的动因且具有美感。用这些字、词构造人造物的画面，描述其特征，形成词到形态的创设过程。

3. 实验过程

（1）每个小组选择一个历史/自然流传物，用词语描述它们。

（2）从得到的描述词语中，找出那些可以使你感到愉悦、愉快、赏心悦目的词语，将此词语作为美感词语，填入表格"美感"中。

（3）将此"美感"词语设计在一个人造物（物质的与非物质的）中，探索此人造物（物质的与非物质的）的构成方式方法。

序号	历史流传物 自然赋予物	描述词语 字/词	美感 字/词	美感词语在人造物上的应用 物质的构成情况	非物质的构成情况
1					
2					
3					
4					

4. 实验结果分析

（1）获得一定数量的美感词语并进行应用分析。

（2）获得物质与非物质基本构成与美感之间的关系。

（3）体验审美与形式的历史与当下变化的情况。

注：

1. 可选择的历史流传物，如玉、瓷器、钻石、中国画、油画、书法、青铜器、建筑等。

2. 可选择的自然赋予物，如植物、动物、山、水等。

**本章
小结**

审美是人类在人造物设计时，自主进行文化基因选择的行为。美感
具有共通感的特征，此处采用语词表达美感，且美感可用于任何人造物
的设计之中，只是各种人造物的语言模态可能不一样，实现的技术可能
不一样。设计是将语词所表达的美感用其他语言模态实现，探索美感实
现的技术。风格的方式与方法是设计可借鉴与应用的方式与方法。

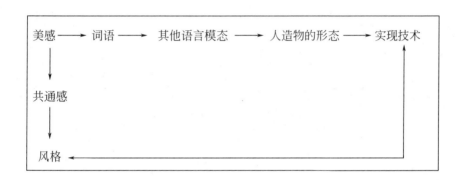

思考设计与实现：探索方案、形式、技术

1. 你设计的人造物（物质的或非物质的）的美感有哪些？
2. 实现你所设计的人造物需要哪些技术？

参考文献

［1］[德] 汉斯-格奥尔格·伽达默尔. 真理与方法 [M]. 洪汉鼎译. 上海：上海译文出版
　　　社，1999.

［2］[美] 乔治·桑塔耶纳. 美感 [M]. 缪灵珠译. 北京：中国社会科学出版社，1982.

［3］方汉文. 比较文化学 [M]. 桂林：广西师范大学出版社，2003.

［4］[英] E. H. 贡布里希. 秩序感——装饰艺术的心理学研究 [M]. 范景中，杨思梁，徐一
　　　维译. 长沙：湖南科学技术出版社，2008.

［5］范景中. 艺术与人文科学：贡布里希文选 [M]. 杭州：浙江摄影出版社，1989.

［6］[英] E. H. 贡布里希. 艺术与错觉——图画再现的心理学研究 [M]. 林夕，李本正，范
　　　景中译. 杭州：浙江摄影出版社，1987.

第七章

设计思想

设计思维
Design Thinking

　　人是有思想的，许多宝贵的思想是经生产实践、社会实践、生活实践总结出来的。设计思想是人们在设计领域取得的，是几千年来人们在设计实践中提炼出来的，这些设计思想既有时代的烙印，又有彼此之间的继承性与冲突性，所有这些都是从事设计的人员进行学习与反思所依赖的智慧成果。这些成果可用于指导设计的开展，在设计进程中也可以面对这些理论反思项目进程中的设计行为。此章学习设计思想理论，通过"设计思想的认知与应用"实验，体验设计中思想、观念、方法、技术等在处理人与自然和社会等关系中的方式与方法，为人造物设计提供更广阔的思维空间（表7-1、表7-2、图7-1）。

表7-1　学习进程与设计

	概念（Conception）构思（Conceive）			设计（Design）		实现（Implement）		评价（Appraise）		CDIA
课程 规则	人模型 用户模型 产品模型 设计 和谐	活动 情感 趣味 设计 和谐	人造物 历时法 愿景 设计 和谐	文化 语言 语言模态 设计 和谐	美感 共通感 风格 设计 和谐	机器中心论 人本主义 功能主义 设计 和谐	科学 艺术 技术 设计 和谐	评价 作品 产品 设计 和谐	体验 场景 角色 设计 和谐	主题词
教学 模式	设计模型			提出方案并论证		实践并完善方案		成果展示与评价		学生探索
	探索人们生活中的需求问题			探索实现需求的方案并展开实践						
	形⟹意			意⟹形				评价		课堂实验
绪论	设计模型	生活方式	未来生活	文化生产	审美	设计思想	实现技术	劳动成果	市场	
一	二	三	四	五	六	七	八	九	十	章节/课次
一	二			三		四		五		单元

表7-2　学习内容

主题词	机器中心论、人本主义、功能主义、设计、和谐
潜台词	内容、形式、内涵、外延、目标、结果
疑问词	是什么、是吗、还能是什么、做什么、谁能

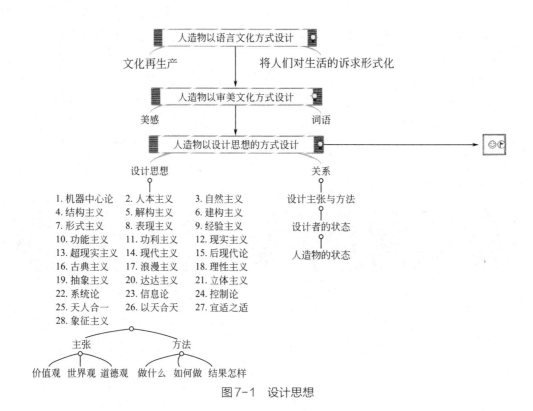

图7-1　设计思想

第一节　设计思想的属性

一、设计思想的概念

　　设计是一个有目的的行为，以什么为目的，如何实现这个目的，这种对设计的思考，无论是对目的本身，还是实现这个目的的方式与方法，实现这个目的的结果等都涉及设计的思想。人类就是这样从盲目摸索，从感性认知，到今天越来越理性地、逻辑地去凝练、去提取，从而呈现出设计思想，从而形成许许多多设计思想，为开展设计提供了丰富的资源。

　　何谓思想呢？作为思想本身来说，是人类认知世界后凝练出来的智慧成果，是人们按一定的方式认知世界、感知世界，经过思维加工以后，以有效的知识形式、以一定的语言方式表达出来的内容。思想要通过思维的加工，思想按照思维所拥有的信息、经验、视域、价值取向等进行加工，按照文化的方式进行加工，此类智慧成果对指导人类社会向着文明方向前行发展有着重要的指导性意义。

　　我们常能看到、感受到、分享到思维的结果，能分享到人类思想的成果。我们看到的思想是思维加工的结果，是前人经验的总结，呈现出的是人在处理人与人、人与事、人与物、人与周遭一切关系时的价值观与价值主张，人在构想这个世界，构想这个世界的生活中的价值观与价值主张。人在一定思想下开展设计就是在一定的价值主张下、一定的精神

诉求下进行的，或者说设计思想中有人们的价值主张、精神诉求，有人们在一定价值主张、一定精神诉求下总结提炼出来的、有效的设计方式与方法、有效的设计形态。

李乐山在《工业设计思想基础》一书中指出：所谓"设计思想"主要包括设计价值、目的、设计理论要点以及它的指导思想。在设计活动中，设计者所秉持与倡导的价值观，体现在所采取的设计方法与步骤之中，体现在设计结果——人造物所呈现的价值意义与形态特征之中。

设计思想存在于设计活动的全程中，人们可以用某个设计思想作为开展设计的出发点，设计的依据，它包括预先的指导规范意见、制作或操作的程序、使用效果的总结以及改进措施等。

设计思想呈现出时代性、继承性、发展性、多样性、指导性等特征。

1. 时代性

人们生活的不同时代受自然物质条件、技术发展水平、人的智慧状态、生产力水平、社会制度等方面的制约，由此产生的设计思想呈现出时代的特征。

2. 继承性

现代各种设计成果是在历史中逐步累积而成的，在生活实践中人们逐步积累了各种设计观念、方法、成果、实物等"史料"，未来的设计如同第四章中所探索的，在文化的继承性上是有踪迹可寻的。不同历史时期各个设计思想流派、设计思潮、设计风格的形成、发展、演变，及其基本内容和特点，有它们之间的对抗、争论和融合等互动。

3. 发展性

设计具有创新的价值，人们在设计的过程中不断地推陈出新，这也是推动设计进步的动力，设计思想的创新既依赖于科学技术的发展，又源于人类对世界认知与建构思想的发展。

4. 多样性

这是由人的多样性、人认知世界的多样性、人面对世界态度的多样性、人面对世界解决问题方式的多样性所决定的。到目前为止，人们用智慧凝练出了许许多多的设计思想，如何构建一个和谐的社会而有效地开展设计，越来越成为设计思想领域需要面对的问题。

5. 指导性

一个设计思想是人类智慧凝练出来的成果，包含着设计过程中的价值观、精神诉求与生活意义等，也蕴含着设计时有效的设计方式与方法，甚至是经典的设计形态。在一个个设计思想的指导下，人们可以有效地开展设计。

美国学者赫伯特·亚历山大·西蒙（Herbert Alexande Simon）首次提出"设计科学"的思想，认为设计科学是一门关于设计过程和设计思维的知识性、分析性、经验性、形式化、学术性的理论体系，通过研究人与物、人与自然、人与人的相互关系，寻找设计研究的科学化方向。设计思想就是建立在哲学、文化学、劳动学、心理学、社会学之上，针对设计活动的思想，它是在探索各类关系的过程中建立起来的思想与思想体系。

社会的存在与发展，意味着群体生活及其关系的存在与描述，以怎样的方式方法、态度、精神看待世界，涉及如何处理人与人之间、事与事之间、人与事之间、人与环境之间的关系。如何设计人们的生活，设计人们生活中的关系，对这些关系处理的价值观、方法论均是设计思想的呈现，并通过人造物呈现了出来，对于设计思想的探索与凝练，人类永远在路上。

二、设计思想的知识属性

设计思想是设计活动的总结，有理论、有实践，呈现出抽象与具象相结合的特征，正是由于此特征，对于人们有效地开展设计是极好的帮助。

冯友兰指出：古代中国和希腊的哲学家不仅生活于不同的地理条件，也生活于不同的经济条件下。我国是大陆国家，在历史上绝大多数是以农业为生，"本"为农业，"末"为商业。在贯穿我国历史过程中，许多社会、经济的理论、政策都是"重本轻末"的。农的眼界产生了我国哲学的内容，而且更为重要的是，产生了我国哲学的方法论。希腊人生活在海洋国家，靠商业维持其繁荣，他们根本上是商人。商人要打交道的首先是商业账目的抽象数字，然后才是具体东西。也就是说他们只有通过这些数字才能掌握这些具体东西。这样的数字概念，就是诺思罗普（Northrop）所谓的用假设得到的概念。

诺思罗普教授认为，"概念的主要类型有两种：一种是用直觉得到的；一种是用假设得到的。"他说，"用直觉得到的概念，是这样一种概念，它表示某种直接领悟的东西，它的全部意义是某种直接领悟的东西给予的。'蓝'，作为感觉到的颜色，就是一个用直觉得到的概念。用假设得到的概念，是这样一种概念，它出现在某个演绎理论中，它的全部意义是由这个演绎理论的各个假设所指定的。……'蓝'，在电磁理论中波长数目的意义上，就是一个用假设得到的概念。"

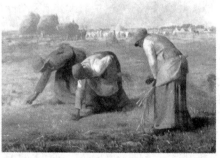

图7-2　两种思维方式与行为方式下所面对的直觉与假设、抽象与具象、现象与真实等

思维活动的结果，属于理性认识，也称"观念"，是用一个个的概念表示，用一个个词语表示的。将概念、词语与物、事联系起来的方式有着明显的不同路径（图7-2）：直觉与假设，抽象与具象，现象与真实等，使得人们思维方式、思考空间所获得的知识有所不同。图7-3（a）展示了从现象经多次抽象所得到结果，图7-3（b）展示了从事实到理论的过程。反过来，越抽象的知识（理论）其知识的覆盖面越广。设计思想是抽象的知识，它是人类智慧凝练出来的，对它的学习与应用有一个从抽象到具象的过程，但一旦掌

握就使学习者站在了巨人的肩上，其效果与效率是显著的。

(a)　　　　　　　　　　　(b)

图7-3　概念知识

三、设计思想的继承与创新

人类从对生活的观察中逐步学习、逐步实现了对人造物的自主设计。人从无意识地开展探索到有意识地进行设计，应该说经历了漫长的岁月。第一个工具的出现是哪一个石块？是哪一根树枝？所具有的各种符号标志已无从考察，但人们确实是在开始使用工具了，而且越来越会设计工具等用品及日用品。人们永远有能力开展创造，只看人类的个体自己是否愿意投入这个智力，当然还有以什么样的价值方式创造的问题。我们可以这样说：给每个人足够的时间，他都可以实现自己想要实现的目标，问题在于这个时间自己给自己多久，一小时，一天，一月，一年，十年，二十年，还是一百年。另一方面，社会的发展、技术的发展又能给你多少时间。一个嫦娥奔月，我国走了几千年，你给你自己多长时间呢？设计的知识一定要通过探索才可以全面获得，期待你投入你的智慧与精力。

泰勒指出："人借助于技术来保护和维持自己的生存，并支配他所生活的世界。""人和所有低等的生物不同，有时称作'使用工具的动物'。""那些天然形成的或只需要最后修整的工具，可以称作最低级的工具。供投掷或捶击用的石头，供切削或刮光用的裂片，用来做木棒和复制品的树枝，供刺穿用的刺或牙齿都是这样的工具。这类工具多半由原始人使用是极为自然的，然而它们在文明世界中有时也仍然继续存在。例如，当我们拿棍子打杀老鼠或蛇的时候，就和动物园中猴子的动作一模一样。人所使用的高级工具显然是某种经过改善的自然物，而技术是动物毫不理解的配制这些工具的方法。因此，关于人最好的定义是，不仅是使用工具的生物，而且是制作工具的生物。"什么是工具呢？工具的意义又何在呢（图7-4）？设计思想包含着对人造物设计、开发的思想与思维的工具。

自文艺复兴开启工业时代以来，人类近几百年所取得的成果与财富积累的程度远远高于过去的几千年。人类文明发展至今尤其是工业经济的发展，使社会取得了显而易见的成

果。我们可以看到人们能够有意识地对自己的生活开展设计，对于人造物的设计行为也越来越受理性指导，即使是感性的内容，也有可把握的明显的方式与方法。从事设计的专家学者们对设计进行了总结与提炼，形成了各类的设计思想，从而更有效地指导人们开展设计。

陶文　　　　甲骨文　　　　　金文　　　　　竹简

帛画　　　　　　纸张　　　　　　电脑

图7-4　记录工具的创造与发展

人类的智慧财富一代传一代，今天的我们已经站在巨人的肩上了。近代知识使人们对于现代设计所拥有的思想是有章可循的。这些思想都在影响着人们当下的设计行为。设计思想伴随着人类文明的发展，严格按时间、按行为将设计思想分类是一个严肃而又艰巨的工作，只能说本书是按照设计行为产生的思想、产生的结果等方面进行了粗略的涉足，目的是希望在设计过程中能获取各类设计思想的成果，以方便学习者对照设计思想指导设计行为，人们对于每次开展的设计行为进行必要的反思，检审设计行为是否吸收了人类智慧的财富，是否符合人类发展的趋势，或者说人类是否需要这样的发展趋势。

目前我们讨论的设计思想主要是随着西方的文艺复兴开始的，特别是进入工业时代后所形成、凝结的成果。实际上在此之前，无论是西方还是东方，都存在着大量的人造物，有丰富的非物质文化遗产：设计思想，只是缺乏凝练而已。由于历史的原因，设计在我国的地位一直没有得到足够的重视与应有的地位。李砚祖在"中国古代设计思想史研究"项目中指出：从文献的角度看，中国设计思想的源头在先秦诸子及其相关著述之中已有发现。可以说，我国主要思想观念在先秦时期已经发端。

"中国当代设计仍然没有形成自身的物质和属于自己并与我们伟大文化传统和悠久历史相适应的精神取向，其显著表征就是它对西方设计的盲从。这种对西方设计的尊崇乃至盲从，表现为将西方设计一律视为样板，把西方设计师一律奉为我们学习的对象。而这种样板的树立和仿照、学习，还仅仅停留在形式层面，在设计教育、期刊介绍等方面都可以看到这种急功近利且又漂浮在表象层面上的所谓仿样式的'借鉴'。中国设计界不仅缺少一种对西方设计的批判性眼光和理性精神，也缺少一种科学的学习借鉴态度。……对西方设计的盲从，出于瞧不起自己的心理，在这种心理中，包含着对自我能力和自我历史认知上的局限。……对西方设计的盲从，导致中国当代设计身份和话语权的'双失语'，西方

样式及其产品大行其道，西方设计师不仅成为中国设计的形式导师，甚至成为其精神导师，这无疑会长远地影响中国本土设计的发展和中国设计学科体系的建构。"（引自李砚祖《设计的智慧——中国古代设计思想史论纲》）。设计思想是文化成果的一部分，发掘和整理我国古代的设计思想，发展当今的设计思想是发展我国设计的重要环节。

设计的出发点或设计的依据体现的是设计者的价值观、道德观，即提倡什么，反对什么，你的产品是如何实现的，用了怎样的技术与方法，最后为谁所采用，及采用后又会产生怎样的影响等，这些通过人造物均可以表现得淋漓尽致。因此，设计中包含着责任，包含着社会的核心价值观。对于一个设计人员来说，正确的设计思想对人类是福音，而错误的设计思想也会导致人类的灾难。"要想了解一个国家的核心设计思想，首先要看它对人本质或人模型的解释。""离开社会的时代精神和历史，就难以了解该社会中人的思维方法和追求，就看不到工业设计的指导思想。"设计思想是设计行为发生时所具有的设计价值、目的、设计技术及设计方法，体现设计者的价值观、道德观。作为一个优秀的设计师，应具有基本的人类共同福祉祈盼与共同的价值观下开展设计活动，在人类不断总结、不断探索的思想下开展设计活动，从而使自己站在巨人肩上。

第二节 机器中心论

一、机器中心论的概念

机器中心论的理论基础源于美国行为主义心理学、军用人机工程学和泰勒管理理论、控制论，机器中心论设计思想的基础是科学决定论和技术决定论。科学决定论强调客观性、逻辑性、可验证性；技术决定论强调技术的技巧性、手段性、目的性。机器中心论强调准确性、可控性、有效性、标准化。类似于我国汉代学者董仲舒的一句话："百物去其所与异，而从其所与同"。这一思想在提高效率方面是有成效的，如工业产品生产流水线（图7-5）、农田生产的机械化作业等，机器中心论实施后对提高农产品、工业产品等物质类产品的产量与质量是非常有效的。

(a) 饮料罐装线 (b) 服装生产吊挂系统

图7-5 工业产品生产的流水线

对于机器中心论的观点与方法，我们从认识核心词"机器"开始，可以得到这些词语：机械、机械感、金属感、自动化、流水线、节奏、顺畅、巧妙、便捷、效率、高科技、黑科技、无人化、现代感、零件、机构、组织、系统、合作、配合、协调、控制、精准、严谨、固执、刻板、模式化、霸道、没人情味、千篇一律、一成不变、单一、局限、老化、落伍、无生命等。分析这些词语，分别涉及人的思想、价值观、行为方式与方法，认知到从"机器"出发的设计思想与设计行为的状态。这是源于工业生产的设计思想与行为方式。

什么是机器呢？一个机构、一个组织、一个团体便可形成一个与机器类比的状态。美国人这样评价德国人："德国人行动比较慢，目的意识很强，小心谨慎，讲求方法，工作劳动中考虑很周密。他们不是大胆的、冒险的民族。他们需要时间去思考和行动，他们需要他们的秩序和规矩、他们习惯的环境、他们规定好的道路和方法。但是他们具有一种至今其他国家没有达到的能力：事先识别出正确的道路，然后毫不动摇地走下去"。似乎在说德国人的严谨、顽强，也在说德国人的呆板。既在说德国人，也在说德国的人造物。这就是机器中心论下看待事物的方式与方法。

二、机器中心论与技术美学

机器中心论是人类进入工业社会后所得到的结果，工业革命通过一系列科学发明和技术进步，促使生产由手工作坊的生产向机械化、工业化的生产阶段过渡。生产力得到空前的解放与提高，导致整个社会政治、经济、文化结构和人类生活方式的巨大变革。工业革命导致劳动生产率得到巨大的提高，千百个工厂生产的产品源源不断地涌向市场，市场的繁荣为企业带来了巨额利润，同时也促进了经济的不断增长。其生产过程被分解为多套工序，大批量生产过程中复杂程度通过组织形成畅通的生产，已远非简单的个人可以控制。图7-5（a）是一个饮料灌装线，在偌大的车间中看不见一个人，所有的工作由机器完成；图7-5（b）是一个服装生产线，有许多工人在工作，但此时流水线上的每一个人则是由机器引导完成规定的工作或动作的。

这是面向机器和技术的设计思想，在人与人造物等的关系中以机器为价值标准，以机器和技术效率为主要目的，把人看作机器系统的一部分，或者把人看成一种生产工具，并要求人去适应机器。

1902年威尔德（Velde）提出了"设计三原则"，即"产品设计机构合理、材料运用严格准确、工作程序明确清楚。"由此，技术美学应运而生。社会分工、合作成为必然，机器美学观也得到发展与欣赏（图7-6、图7-7）。

机器美学在造型上以简单的几何形体为基础，强调直线、空间、比例、体量等要素，把构件的质地和色彩作为装饰，抛弃一切附加装饰，设计师的名言是"少就是多"。这种美学观强调功能与形式的统一，合理的、符合功能目的的、经济和简练的形式等是机械表达的审美标准。

机器中心论下的设计思想在处理机器与人的关系时，忽视了人在时间、视角、能量、敏感度、记忆、重复、速度等方面的限度，忽视了人会出现疲劳、差错、遗忘等状态。另外，由于人的行动受动机和目的指导，其行为是变化的，这个变化不可能与机器一致，因此，也会出现伤害人或伤害机器的事件。也就是说人没有从机器中解放出来而是成为机器

系统运转中一部分时，人的权利是被忽视的。同时，由于过分强调几何构图，也忽视了设计的地域性、民族性和历史文脉，导致了千人一面的"国际式风格"。

图7-6 法国埃菲尔铁塔

图7-7 埃舍尔的异度空间

德国布伦瑞克艺术造型大学工业设计系主任H.范登堡（Vandenberg）在给李乐山的著作《工业设计思想基础》的序言中写道：设计必须为人服务，决不能用技术来虐待人和奴役人，也不能用技术来苛求人。只有通过美学、心理学和工程科学的紧密合作，才能产生一个人道的世界环境。

第三节 人本主义

一、人本主义的概念

人本主义是以人为中心的设计思想。

这一思想源于西方经过中世纪宗教统治后，人性的觉醒而提出来的设计思想，它是相对于以神性为主、以物性为主的思想处理人与世界的关系。因为中世纪的宗教统治，有许多不通人性的制度，出现了不少灭绝人性的事件，为摆脱宗教束缚，以人性的恢复与张扬为内容的人本主义思想得到了发展。也就是说起源于意大利，遍布西方的文艺复兴，使人的思想得到了解放，不但产生了以机械工业为代表的机器中心论，同时发展出了人本主义思想。

人本主义承认人的价值和尊严，把人看作万物的尺度，或以人性、人的利益为主要思想。人本主义初期以人性为主，一切从人出发，面向人的需求，围绕人的需求而开展设计活动。历经几百年，人们不断地进行实践与反思，对于人性中的个性与人类共性之间的处理，人性中欲望与贪婪的处理也得到了一定的认知。

在以人为本的设计思想中，始终存在着如下争议：是坚持与发扬感性中的善，还是放纵与操纵感性中的欲；是坚持与发扬理性中的探索，还是坚持与发扬理性中的保守；或许这些都不是，而是逍遥、洒脱、飘逸等。人本主义的设计思想一直在试图探索人与自然、人与人、人与社会等的关系，人是主人？是仆人？是共同分享的人？无论是宗教（图

7-8），还是神话，都在努力处理好这些关系。当下，如何才是适宜的以人为本的思想更是需要大家的思考了。

图7-8　宗教的认知

我们从"人"这一概念出发，可以得到这些词语：人性、人类、人道、人品、人格、人种、人渣、人妖、人生、人和、人才、人心等；还有描述人的词语：欲望、愿望、希望、奢望、渴望、期盼、祈盼等，喜、怒、哀、乐、惧、恶、好、惊等，操纵、放纵、攻击、好斗、探索、分享等，地位、身份、品位、精神、个性等，高尚与低俗、崇高与猥琐、淡定与慌张、奋斗与逍遥、勤奋与懒散、惬意与沮丧等。这些都是围绕人的词语，都可以体现在以人为本的设计思想中，展现的是以人为本的设计思维、设计方法、设计行为与设计结果。

二、人本主义与真善美

马斯洛在《动机与人格》一书中指出：人是一种不断有需求的动物，除短暂时间外，极少达到完全满足的状态。一个欲望满足后，另一个迅速出现并取代它的位置；当这个需求被满足了，又会有一个需求站到突出位置上来。人几乎总是在希望着什么，这是贯穿一生的特点。

关注人的需求是"以人为本"设计思想的重要内容，"人性化"设计是其特征。亚当·施密斯（Adam Smith）在《国富论》中提出的"国家的财富"论是这个设计思想的先驱，认为事物及经济主要的推动机制是"人性"，由自我改善的欲望所驱使，由理智所指导。尽管这是经济学的基础理论，但它的影响已超越领域界限，为各个领域所引用。

在以人为本的设计思想下，结合机器中心论、自由竞争，人们追求新、高速度、高等级、快节奏等，出现了单纯刺激购买力、享受生活等现象，致使人造物的设计、生产、淘汰均影响到生态环境，城市化、沙漠化、温室效应、不可降解等事件使生存环境恶劣。另外，发展高速度后，人们心理平衡不断地被打破，从而浮躁、慌张、贪婪等文明失态现象也大量出现了。

近代人本主义以马斯洛为首，强调爱、创造性、自我表现、自主性、责任心等心理品质和人格特征的培育。另一位重要代表人物罗杰斯，同样强调人的自我表现、情感与主体性接纳，关注情感、兴趣、动机的发展规律。有人提出：外形跟随心情，人造物应与人

友好，与环境友好。德国人图尔克（Tuerck）提出了产品设计伦理："使用伦理：环境伦理、社会伦理、劳动伦理、精神健康伦理、动物伦理等"。人道主义设计提出了"美学真诚""为社会幸福的设计"。"青蛙设计公司"提出了"形式服从情感"的设计，日本的GK设计公司把表达"真善美"作为设计目标，认为设计是一种把人们思想赋予形态的工作，设计就是将所有人造物赋予美好的目的并加以实现，优秀的设计是真善美的体现。

　　人类的"幸福"（图7-9）在以人为本中赋予了可持续发展的理念。

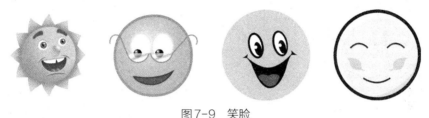

图7-9　笑脸

第四节　功能主义

一、功能主义的概念

　　整体的范围是相对的，如人可作为整体，地球可作为整体，宇宙可作为整体。在个体与整体之间，设计一直在处理着这些关系，而且是持续地关注着这些关系。这些思考落实到人造物上，人造物的功能就是一个持续变动、持续思考的问题。

　　设计以设计之物、之事所要实现的功能为目标的设计思想称为功能主义。何谓功能？何谓人造物的功能？人造物可以有什么功能？回答这些问题，既涉及我们对人造物的认识，也涉及人类对人造物所赋予的、所要求的功能。这是人类一直在探索与创造的领域（图7-10）。"以天合天""宜适之适"，这是我国古代人的设计思想，在当下我们是否可以赋予新的内涵呢？随着人类认知世界领域与范围的扩大，随着人类实践世界领域与范围的扩大，人的责任也越来越大，发展中的人造物的功能概念也在发展中。

图7-10　功能主义思想的发展

不同的人造物有不同的功能，但所有的功能都指向满足人类的生活：衣、食、住、行，工作、居家、休闲，物质的、精神的，情感的、趣味的、品位的、身份的等诉求；为满足人类生活而建造的各种生产技术与生产样式。在几千年的造物史中，人造物的基本功能几乎没变，变的只是人造物的样式、实现人造物的技术及其他功能的叠加。因此，围绕人造物的"功能"，人类是有非常广阔的创造空间的，但也需要有强烈的责任意识。功能意味着两个方面的结合，即生产条件（如技术、结构、材料）与社会条件（如广大民众的需求及社会计划）在设计中取得协调。

二、功能主义的目的

工业化的生产方式和民主思想是导致功能主义设计思想产生的主要原因。在现代设计史中，功能主义的设计思想是19世纪末到20世纪初的建筑新思想，经过德国工业联盟和包豪斯设计学校的实践，再发展到乌尔蒙高等造型学院的新理性主义，形成了成熟的现代设计思想体系。从早期以莫里斯（Morris）为代表的英国工艺美术运动的怀旧情绪，到探索没有装饰、体现功能的，适合大批量生产的工业设计形式，肯定机器生产，注重艺术与技术相统一，探索形式追随功能。注重设计的科学性、功能性与合理性开始成为主流设计原则。

标准化把设计的功能主义提高到一个新的高度，理性设计服务成为有效途径，批量生产与提高标准产品质量结合，同时促使为设计工作的每一个人都遵循一个相同的框架来工作，从而节省了大量的人力、物力、财力，使得人人均可平等地享受新技术的成果，这是民主思想的体现。良好的功能、简练的造型、完美的加工工艺、恰当的所用材料，是机械功能主义的特点。这种功能主义设计观证明了诚信、责任、可靠、实用等特质可以与拘谨的装饰完美地融合在一起。

近代工业源起于英国，但近代设计的教育却源起于德国。纵观德国工业设计发展历程，沿着以社会目的性为立场，以理性主义为指导，以道德伦理为尊崇道路而形成发展的工业设计，不盲目地为"设计"这个行为而设计，而是通过设计寻求最恰当的方式，协调解决人与人、人与物之间的矛盾关系，从而形成较为完备和科学的设计思想体系。德国的功能主义：诚信、责任、可靠、实用等特质与拘谨的装饰完美地融合在一起。系统解决"设计"意义的生活问题，一个产品除了使用，还应反映文化意识、民族生态、价值观念和社会风尚等。一方面，工业设计越来越明显地成为一种能够使某种产品设法超越其竞争对手、争取市场的必要手段；一方面，设计越来越多地联系到人们的生活方式和生活质量。凭借设计价值致力于大众文化建设，改变社会风气，引导高尚劳动，追求和谐生活成为德国工业设计界长期追求的最高目标。

新时代下，随着我国经济建设的发展，人们生活水平得到了提高，生活质量、生活品质与可持续性地生活与发展相联系了起来，在"人—社会—环境"之间建立起一种协调发展的机制成为当下功能主义需要思考的课题。深化功能主义的内涵，尤其是人的多样性和文化的多样性对设计产生的深刻影响，开始向着人需要的各种深度和广度充实完善着功能主义设计思想。产品作为人的生活环境的组成部分，起着减轻人们生活负担和提高生活质量的作用，设计师在设计中把握人的行为方式，从而使产品的生态定位和心理定位成为设计的功能定位中心。设计的责任意识比以往任何时期都更加强烈。这种意识是包含对设计

所关联到的社会、技术、经济、文化和自然等各种问题的全方位考虑。人体工程学、环境行为学、消费心理学、符号学等学科直接渗透到设计中，并都试图完善设计，以实现设计为人类创造更合理和美好生活方式的最终目标。

路易斯·沙利文（Louis Herry Sullivan）提出了"形式服从功能"的理性设计，功能是伴随着社会发展、经济发展、文化发展而变化的。在设计中，结果的"合目的性"，过程的"合规律性"成为设计的原则与方法。

由任务和目的出发的功能主义：设计的关键不在于解决某种技术上的问题，而在于以何种态度和方式，认识和对待人的心理需求和人的生存方式，把人的因素作为设计的基本出发点和最终归宿。在设计过程中不能单纯地着眼于个别要素的优良与否，而是要将使用产品的人、所设计的产品以及人与产品所共处的环境作为一个系统来研究，充分考虑人的尺度、人的需求、人的尊严对产品的具体影响，借助各种手段从各个方面体现对人的关怀，使产品、环境、使用者之间形成良好的互动关系，使产品在造型、材质、色彩、结构、尺寸等方面全面满足不同年龄、不同性别、不同生理条件使用者的人格和生理及心理需求，这不仅是设计技术上的问题，更重要的是一个设计伦理道德的问题，从此出现系统的以人为中心的设计思想，关注人的生存方式。

三、功能主义与可持续发展

"设计不是一种表现，而是一种服务"。一个有责任感的设计师，其社会意义在于不是为了设计而设计，而是通过塑造技术时代的文化，为公众创造和谐的生活环境，提升广大民众的文化生活水平。德国环境社会学家约瑟夫·胡贝尔（Joseph Huber）以人类活动对自然环境的影响为研究对象，深入探索工业社会对人类环境的影响。他在《可持续发展》中提出工业生态化要以可持续发展原则为出发点，涉及5项行为规范：一是能够承受的人口密度；二是能够承受的废气排放量；三是资源循环利用；四是减少使用有限的资源；五是促进适应环境和自然的科技创新。这5项规范指明了以工业生态化为主的后工业社会发展道路，在保护环境整体利益的前提下，实现经济、社会和人类的互动和可持续发展。胡贝尔在《环境社会学》中又提出"生态工业互动发展机制"的概念，指出产品生产和流程要兼顾环境保护，以此扭转从末端整治环境问题的传统模式，改为在源头上制止环境问题的产生。胡贝尔认为，一件产品对于环境的影响，65%～90%都是由产品从研制、设计、开发到生产过程所致，剩余10%～35%对环境的影响主要涉及产品的使用和消费过程。这是着眼于人与生存环境的共生平衡关系，以一种更为负责的态度对世界的合理秩序、对人在世界中的地位、对人的行为合理性以及对社会固有价值的反思和批判。这种设计观反映了设计师在最大限度地提升产品综合价值效益的同时，对社会固有价值的反思和批判，其核心就是对社会和人类自身的高度责任感。

设计是创造、创新，但更是让人们的能力适应环境，而不是环境适应能力，由此还产生了自然中心论设计思想（也称为持续设计或生态设计），它把人类生活看成是整个自然环境中的一部分，考虑人类的未来的生存问题而具有的设计思想。我国历史上有"天人合一"的设计思想，历史上的"天人合一"带有些许崇拜、神秘、使命感，今天再提"天人合一"更应有尊重、责任、坦荡感。

四、其他设计思想

由于人与自然相处标准的解释产生于人的认知，也是人类自己建立的，因此，从人类可持续发展的角度来说，还是以人为中心的思想，此思想也被称为后人本主义思想，带有后现代主义思想的成分。在此处的设计是指认识问题到解决问题的过程，它可以是一种服务、一件产品、一辆车、一个系统等。除此之外，设计思想发展过程中还存在以下思想，这些思想在设计发展过程中都起过作用，值得学习、借鉴、反思（图7-11）。

本书将生存发展、和谐共生作为出发点，生态的方式与方法是设计的依据，将"生存心态"当成行动者的行动风格、情感和行为模式的一个重要组成部分，而且又紧密地同行动者的语言使用心态和风格联系在一起，使"生存心态"变成行动者的精神状态、举止状态、品位爱好、语言风格和行动模式的总和，不仅成为行动者行动时不可分离的构成部分，而且也成为行动者所处的社会环境和历史条件的内在结晶。从人出发，探索模型，探索可持续发展的生活方式中的情感、趣味与审美。通过学习已有的设计思想，进行反思并调整我们设计的步伐与路径。

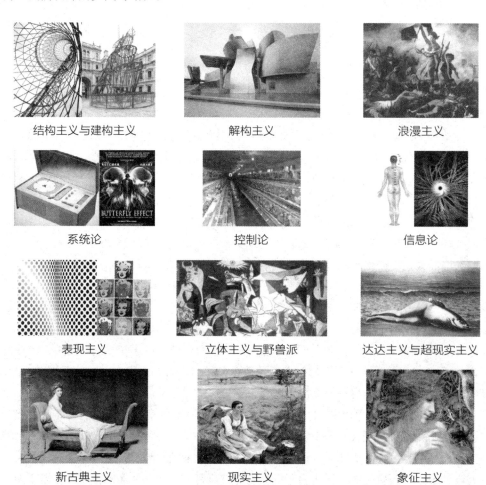

结构主义与建构主义　　　　　解构主义　　　　　　　　浪漫主义

系统论　　　　　　　　　　　控制论　　　　　　　　　信息论

表现主义　　　　　　　立体主义与野兽派　　　　达达主义与超现实主义

新古典主义　　　　　　　　　现实主义　　　　　　　　象征主义

图7-11　各类设计思想

实验七：设计思想的认知与应用

1. 实验目的

了解各类设计思想及其应用。

2. 实验内容

通过解构各类设计思想，分析其价值与方法。

3. 实验过程

每组取一表达设计思想的词语，提出其核心词，围绕核心词语思维发散，填入"与核心词语相关的词语"一栏；解析这些与核心词语相关的词语，分别填入"主张""方法"栏目中。

序号	设计思想	核心词	与核心词相关的词语	主张	方法
1	机器中心论	机器			
2	人本主义	人			
3	自然主义	自然			
4	结构主义	结构			

4. 实验结果分析

（1）反思本组设计的状态，调整分析本组行为。

（2）对其他组的建议。

实验八：关系的认知与应用

1. 实验目的

了解人造物设计中的各类关系及关系状态。

2. 实验内容

通过解构任意两者之间的关系，掌握人造物设计中关系描述的技术，分析其价值与方法。

3. 实验过程

（1）提供现实中可以存在哪些关系，在"关系"一词前面加前缀获得，填入下表。

"关系"
词语

（2）任选两对关系，分别描述这两对关系的状态，填入下表。

关系一的状态描述词语	关系二的状态描述词语	混合后的情况

4. 实验结果分析

将两对关系状态描述词语混合，试试同时将混合后的词语用在这两对关系之中的情况。

本章
小结

本章视设计思想为人类的理论财富，反思我们的设计，借鉴前人的经验，为人类的生存与可持续发展，开展好的设计。

思考设计与实现：探索方案、形式、技术

1. 你设计的主张是什么？

2. 你的设计方法与效果是怎样的？

参考文献

[1] 李乐山. 工业设计思想基础 [M]. 北京：中国建筑工业出版社，2007.

[2] 李乐山. 工业社会学 [M]. 北京：高等教育出版社，2004.

[3] 滕守尧. 知识经济时代的美学与设计 [M]. 南京：南京出版社，2006.

第八章

08 Chapter

设计的实现

设计思维
Design Thinking

　　设计以提高人们的生活品质为目标，任何设计需要以一定的方式呈现出来供人们享用与消费，如此才能算是初步实现了设计。尽管有社会分工，不必事事精通，但作为设计师来说，也不能只是让概念满天飞，而不关注设计实现的可能性及其设计实现的相关技术、方式与方法，或者说一个成熟的设计师需要探索设计实现的可能性与相关的技术，无论是何种消费形式，它们的实现需要一定的技术与工具。本章从科学、艺术、技术等出发探讨设计实现的方式与方法，通过"设计实现中的技术与工具"实验，体验在实现设计目标的过程中，技术的继承与创新，从而判断设计实现中有效的方式与方法（表8-1、表8-2、图8-1）。

表8-1　学习进程与设计

	概念（Conception）构思（Conceive）			设计（Design）		实现（Implement）		评价（Appraise）		CDIA
课程规则	人模型用户模型产品模型设计和谐	活动情感趣味设计和谐	人造物历时法愿景设计和谐	文化语言语言模态设计和谐	美感共通感风格设计和谐	机器中心论人本主义功能主义设计和谐	科学艺术技术设计和谐	评价作品产品设计和谐	体验场景角色设计和谐	主题词
教学模式	设计模型			提出方案并论证		实践并完善方案		成果展示与评价		学生探索
	探索人们生活中的需求问题			探索实现需求的方案并展开实践						
	形⟶意			意⟶形				评价		课堂实验
绪论	设计模型	生活方式	未来生活	文化生产	审美	设计思想	实现技术	劳动成果	市场	
一	二	三	四	五	六	七	八	九	十	章节/课次
一	二		三		四		五			单元

表8-2　学习内容

主题词	科学、艺术、技术、设计、和谐
潜台词	内容、形式、内涵、外延、目标、结果
疑问词	是什么、是吗、还能是什么、做什么、谁能

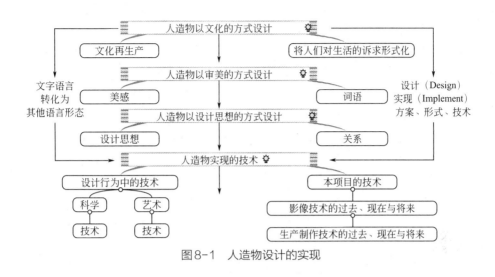

图8-1 人造物设计的实现

第一节 设计实现的概念与方法

一、设计实现的概念

设计为人，设计是设计人的生活，设计是设计人未来的生活，设计以文化语言的方式融入人的生活，具有一定的审美与设计的思想。设计都需要实现，不能是纸上谈兵，不能是概念满天飞而不能融入人们的生活，或者说不能持续地改善人们的生活。

在第五、第六章中，本书以语言模态展开了讨论，希望将概念转换为消费形态与消费内容，无论是文字的还是影像的是物质或非物质的，都具有实现技术与工具。任何消费内容需要合适的消费形式，任何消费的形式即成为设计实现的形式（参见图1-1），不断有新的形式被人们创造出来，同样，不断有新的实现技术与工具被发明创造出来。

从消费概念出发，将概念依据文化方式、语言模态的方式转换为人们消费的形态，设计的实现还需要探索实现技术。这个技术也许已经有了，那么你需要去学习或者与人合作，才能完成设计的实现。也许这个技术还没有，那么你可以尝试去发明，这就是设计实现中所要面对的问题。

二、设计实现的方法

（一）方法的概念

方法是人们为了达到一定的目的，在进行认识活动和实践活动中所采用的方式、手段或遵循的途径。人们在观察、分析、研究周围环境、周围事物的过程中，试图了解、掌握事物发生、发展变化的规律时，要进行一系列思维活动和实践活动，这些活动所采用的各种方式、手段、途径，统称为方法。本书是从思维的方式入手提供了开展设计的方法。

方法围绕着目的及其相关的知识展开。目的是方法的灵魂和主导，它决定着所需要的

知识，本书以消费概念的实现为目的，以有效的消费方式为目的，围绕这一目的要探索消费概念的相关知识、消费概念实现的知识。知识为目的提供经验和理论，围绕目的的实现提供相关的知识支撑，甚至还可以获得新的方法。

美国历史学家H. 亚当斯（Admas）在1905年写道："表现中世纪人类思想特点的单一性，逐渐被多样性所代替。"由于近百年变革速度的加快，每一个人的生活与父辈相比，其共同之处越来越少，他会碰到越来越多的用传统方法解决不了的新问题，方法的创新会始终存在。

方法具有以下特性：目的性、主观和客观统一性、层次性。就是说，任何方法都是为一定的目的服务的。目的是第一位，方法是第二位的，目的决定方法。方法的客观性表现为一方面因为方法和目的之间具有客观上的联系，所以运用一定的方法才能达到一定的目的。另一方面，客观因素也制约了方法，只有具备了一定的客观条件时，人们才能制订出相应的方法。我们在强调方法具有客观性的同时，不能否认方法还有主观性的一面，方法的主观性不仅表现为方法是为实现主观目的而制定的，而且表现为实现某一目的往往同时存在多种方法，需要进行主观上的判断和选择。方法还具有层次性，是既存在普遍适用的一般方法，又存在解决某类问题的类方法，还存在解决某个问题的个别方法。

广义的方法论大体分三个层次。一是个别领域和学科中所采用的特殊研究方法，如化学中的光谱分析方法、比色方法、艺术中的音乐方法和绘画方法等。二是一般研究方法，这种方法是一部分学科或一大类学科都采用的研究方法，如观察方法、实验方法、假说方法、归纳演绎方法、分析综合方法、批评方法、传记方法、精神分析法、接受美学方法、比较法、社会统计法、文化场方法等。三是适用一切的哲学方法，哲学世界观，又是方法论，通过追究终极问题：是什么？不断地寻求着答案，如辩证法、符号学方法、结构主义方法、现象学研究方法、解释学方法、解构主义方法、建构主义方法等，它用于自然界、社会和思维等领域。

方法的三个层次，既互相区别，又紧密联系。哲学方法作为最普遍的方法，无论是对一般的方法还是对特殊方法都有指导意义。一般方法对特殊方法提供指导，又以特殊方法为基础，而哲学方法也要从一般方法和各种特殊方法中汲取营养，如从语言学中出发的符号观点，逐步发展成为后现代的哲学方法——符号学。哲学方法、一般方法和特殊方法的应用范围是可以相互转化的，特殊方法在一定情况下，随着发展，可以转化为一般方法；一般方法在一定条件下，也可转化为哲学方法。

在设计活动进行的过程中，方法的三个层次都会涉及，每个设计项目或课题的不同，涉及的领域与范围不一样，需要针对具体的项目与课题开展相关的知识探索与研究，从而实现设计。

（二）设计中的方法

设计是一种行为，人类的任何行为受文化的影响，这是指行为受价值、精神诉求的影响而产生相应的形式，是行动与不行动，以怎样的形式去行动的问题。一个人的行为是科学的还是艺术的呢？从有效的形式与程度来说，当一个人行为时一定是科学与艺术相结合

的，科学与艺术分离是不利于开展设计活动的，在科学研究方法与艺术创作方法的研究与实践中，"语词"做到了将科学与艺术两者统一起来，科学语言的客观性、逻辑性、理性与艺术语言的精神性、整体性、感性分别形成了推理符号与情感符号，而由它们共同组成了人类的符号符码。这套符号符码以概念为基础，概念是思想的第一需要，从概念出发，从语词、语句、语义、语用的学习与训练开始，认为人类所有的语言均在一定的语境下进行表达，话语权与话语构成将影响表达的效度与信度，本书引进了语言模态的概念与方法开展设计。

我们可以看到：科学与艺术既是人类认知世界的方式也是表达世界的方式，科学与艺术相结合在设计理论与行为上取得了统一（图8-2），与认知科学等相关学科也取得了一致。因此，从概念出发，从词语出发，从思维出发去进行设计行为，将科学的精神与知识、艺术的精神与知识结合起来去行为，才能有效地开展设计。

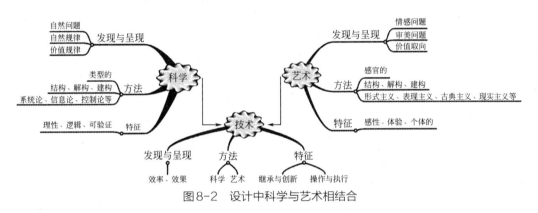

图8-2 设计中科学与艺术相结合

科学与艺术作为解决问题的手段，其作用日益增大。在人们进行设计行为时将科学与艺术相结合是十分必然的，也是必要的。科学与艺术的方法是研究主体和客观对象发生关系并反映客观事物本质、规律或感受的主要手段，科学与艺术的方法论是关于科学与艺术研究中常用的一般方法的理论，是关于科学技术研究和艺术研究一般方法的性质、特点、内在联系和变化发展的理论体系。在科学与艺术的研究中，人们总要应用一定的方法，遵循一定的规则和步骤，才能获得一定的认识，取得预期成果。

科学发现着自然问题，呈现着自然规律、价值规律。艺术瞄准情感问题、社会问题、审美问题等，突出社会现象、价值取向。当我们开展设计时，我们的行为是科学的？还是艺术的？当人们开展设计行为时，从认知的角度、从方法的角度、从思维的角度、从解决问题的角度来说，一定是将科学与艺术相结合起来，通过技术的方式与方法实现着设计的。无论是何种消费形式，物质的或非物质的，设计的实现都要通过技术的方式与方法。

科学是人类对世界进行认知过程中所形成的，是反映世界各种客观规律的系统化知识体系。艺术是人创造的审美价值，它表现主观情感。人类的生存方式通过物质生存和精神生存两大领域呈现出来。科学与艺术的结合由人类生存的两个基本矛盾决定：人类生存需要的无限性和自然资源的有限性的矛盾、人类需要的无限性和个人能力的有限性的矛盾。

　　科学是人类在满足物质需要的过程中对大自然的探索，艺术是人类在满足精神需要的过程中对大自然的享受。因此，无论科学还是艺术，都是人类文明的成果。这个成果是人类的财富，我们借助于科学与艺术不断地认识世界，用科学与艺术的方法探索世界，从而极大地获得物质财富与精神财富。

　　对现代人来说，正确地应用科学与艺术的成果，善待我们的世界，保持物质与精神状态的健康与和谐是最为重要的；同时应用科学与艺术认识世界的方法，进行创新思维能力培训，是我们所处时代对社会完整性、对知识完整性、对人格完整性的追求。

第二节　科学

一、科学的概念

　　广义的科学概念是指正确反映自然、社会和思维本质与规律的系统知识，即科学包括自然科学、社会科学、人文科学与工程技术。由于历史的原因，目前大多数情况下说科学往往是特指自然科学。随着近几年计算科学与人工智能的发展，对科学的另一种分类（图8-3）越来越受到重视：认知科学、行为科学与智慧科学，这是将怎么看、怎么做、如何能做作为了科学分类的依据，美国心理学家霍斯托诺（Huostno）归纳了有关"认知"的5种定义。

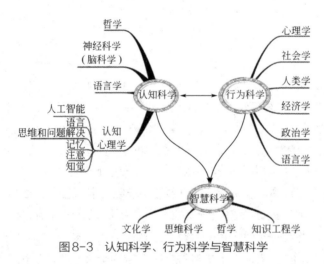

图8-3　认知科学、行为科学与智慧科学

　　① 认知是信息加工；
　　② 认知是心理上的符号运算；
　　③ 认知是解决问题；
　　④ 认知是思维；
　　⑤ 认知是一组有关的活动。如知觉、记忆、判断、推理、解决问题、学习、想象、概念形成、语言使用等。

　　科学应用推理符号，艺术应用情感符号，它们都表达着人类的认知方式与方法。美国

管理百科全书中说：行为科学是运用自然科学的实验和观察方法，研究自然和社会环境中人的行为以及低级动物行为的科学，已经确认的学科包括心理学、社会学、社会人类学和其他学科类似的观点和方法，研究对象涉及思考过程、交往、消费行为、经营行为、社会和文化的变革、国际关系政策的拟定等，科学与艺术的区隔也在努力减小。智慧科学更是借助于计算科学的发展，在人类思维、知识工程、文化学、哲学等方面展开了有效的研究。这两种有关科学的分类方式与方法，都为我们提供了科学的知识，这是对事物认识后提炼出来的知识，为一种经验性的理论知识体系。

科学知识是关于事物原因的、必然的、普遍的、规律的认识，是基于经验的方法所获得的，是就那些能够明确区分开来的现象作出部分的和暂时性解释的知识。科学知识是建筑在经验证据的基础之上的，它的所有推论或预测都须经得起严格的、有经验证据的检验，经检验的证据应当是越精确或越新颖越好。科学方法是研究者为实现和尽好地实现科学研究目的所遵循的理论、规则、途径、程序和所采取的手段、技巧、思维方式的总和。

人们认识自然是随着视域的扩大而不断加深的，因此，科学真理具有暂时性与局域性，而所谓的科学结论也是与时间、空间有关的，有些理论只有放在产生这个理论的年代才具有合理性，代表了那个时代人们科学认识的水平，引起科学变化的根本原因依然是经验证据，但并不等于说那些全部是伪科学，这是认识的问题，需要经验证据的精确与新颖。存在是与时间、空间相关的，并不是存在就是合理的，任何存在的合理性是在一定的时间、空间内的。

人类对自然界的认识领域不断地扩展，已涉及宏观、微观和宇宙的许多方面和层次，科学研究可以使人类发现过去所不知道的自然之物与自然运动，例如化学元素周期表就预言了一些新的化学元素的存在。科学研究又要求人们实事求是，从实际出发，尊重客观事实和客观规律，要求人们严谨认真，一丝不苟，避免主观武断，胡编乱造，弄虚作假，粗枝大叶。因此，我们在设计中应遵循科学的精神与知识，从而有效地开展设计。

二、科学的活动

科学不仅是知识，也是一种活动，科学发现是一个活动过程，是一个寻觅"自然之谜"答案的过程，是一个求真、求美、求智的过程。当代科学哲学家亨普尔曾经把这个科学发现的过程区分为如下四个阶段。

① 观察和记录一切事实；

② 分析这些事实并加以分类；

③ 由之归纳并推导出一般结论；

④ 进一步检验这些一般结论。

如果将设计作为一个行动，那么也是一种科学的活动，因此，在活动过程中，需要遵循科学活动的过程与方法。

科学活动面对自然问题，寻找自然规律，以有效的价值方式呈现科学知识。科学过程中需要将知识进行分类，类型学是帮助我们有效分类的方法。分类可以帮助我们更快地找

到设计的路径。在认识世界、呈现世界的科学认识与表达过程中，还涉及结构主义、解构主义、建构主义、信息论、系统论、控制论等方式与方法。这些都需要人们理性地、逻辑地、可验证性地开展设计活动。

科学知识是只能用逻辑来证明的知识，逻辑证明和推理是获得科学知识的方法，发现逻辑的存在，任何逻辑规则是能够在短期内被传授或被掌握的，有形式逻辑和辩证逻辑，形式逻辑可分为归纳逻辑和演绎逻辑。逻辑学家早已指出，归纳推理不是必然性推理，而只是忽然性推理。知识的分界是人为的，我们一定要注意逻辑。

从古到今，科学给我们带来了许多的惊喜，以通信工具为例（图8-4），人们处理信息的方式与方法，是科学领域不断探索的成果。从烽火的浓烟到飞鸽传书，从有线电报到无线网络，无论是信息的强弱、信息传输的距离、信息传输的有效方式与方法等，无不是科学的成果。在生活的各个方面，人们发展着、享受着科学带给我们的成果。设计面对科学时，需要面对科学的思维方式与行为方式，需要以理性进行逻辑的判断与验证。因此，常常要将所要面对的问题进行分类分析，在科学知识的结构中、系统中寻找其中的规律，进行反复的实验与验证，从而进行科学的解构与建构。在这个过程中，我们避免僵化的、无想象力的纯粹方法论，避免盲目的实践。

图8-4　通信工具的发展

第三节　艺术

一、艺术的概念

艺术从真、善、美的角度呈现与处理人类情感、情绪、生活意义等问题。广义的艺术概念既涉及艺术的目的与内容，也涉及艺术的形态，甚至艺术的表现方法。艺术以面对、呈现、释放人类的情感、情绪与生存意义为目的，人类创造了绘画、音乐、舞蹈、雕塑、诗词、建筑等艺术形态认识、呈现人类的情感、情绪与生存的意义。

人一直都有情感、情绪、心理活动及价值观，通过生活方式的改变为情感、趣味的设计提供了路径，然而如何有效地认识、表达与呈现人类的情感、情绪、心理活动与价值观一直是人类的探索，尤其是对"美"的追求与探索，艺术就是对人类这些追求与探索的呈现，故而才有了艺术学、美学、文学、心理学、语言学等学科。

艺术的目的是表现事物的本质，艺术的目的是表现事物的主要特征，表现事物的某个突出的、显著的属性，某个重要的观点，某种主要的状态。这是丹纳（Taina）在《艺术哲学》中的观点。艺术使特征显著，使特征支配一切，问题在于现实中总是有许多缺陷，艺术面对这些缺陷时以感性的方式，以体验的方式，以个体的方式认识与呈现突出的、显著的特征，从而使人们生活中的情感、情绪、生存意义得到有效的协调与呈现。

艺术品通过表现某个主要的或突出的特征，也就是某个重要的观念，比实际事物表现得更清楚、更完全，这也是用易于感受的方式，不但诉之于理智，而且诉之于最普遍的人的感官与感情，通过"又高级又通俗"的东西，把最高级的内容传达给大众。表现性是所有艺术的共同特征，这些创造出来的形式是供人类感官去感受或供大家想象的，而它所表现的东西就是人类的情感、情绪、生活意义等。

艺术的认知也是经验性的，是人类在长期的生活实践中，不断地探索与总结出来的，图8-5分别为仰韶文化时期、汉朝文化时期、唐朝文化时期的舞蹈，这种艺术的构造，是人类对周围环境观察后，对直线、曲线、迂回线、断裂线、不规则线等，对声音的强弱、韵律、节奏等，对红、绿、蓝等对我们的心灵发生的作用及如何作用进行了探索，将形式、色彩等附属于思想。将情感、情绪、生活意义等呈现出来供人们观赏，将

(a) 仰韶文化时期　　　　　(b) 汉朝文化时期　　　　　(c) 唐朝文化时期

图8-5　舞蹈

情感转化为可见的或可听的形式。

　　一个时期的艺术带有强烈的时代信息与烙印，代表了这个时代的精神与风貌，人类对艺术的创作不能说是进步，但可以说是创造了经典、丰富了生活。一个时期的艺术创造是那个时期的人们对自身认识的发现，对人类情感、情绪、生存意义等认识的丰富，流传至今能为当今的人们继承与享用，从而艺术的创造呈现为了经典。

二、艺术活动

　　艺术不仅是知识，也是一种活动，艺术学习与创作是一个活动过程，是一个寻觅"情感、情绪、意义"答案的过程，是一个求真、求善、求美的过程。艺术的知觉是直觉，这种知觉是自动地、直接地进行的，又是通过体验而获得的感受，因此，参加音乐、雕塑、绘画、建筑、陶瓷、舞蹈、诗、散文、小说、戏剧、电影和动漫等活动过程可以获得相应的艺术感受（图8-6）。

(a) 唐朝的演唱　　　　　　(b) 清朝戏剧　　　　　　(c) 汉朝舞蹈

图8-6　不同艺术形式

　　音乐是声音的艺术，诉诸人们的听觉，这些声音在自然界中也可以找到，通过音色、音调、起伏、节奏、旋律等表现方法呈现人们的情感、情绪、意义等，有乐曲、歌曲、戏曲、歌剧等形式。

　　雕塑、绘画是造型艺术、静态艺术与空间艺术，诉诸人们的视觉。雕塑以雕、刻、塑的方法进行创作，有石雕、木雕、根雕、面塑、泥塑等造型。绘画用一定的颜色在纸、帛、绢、棉布、麻布、墙面等平面物质上，用各种线条进行造型；通过线条的对称均衡、单纯齐一、多样统一、调和对比、比例、节奏韵律等来表现，有水墨画、水粉画、油画、壁画、版画、素描等形式。雕塑与绘画给人们的视觉呈现了情感、情绪、意义等。

　　舞蹈是视听艺术，结合了听觉艺术与视觉艺术的方式与方法，在空间上展现人类的情感、情绪、意义等。

　　艺术面对人们的情感、情绪、意义开展艺术活动，有效地调节了人类的生活，艺术对人们生活的意义越来越重要，针对艺术治疗、艺术教育的活动也得到了开展，如何更有效地开展艺术活动这是始终要进行探索的问题。

　　从古到今，艺术给我们带来了许多的惊喜。在生活的各个方面，人们同样发展着、享受着艺术带给我们的成果，这些独特的、感性的体验是设计时需要面对的。艺术的思维方

式与行为方式，将人们精神的诉求，通过整体与细节等形式的不断变化，从而实践着多样性、唯一性的创新与创意，进行着艺术的解构与建构。在这个过程中，我们避免着随意、随心所欲的主观想象力。

人们在艺术中创造了大量的形式美，形式美法则是艺术创作中的方法，人们不断地创造各类形式的美感。在此想提出的是：不要错把艺术创造的方法当成了艺术本身的原则，解构主义的理论与实践也说明了这一点。

第四节 技术

一、技术的概念

"技术"（technology）一词源于希腊文，意为技能、技艺、能力。技术的原意是木匠，木匠能按照人们的需求与意图把木料加工、组合，制成物品。所以亚里士多德称技术是制造的智慧。《自然辩证法大百科全书》关于技术的解释："人类为了满足社会需要而依靠自然规律和自然界的物质、能量和信息，来创造、控制、应用和改造人工自然系统的手段和方法。"由此，技术的主要因素有技能、知识、工具、方法和活动。

泰勒指出："人借助于技术来保护和维持自己的生存，并支配他所生活的世界。"

人类在设计、制造人造物的过程中，发现自身的条件有很多的局限性，首先是体力不足；其次，人体容易疲劳，有疼痛感，容易受到伤害；最后，人体的活动是由神经器官控制的，但这种控制是模糊的，具有明显的不确定性、不规范性，由于不精确、不标准、多次重复难度高等问题，人类发明、创造了许许多多的技术与工具来解决人自身的问题。人类总在不断地为自身的生存寻找空间，认识世界、探索世界是永恒的课题，如何正确地对待我们这个世界，是当今不可回避的问题，创新与和谐的辩证关系是我们永远的探索。从社会的发展趋势来看，信息量已不是几位数能说明的问题，技术的发明与创造始终会伴随着我们。

以砸核桃为例（图8-7），核桃的营养性为人们所消费，核桃树的种植与核桃产品的开发则涉及科学与艺术的方式与方法，核桃的把玩与雕刻被收藏界重视，为了吃核桃，人们从用石头砸，到现在有专用的核桃夹子，这一过程就有人们认识的过程、分析的过程、享受的过程，是科学的实现，或是艺术的实现，或是技术的实现。

图8-7 核桃的关联

技术是人类行为方式、创造方式、生存方式，是各种劳动手段的总和，技术也是设计实现的方式与方法。人类对技术的探索一直在不懈的努力中，18世纪时产生了以蒸汽机的应用为标志的第一次技术革命，19世纪时产生了以发电机、电动机为标志的第二次技术革命，20世纪时产生了以计算机为标志的信息技术革命，技术不能世代积累，但智力则是可以的。因此，每次技术革命都带来了更快速、更方便、更有效的解决问题方式，技术决定论强调技术的技巧性、手段性、目的性。

技术是实现目标与目的的手段与方法，其实现目标与目的的有效性成为判断技术优劣的标准。由此，被发明出来的技术初期会有些幼稚，技术需要不断地增进，所以我们有精益求精之说，还有技术的不断创新之说。精益求精，这就是人们所说的工匠精神；不断创新，这就是人们所说的优胜劣汰。无论哪种路径，技术都是我们解决问题需要的路径：技术的继承与创新。它通过工具，通过一定的方式与方法呈现出来，供我们学习。它的功利性也易导致简单、粗暴。

二、TRIZ（发明问题的解决理论）

TRIZ的英语说法是Theory of the Solution of Inventive Problems，意译为"发明问题的解决理论"，也翻译为"发明家式的解决任何理论"。这是俄国人阿奇舒勒（Altshuller）于1946年提出来的。作为专利局工作的人员，他研究了成千上万个专利，发现了其中的内在规律，从而创建了针对发明创造问题的一套理论。不同于头脑风暴与大脑激荡类的创新方式，此理论通过澄清和强调系统中存在的矛盾，揭示出其创造发明的内在规律和原理，以解决矛盾为目标，从而获得最终解决问题的方案。

人类为了解决自身局限的问题，为了不断地提高生活品质，发明了许许多多的技术，这些技术是为了解决问题而存在的，是为了提高生活品质而产生的，也是在探索设计实现的技术问题。这样一些技术对人类、对社会来说这似乎是一种贡献，保护这种贡献的方式就是专利，谁最先发明的，其发明是否有优先权或者是否能得到相应权力的保护，于是出现了专利及专利权。TRIZ就是基于专利技术发展演化规律而提出的针对设计与开发的理论。

专利从字面上是指专有的权利和利益，该词来源于拉丁语（Litterae patentes），意为公开的信件或公共文献，是由政府机关或者若干代表国家的区域性组织根据申请而颁发的一种文件，这种文件记载了发明创造的内容，并且在一定时期内产生这样一种法律状态，即获得专利的发明创造在一般情况下他人只有经专利权的许可才能予以实施。在我国设有国家知识产权局，是国务院直属机构，统一受理和审查专利的申请，各地有代理机构负责向国家知识产权局代理申请。专利分为发明专利、实用新型专利和外观设计专利三种类型（图8-8）。

TRIZ理论以专利系统为依据，专利文献作为技术信息最有效的载体，囊括了全球90%以上的最新技术情报，或者说已有的专利体系提供了大量的技术知识库，因此，从专利技术知识出发，关注知识库中技术发生发展的过程，寻找其中的冲突与规律，其重要观点是技术系统进化理论，该理论主要有八大进化法则。

(a) 发明专利证书

(b) 实用新型专利证书

(c) 外观设计专利证书

图8-8 专利证书

（1）技术系统的S曲线进化法则；

（2）最高理想度法则；

（3）子系统不均衡进化法则；

（4）动态性和可控性进化法则；

（5）增加集成度再进行简化法则；

（6）子系统协调进化法则；

（7）向微观级和增加场应用法则；

（8）减少人工介入进化法则。

希望借鉴这样的理论与思路找到设计项目在专利技术系统中的技术进程，找出设计项目的技术水平与技术空间。这种理论与方法是对已有的发明创新成果进行分析与总结，通过分析与总结而得到具有普遍意义的经验，这些经验对设计人员的发明创造具有重要参考价值，当找到确定的发明原理后，就可以根据这些发明原理来考虑具体的解决方案。如果你的项目在专利库中还没有呢，这也算是一个机会吧。运用此理论，可加快人们创造发明的进程而且能得到高质量的创新产品。

本章的实验是应用历时法探索设计实现技术的前世、今生与未来，不是针对技术发明创造的，更多的面对技术发展过程中对技术有效认知的。图8-9、图8-10分别展示了服装缝制、家具制作的技术与工具，显示出了其发展历程，后期发明创造出来的技术基本上是可以实现历史上以往各类设计形态的。

图8-9 服装缝制技术与工具的发展历程

图8-10　家具技术的发展历程

三、QFD

QFD（Quality Function Developing，质量功能展开）是将顾客要求转换为设计要求，将设计要求转换为部件的要求，将部件要求转换为技术要求、生产要求等的方式与方法。

在确定设计概念或词语之后，在具体的设计中，将其转换为要设计之物与事的属性，通过层次分析法，将表达设计之物属性的词语一层一层地进行解析，从而获得具体尺度。

QFD（图8-11、图8-12）用"质量屋"（Quality House）的形式，即类同于一个房屋的结构，量化分析顾客需求与产品实践中措施的关系度，经数据分析处理后找出满足顾客需求贡献最大的措施，即关键措施，从而指导设计人员抓住主要矛盾，开展稳定性优化设计，开发出满足顾客需要的产品。这也是2000版以后ISO9000系列国际标准的变化，以顾客需要为目标，在产品设计、生产、售后等各环节通过各种技术和管理的方法满足顾客需求。

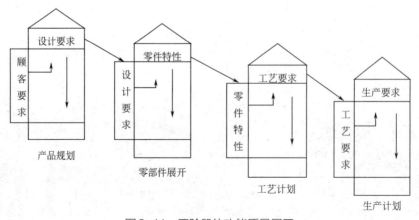

图8-11　四阶段的功能质量展开

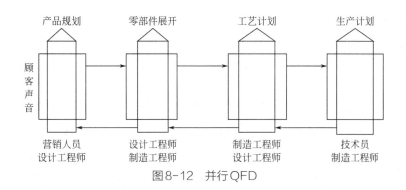

产品规划　　　　零部件展开　　　　工艺计划　　　　生产计划

顾客声音

营销人员　　　　设计工程师　　　　制造工程师　　　　技术员
设计工程师　　　　制造工程师　　　　设计工程师　　　　制造工程师

图8-12　并行QFD

实验九：设计实现中的技术与工具

1. 实验目的

在实现设计目标的过程中，探索技术的继承与创新。

2. 实验内容

通过分析设计目标，确认本小组设计所要呈现的设计形式，或者消费者最终消费的形式，探索实现设计最终形式中间的环节及有效的实现技术。

3. 实验过程

（1）确认本小组设计所需要呈现的表达形式或消费形式，在相应的括号内打钩。

（2）查询本小组所要经历的技术与工具，如绘图技术及工具、动画技术及工具或实物制作技术及工具等，完成下表。

技术的状况 表达形式	影　像		模　型 （　　）	实　物 （　　）	活　动 （　　）	其　他 （　　）
	图像（　）	影视（　）				
过去的技术 与工具 10年前的 100年前的						
现在的技术 与工具						
将来的技术 与工具 10年后的 100年后的						
技术与工具 解决的问题是 什么						

4. 实验结果分析

（1）技术的继承与创新有怎样的思考？

（2）消费形式、消费内容与技术之间有怎样的关系？

本章小结

　　设计是需要实现的，只有实现了的设计才算初步完成的项目。而设计的实现作为一个行为来说，需要将科学、艺术的精神与知识相结合，落实到技术的实践与应用中，作为技术本身来说是有一定的发生与发展规律的，每个历史阶段产生的技术与当时的生产力水平、文化观念等相适应，人们可以持续地发明创新技术，享受日新月异的变化，享受挑战；人们还可以继承传统的技术，享受那份安宁与静谧。技术本身是没有错的，问题在于使用技术的人，因此，技术的发明与创造往往还与社会公德关联。

思考设计与实现：探索方案、形式、技术

　　在专利系统中，在现实中探索你所设计的人造物所需要的技术。这些技术是否有？是需要学习？还是需要创新？

参考文献

［1］周林东. 科学哲学 [M]. 上海：复旦大学出版社，2004.

［2］林德宏. 科技哲学十五讲 [M]. 北京：北京大学出版社，2004.

［3］[法]丹纳. 艺术哲学 [M]. 傅雷译. 天津：天津社会科学院出版社，2004.

［4］[美] 苏珊·朗格（Susame K.Langer）. 艺术问题 [M]. 滕守尧译. 南京：南京出版社，2006.

第九章

09 Chapter

劳动成果

设计思维
Design Thinking

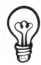

本书既探索人们的需求，将人们的需求转换为我们设计的目标，也探索了实现这一目标的技术。我们将什么称作为设计的劳动成果呢？都有谁来评价设计的劳动成果呢？作品、产品、商品、纪念品、收藏品、礼品等，这些被称作劳动成果的词语哪一些是可以用来描述设计的劳动成果呢？设计总监、投资商、生产商、经销商等，会以怎样的方式评价设计的劳动成果呢？他们之间是怎样的关系？能否转换？怎样转换？一路的探索我们需要进一步明确劳动成果是什么。本章通过学习评价理论，通过"劳动成果的评价与转换"实验，探索设计的劳动成果之间的关系，确立参与评价的人、评价的内容、评价的方式，体验产品生命周期中会遭遇的人与事，为人造物设计提供思维空间，也为设计师的职业生涯进行演练（表9-1、表9-2、图9-1）。

表9-1　学习进程与设计

	概念（Conception）构思（Conceive）			设计（Design）		实现（Implement）		评价（Appraise）		CDIA
课程规则	人模型用户模型产品模型设计和谐	活动情感趣味设计和谐	人造物历时法愿景设计和谐	文化语言语言模态设计和谐	美感共通感风格设计和谐	机器中心论人本主义功能主义设计和谐	科学艺术技术设计和谐	评价作品产品设计和谐	体验场景角色设计和谐	主题词
教学模式	设计模型			提出方案并论证		实践并完善方案		成果展示与评价		学生探索
	探索人们生活中的需求问题			探索实现需求的方案并展开实践						
	形 ⟹ 意			意 ⟹ 形				评价		课堂实验
绪论	设计模型	生活方式	未来生活	文化生产	审美	设计思想	实现技术	劳动成果	市场	
一	二	三	四	五	六	七	八	九	十	章节/课次
一	二		三			四		五		单元

表9-2　学习内容

主题词	评价、作品、产品、设计、和谐
潜台词	内容、形式、内涵、外延、目标、结果
疑问词	是什么、是吗、还能是什么、做什么、谁能

图9-1 劳动成果的流转

第一节 劳动成果

一、劳动成果的概念

英国作家J. K. 罗琳（Joanne Kathleen Rowling）在1997年之前还只是在爱丁堡的一家咖啡馆里艰难写小说的人。她在1991年从伦敦去曼彻斯特的火车上，在窗外看到了一个戴着眼镜的小男巫朝她微笑并挥手，由此萌生了进行魔幻题材写作的想法。经过七年的努力，《哈利·波特与魔法石》诞生了，于是她将书稿交到了版权经纪人的手里，经纪人喜欢上了，他将此书放到了版权交易会上，出版商喜欢上了、电影公司喜欢上了。从此拉开了一个几十亿美元活动的序幕。至今为止，已经出版了七部小说。这些小说被翻译成了70多种语言，两百多个国家和地区累计销量达四亿五千多万册。除此之外，还拍了八部电影，还有游戏、道具、玩具及系列景点、主题公园、相关书箱等。它带给了无数人欢笑与泪水，带给世界一个美丽的梦。早在影片在伦敦市中心的莱斯特广场首映的前一天，来自全球各地的上千铁杆粉丝聚焦在那里，身穿黑色魔法袍，手持"光轮"扫帚，打出"谢谢你给我回忆""再看一眼"等标语，眼巴巴守望着红地毯的铺开，就连不时光顾的阵雨也不能阻挡这些影迷的热情。仅就整个系列电影的票房在全球的收入就达到70多亿美元（图9-2）。

图9-2 《哈利·波特》

《哈利·波特》无疑是J. K. 罗琳的劳动成果，全部的活动让我们看到了作品、产品、商品、用品、人品、收藏品等的发生、发展过程（表9-3）。在这个学习过程中，在项目

的进行中，我们一路辛劳，我们也获得了我们的劳动成果或人造物，这劳动成果怎样定义合适呢？有人曾说：我的劳动成果五百年后肯定火，我们当然也期盼这个目标的实现，问题是你需要承受从现在起到以后五百年的寂寞与痛苦。当然这又会引起另一番话题：经典与浅见，这是需要放在价值上衡量且需要时间来证明的问题。

表9-3　各类劳动成果属性比较

意义	作品	产品	商品	用品	妙品	收藏品	礼品
概念范畴	设计学	管理学	经济学	人类学	美学	艺术品	环境学
价值体现	规划价值	制造价值	交换价值	使用价值	审美价值	精神价值	关系价值
支配逻辑	文化逻辑	工艺逻辑	经济逻辑	功用逻辑	欣赏逻辑	美学逻辑	文化逻辑
发生领域	智力领域	生产领域	市场领域	生活领域	生活领域	考古领域	环境领域
与人关系	设计者	生产者	交换者	使用者	使用者	收藏者	人类全体

也可以提出这样的问题：什么可以作为劳动成果？作品、产品、商品、成品、半成品、礼品、收藏品、精品、极品、纪念品等，是不是可以作为不同阶段劳动成果的代名词呢，无疑这些以"品"为词缀的词语是可以表达人们劳动成果的，是人们对物品的称呼，甚至是不同阶段物品的称呼，当然这个称呼中还涉及了另一方，即这些以"品"为词缀的词语意味着至少有三个以上的人参与才组成一个品字，这些人的参与应该与品味、品尝、品评、品定等相关。那么，是谁在评价呢？沿着产品生命的周期，我们发现它们之间是有关系的，它们之间是可以转换的，那么如何转换？是不是这些"口"来决定的呢？这些"口"是谁？他们以怎样的方式，以什么内容决定呢？是老师？还是设计总监、投资商、生产商、销售商、收藏家们？我们关注这个转换过程及转换过程中涉及的人、物、事，期待能探寻到其中的规律与规则，从而完善设计，创新转换模式。

二、劳动成果的流转

综合前面几章的内容，图9-3展示了为什么要造劳动成果，谁造的，怎样造的问题。之所以从此角度进行，是寄希望通过设计者的反思与评价，继续寻找设计思维的空间。我们的劳动成果要成为人们生活的一部分，至于怎样才是人们生活的一部分，需要我们了解人们的生活；要实现劳动成果需要科学与艺术相结合，由人来实现制造。

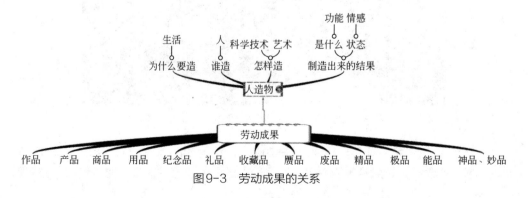

图9-3　劳动成果的关系

　　劳动成果之间是有一定的递进关系或转换关系的，劳动成果的转换可以视为产品生命周期启动与完成的过程，也可以视为在审视产品生命过程中会遭遇哪些"贵人"，是扶持进而修改完善，或是直接否定被淘汰。无论是哪一种情况出现都可以是设计完善或重新开始的机遇。如果在校学习者的学习似乎是进行角色扮演，扮演为设计总监、投资者、生产者、销售者、使用者等角色，为当下设计项目的修改完善，或为五年、十年后自己的成长，何尝不是一次体验呢！图9-4显示了一些决定劳动成果的因素，随着技术的发展，在不同的环节这些因素也是变化的。

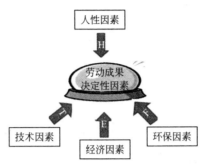

图9-4　影响劳动成果的决定因素

　　劳动成果之间的关系是从设计一开始就需要策划的，图9-5为日本服装品牌企划学者营原正博先生对服装商品企划流程的概括。图9-6为哥海德在其《北欧设计学院工业设计基础教程》中提出的设计流程。这些都与CDIO提出的模式大同小异。CDIO代表构思（Conceive）、设计（Design）、实现（Implement）和运作（Operate），它以整个产品生命周期为对象——从产品研发到产品运行，实现设计思维与设计行为。

图9-5　日本服装商品企划流程

图9-6　北欧创意设计流程

　　设计是责任，设计是策略，设计是自身有实用意义的艺术，设计是促进销售的因素之一，设计是购买之争，设计是保证质量，设计产生创新，设计提供广告效果，设计塑造企业形象，设计能降低成本等，这些都是设计所想做的、所能做的、所希望做的。

　　设计师的主要工作是创造性地将技术嵌入文化中去。哥海德在《北欧设计学院工业设计基础教程》中说：仅仅把设计喻为一次艺术的自我旅行或一个销售工具是不够的，设计的任务就是要对人类变化着的需求作出敏感的、智慧的、富于想象力的回应，使其进入文化的、经济的、生态平衡的境界。实现这一任务，设计就是以能达到提高人类生活质量为目标。

第二节　评价

一、评价的概念

　　评价就其本身来说是一个评判、估值的过程，Bloom（布鲁姆）将评价作为人类思考和认知过程的等级结构模型中最基本的因素。根据他的模型，在人类认知处理过程的模型中，评价和思考是最为复杂的两项认知活动。他认为："评价就是对一定的想法、方法和材料等做出价值判断的过程。它是一个运用标准对事物的准确性、实效性、经济性以及满意度等方面进行评估的过程。"综合多方面的因素，评价就是通过评价者对评

价对象的各个方面，根据评价标准进行量化和非量化的测量过程，最终得出一个可靠且符合逻辑的结论。

劳动成果在不同的阶段有不同的称谓，本章第一节所讨论的内容基本是劳动成果有什么？可以有什么？借助于这些称谓我们认识到劳动成果转换有一定的途径与方式方法，沿着其转换的途径、方式方法，我们面临着一个问题：这些转换是由谁决定的？如何决定的？本章实验将根据项目中人造物特征，探索转换过程、转换途径、转换方式、转换方法。由此，我们将分享与探索各类不同的转换途径、方式、方法。这里可能有部门经理、企业老总、投资商、经销商等，他们将从各自的角度评价你设计的人造物是否符合他所负责的环节（图9-3），他们会怎样评价呢？

以App Store为例，这是由苹果公司为iPhone和IPad、IPod Touch、Mac创建的服务，其中包含游戏、日历、图库以及许多实用的软件。2008年3月6日，苹果对外发布了针对iPhone的应用开发包（SDK），供免费下载，以便第三方应用开发人员开发针对iPhone及Touch的应用软件。不到1周时间，3月12日，苹果宣布已获得超过十万次的下载，3个月后，这一数字上升至25万次。一直以来苹果公司推出的产品在技术上都保持一定的封闭性，然而此次的公开开发包的行为为第三方软件的提供者提供了方便而又高效的一个软件销售平台，使第三方软件提供者参与其中的积极性空前高涨，同时出现的各类产品适应了消费者对个性化软件的需求。此模式让我们再次思考：谁是设计者？谁是消费者？谁是评价者？谁是决策者？谁是旁观者？在现代设计环节中这些角色似乎越来越模糊了。

类似的评价方式、方法也不少。对于我们所达成的成果都有谁来参与评价，评价的方式与方法是怎样的等；这些是会改变的，甚至是消费者直接参与的方式与方法还会越来越多。所以我们要关注我们劳动成果评价的方式与方法，本章的实验让我们探索劳动成果转换过程中可能参与评价的人、评价的内容、评价的方式。以动态的方式体验劳动成果的流转过程，流转机会，从而为人造物的设计提供设计思维的空间。

二、劳动成果相关的法规及社会评价

通过实验，我们讨论参与评价的人基本是围绕人造物的设计、生产、销售等各个环节上参与的人而进行的。为了保证社会公共秩序，扶植优秀，保护弱势群体，避免信息的不对称等，政府及相关机构也参与了评价，这是以法律法规、标准、条例等方式进行的，他们直接界定了评价的方式与方法，如著作权法、专利法、商标法、消费者权益保护法、产品质量法、标准法、认证认可条例等，自觉、强制、奖励和惩罚是社会评价系统作用的主要方式和手段。

以纺织服装为例，为保障人类的生命安全，人们对生态纺织进行了定义，狭义是指纺织品本身的情况，广义是指产品的生产、穿着、淘汰全程对环境、对人类无害。为了做到这些，在社会范围内开展了有关生态认证的工作。图9-7、图9-8是获得了国家相关认可机构认证并授予的证书、标识。中国质量认证中心（CQC）是经国家主管部门批准设立的专业认证机构，开展生态纺织品标志认证（图9-9），另外，中国纤维检验局也颁发"生态纤维制品标志"（图9-10）。

图9-7　Oeko-Tex Standard 100标志　　　　图9-8　欧盟生态标签

图9-9　CQC生态纺织品标识　　　图9-10　中国纤维检验局生态纤维制品标志

　　这类评价视领域、国别、地区、时间等不同而有所不同，视内容不同其执行机构也不同。认证是指由认证机构证明产品、服务、管理体系符合相关技术规范、相关技术规范的强制性要求或者标准的合格评定活动。认证按强制程度分为自愿性认证和强制性认证两种，按认证对象分为体系认证和产品认证。体系认证：以ISO 9001标准为依据开展的质量管理体系认证；以ISO 14001标准为依据开展的环境管理体系认证；以GB/T28001标准为依据开展的职业健康安全管理体系认证等。CCC认证是强制性产品认证（图9-11），是政府为保护广大消费者的人身健康和安全，保护环境、保护国家安全，依照法律法规实施的一种产品评价制度，它要求产品必须符合国家标准和相关技术规范。强制性产品认证，通过制定强制性产品认证的产品目录和强制性产品认证实施规则，对列入《目录》中的产品实施强制性的检测和工厂检查。凡列入强制性产品认证目录内的产品，没有获得指定认证机构颁发的认证证书，没有按规定加施认证标志，一律不得出厂、销售、进口或者在其他经营活动中使用。认证标志是指证明产品、服务、管理体系通过认证的专有符号、图案或者符号、图案以及文字的组合。认证标志包括产品认证标志、服务认证标志和管理体系认证标志。

　　截至目前，实施强制性认证的产品目录内产品种类已发展到23大类172种。第一批实施强制性认证的产品目录涉及电子电器、电信、汽车与摩托车、安全玻璃、

图9-11　强制性产品认证标志

消防、安防、农机、乳胶制品、轮胎9个行业。2004年，中华人民共和国国家质量监督检验检疫总局和中国国家认证认可监督管理委员会联合发布公告，对溶剂型木器涂料、瓷质砖、混凝土防冻剂等装饰装修产品以及入侵探测器、防盗报警控制器、汽车防盗报警系统和防盗保险柜（箱）等安全技术防范产品实施强制性产品认证。2005年，中华人民共和国国家质量监督检验检疫总局和中国国家认证认可监督管理委员会联合发布公告，对机动车灯具产品、机动车回复反射器、汽车行驶记录仪、车身反光标志、汽车制动软管、机动车后视镜、机动车喇叭、汽车油箱、门锁及门铰链、内饰材料、座椅及头枕11类机动车零部件产品实施强制认证。此外，童车、电玩具、塑胶玩具、金属玩具、弹射玩具、娃娃玩具6类玩具产品及部分医疗器械和农机产品也被列入了强制性产品认证的目录；2008年3月，又一次下发公告对8类包括防火墙、安全路由器、反垃圾邮件产品在内的13种信息安全产品实施强制性认证。

由于不同国家与地区管理的差异，截至2010年，认证认可开展了国际合作的工作，有双边合作、多边合作等。

双边合作：截至2010年年底，我国与25个国家的36个政府部门和机构签署了双边协议类文件77份，其中合作协议和备忘录42份。与欧、美、日、俄等43个国家和地区的政府和认证认可机构建立了长效磋商机制或者双边合作关系。

多边合作：截至2010年年底，国家认监委及有关认证机构、认可机构参加或跟踪的认证认可国际、区域组织已达19个，加入检测、认证多边互认体系8个，全面签署多边认可互认协议四个。

标准为经济运行中大家要执行的公共文件，分为国家标准、行业标准、地方标准、企业标准。国家标准为在全国范围内统一的技术要求，对没有国家标准而又需要在全国某个行业范围内统一的技术要求，为行业标准。在公布国家标准之后，该项行业标准即行废止。对没有国家标准和行业标准而又需要在省、自治区、直辖市范围内统一的工业产品的安全、卫生要求所制定的标准为地方标准。在公布国家标准或者行业标准之后，该项地方标准即行废止。产品没有国家标准和行业标准的，应当制定企业标准，作为组织生产的依据。企业的产品标准须报当地政府标准化行政主管部门和有关行政主管部门备案并推荐公开。已有国家标准或者行业标准的，国家鼓励企业制定严于国家标准或者行业标准的企业标准，在企业内部适用。法律对标准的制定另有规定的，依照法律的规定执行。具体内容可参见《中华人民共和国标准化法》（2017）。

第三节 作品

作品是人类的劳动成果，从表9-3中我们得知这是一类智力劳动的成果，对于这一类劳动成果伴随着经济、科学技术等的发展，有个词语也逐渐进入大家的视野：知识产权。

知识产权是关于人类在社会实践中创造的智力劳动成果的专有权利，通常是国家赋予创造者对其智力成果在一定时期内享有的专有权或独占权。依据智力劳动成果不同的形态、内容其产权方式、保护方式不同。有专利权、著作权、商标权等。在相关的法规文件

中对什么是智力劳动成果及保护方式分别进行了明晰。

具体内容可参见《中华人民共和国著作权法实施条例》（2013）摘要，《中华人民共和国著作权法》（2010）摘要、《中华人民共和国专利法》（2008）摘要、《中华人民共和国商标法实施条例》（2014）摘要。

作品的评价有以下因素：作品是智力劳动成果，具有独创性或称原创性，是指由作者独立构思而成的，作品的表现不与他人已发表的作品相同，即不是抄袭、剽窃或者篡改他人作品。作品的独创性是指作品的表现形式，而不是作品所反映的思想、观点或者信息等。其作品的知识产权受著作权、专利权、商标权等保护。此一系列法规文件让我们看到在创新、智力劳动、知识产权等方面的责、权、利。

第四节　产品

产品的定义分为狭义与广义。人们时常将产品一词代表其他劳动成果的称谓，这就是所说的广义。狭义的产品概念往往限于生产的结果，即是"一组将输入转化为输出的相互关联或相互作用的活动"的结果，即"过程"的结果。在生产环节，生产工艺是各企业内部按照工业化、标准化、信息化的程度、管理水平、技术水平等组织生产的方式与方法，产品在一定的工艺条件下得以完成，体现了工艺成果。本书涉及结果，从这一点出发，只要是生产、销售环节所涉及的都被归入产品，都要遵守《中华人民共和国产品质量法》。

具体内容可参见《中华人民共和国产品质量法》（2000年修正）。

实验十：劳动成果的评价与转换

1. 实验目的

分析与了解自己的劳动成果是由谁评价的，是怎样被评价的。

2. 实验内容

了解参与劳动成果评价的人、评价的内容、评价的方式。

3. 实验过程

（1）以小组为单位展开实验，各组以本小组的项目为例，为达成本小组最终目标：作品、产品、商品、收藏品等，或经济效益、社会效益等，分析会参与评价与决定项目发展的人，探讨他们参与评价的内容与评价的方式，完成表中内容。

（2）分享各小组的探索。

序号	劳动成果	参与评价的人	评价的内容	评价的方式
1	作品			
2	产品			
3	商品			

4. 实验结果分析

（1）讨论各类评价对本组设计的影响。

（2）本组的劳动成果在各类评价中是如何转换或改进的。

**本章
小结**

我们将劳动成果称为作品、产品、商品、废品、收藏品、纪念品等；设计的项目最终是什么称谓，在达到那个环节之前都有谁参与评价并决定其转换的，其评价的内容与评价的方式是怎样的？除此之外，国家与地方的法规是必须遵守的。因此，达成劳动成果的最终结果，我们需要面对各种评价：评价的内容，评价的方式，以顺地地实现劳动成果。

思考：设计劳动成果的评价

你的劳动成果最终走向市场之前有谁会参与评价？以什么方式评价？如何评价？请逐一列出。

参考文献

［1］[瑞士] 哥海德·休弗雷. 北欧设计学院——工业设计基础教程[M]. 李亦文译. 桂林：广西美术出版社，2006.

［2］http://www.cnca.gov.cn/cnca/default.shtml，中国国家认证认可监督管理委员会.

第十章

Chapter

10

市场与设计

设计思维
Design Thinking

这是一个越来越开放、越来越需要合作的时代。与农耕文明中行为方式不同，我们的劳动成果并不全部为自己消费，所有的劳动成果需要通过一个被称为市场的地方与别人的劳动成果进行交换。这个环节是如何发生与发展的？人们交换的是什么？经济学有许多学者在研究，作为一个设计人员更关心的是交易如何能发生，怎样发生，如何才能产生交换。由此，可以看到他（或她）参与交换的事件成为知识，达成交换的内容与方式成为人造物设计的依据，市场设计的依据。

从古到今，由于参与交易的人、参与交换的物不同，进行交换的方式不同等，发生了许许多多的故事，开展了许许多多的游戏。是故事？是游戏？本章学习市场理论，关注交易如何发生，借助于故事、游戏技术，通过"体验发生的分析"实验，体验市场交换的开始、过程、结束及收获，为设计提供思维空间（表10-1、表10-2、图10-1）。

表10-1 学习进程与设计

概念（Conception）构思（Conceive）			设计（Design）		实现（Implement）		评价（Appraise）		CDIA	
课程规则	人模型用户模型产品模型设计和谐	活动情感趣味设计和谐	人造物历时法愿景设计和谐	文化语言语言模态设计和谐	美感共通感风格设计和谐	机器中心论人本主义功能主义设计和谐	科学艺术技术设计和谐	评价作品产品设计和谐	体验场景角色设计和谐	主题词
教学模式	设计模型			提出方案并论证		实践并完善方案		成果展示与评价		学生探索
	探索人们生活中的需求问题			探索实现需求的方案并展开实践						
	形 ⟹ 意			意 ⟹ 形				评价		课堂实验
绪论	设计模型	生活方式	未来生活	文化生产	审美	设计思想	实现技术	劳动成果	市场	
一	二	三	四	五	六	七	八	九	十	章节/课次
一	二		三		四		五			单元

表10-2 学习内容

主题词	体验、场景、角色、设计、和谐
潜台词	内容、形式、内涵、外延、目标、结果
疑问词	是什么、是吗、还能是什么、做什么、谁能

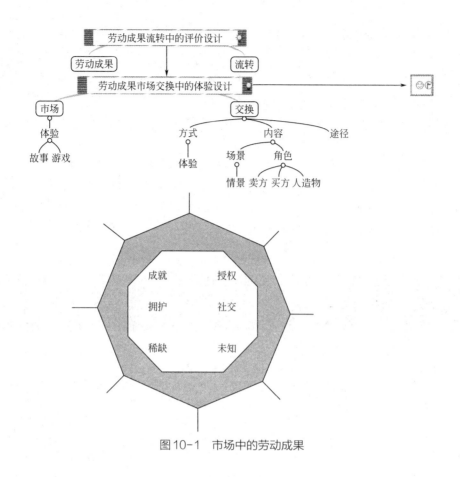

图 10-1　市场中的劳动成果

第一节　市场

一、市场的发生与发展

什么是市场？市场在哪里？提起市场，常常会想到自由市场、早市、店铺、专卖店、连锁店、百货大楼、淘宝、京东、电子商务、柜台、交易、钱币、货品、卖方、买方等词语。这些都是与市场相关的场所、人造物、人。市场是发生在一个场所、一个地方，与人、与人造物开展相关的事或活动。

市场中发生了什么呢？让我们再次应用实验三中的方法追寻一下几千年来市场中什么变了？什么没变？变得越来越怎样了？引起变化的因素是什么？

在很久很久以前，家里种植的作物或打猎回的动物吃不完，而家里又没有好的储藏方式，罐子、缸等能存放作物、动物多长时间呢？显然这个时间是有限的，于是需要与拥有其他物品的人进行交换。这个交换从路边的一个个摊位，逐步发展到商场的柜台、专卖店、网络等。几千年来，市场中什么在变？什么没有变？我们看到：几千年来，市场就是发生交换的地方，其交换的本质没有变，不断变化的是交换的场所、参与交换的人、被交换的人造物、交换计量的方式方法等，引起交换发生变化的因素就是人们情感、趣味、生

活的意义等。正是由于市场交换的本质没变，而引起交换变化的因素是人类的情感、趣味、生活的意义等，于是就产生了交换方式与交换内容的不断变化，这个结论与第三章生活方式的结论是一致的，变化的方式与内容在这里就是交换的场所、参与交换的人、被交换的物、交换计量的方式方法等。因此，市场中的交换就是满足人类的情感、趣味与生活的意义，于是就会发生无数个交换的故事，产生无数个交换的游戏，以满足人类情感与生活意义的诉求。

以货币为例，从古到今发生了巨大的变化，从以货易货开始到贝币、刀币、铜钱、金子、银元、纸币、信用卡、指纹、支付宝、微信等计量中介不断地得到了发展，货币作为交换时的一种计量方式，从有形到无形，越来越轻松、方便、快捷（图10-2）。

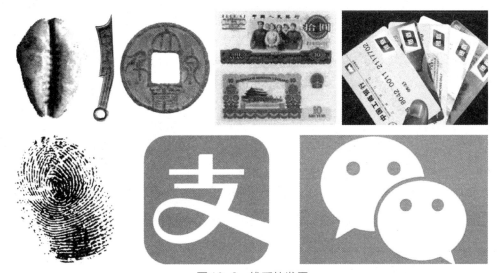

图10-2 钱币的发展

不仅仅是货币发生着深刻的变化，随着时间的推移，人们交易的方式与内容也越来越清晰地被我们所认知，图10-3演示了参与交易双方关系的变化，这是对过去市场中行为关系的总结与概括，也是对未来的期望。随着时间的推移，人们的行为越来越理性，从纯交换型，发展为交易导向型、关系导向型，至资本导向型，从原始市场、卖方市场、买方市场逐步走向利益共享体。

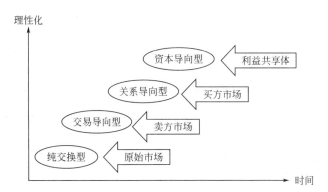

图10-3 交易双方关系的演化

图10-4展示了不同经济形态下的生产模式及其演变的5个阶段。在原始的农业生产中其经济依靠劳力与体力，依赖自然资源而获得。在工业生产中其经济依靠机械力提高的制造效率而获得。然而随着经济发展，人们生活水平的提高，各类理论也被人们总结与提炼出来。在此，我们反思一下：在农业生产与经济、工业生产与经济中有没有知识生产与经济？有没有文化生产与经济？有没有审美与趣味？有没有创新？在农业生产与经济、工业生产经济中，这些都存在，只是当时的人们没有这些理论，也没有从这些角度去认知生产与经济，更没有在此认知下的效率与效益了。因此，本书认为知识生产与经济、文化生产与经济、内容生产与经济、创意生产与经济既有理论的先进性，也有这些理论所带来的效率与效益，它们是可以用于当下农业生产与经济、工业生产与经济之中的。

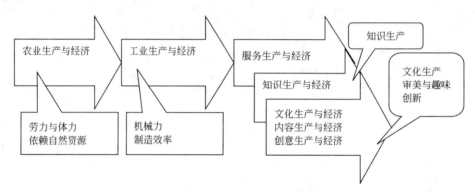

图10-4　不同经济形态下生产的思维方式与行为方式

二、体验经济下的市场

前面应用第四章中的实验三分析了引起市场变化的因素是人类的情感、是趣味、是人们生活的意义，人类的情感、趣味与生活的意义是如何被满足。第三章提出是一个个的活动，在这一个个的生活活动中人们进行了情感、趣味与生活意义的体验。也有第六章中审美的体验，通过体验将情感、趣味、生活意义这类的隐性知识转换为了激动、悲伤等显性知识，这既是创造也是释怀，也是体验经济一词的根源。

B.约瑟夫·派恩二世（B. Joseph Pine Ⅱ）、詹姆斯·H.吉尔摩（James H. Gilmore）在他们的著作《体验经济》中分析了不同经济情况下产品、商品、服务、体验等经济提供物或称为设计之物的情况（表10-3），使我们看到在不同的经济环境下人们做什么，或者说人们可以做什么，而体验针对的就是人们的感受，人们内心感受而开展的经济活动。

人类的发展、文明的发展，理论领域的成果使我们视域扩展，形成了新竞争观（表10-4），让我们看到各类经济环境下，各类行为是如何发生发展、如何转换的。作为体验的产生是要让人留下深刻印象，深刻感受的，第三章生活方式的实验中，大家对记忆深刻的事件进行了回忆，为什么很久很久以前发生的事情能被你记住呢？因为这是你经历过的，才可能有深刻印象与深刻的感受存留了下来。

表10-3　各种经济形态的特征

经济提供物	产品	商品	服务	体验
经济	农业	工业	服务	体验
经济功能	提取	制造	提交	展示
提供物的本质	可互换的	有形的	无形的	难忘的
关键属性	自然的	标准化的	定制的	个性化的
供给方法	大批储存	生产后库存	根据需求提交	一段时间后揭示
出售者	交易者	制造者	提供者	展示者
购买方	市场	顾客	客户	客人
需求要素	特点	特色	利益	感受

表10-4　新的竞争性景观

	产品 —→	商品 —→	服务 —→	体验
提供者	材料是提供者	产品是提供者	运行是提供者	事件是提供者
创新	新材料被发现	新发明被开发	新产品被策划	新剧本被描绘
执行	提取是交易者的核心活动	制造是制造商的核心活动	提交是提供者的核心活动	展示是展示者的核心活动
修正	一个贫穷的地方	一个问题引发对失误的修补	一个反映引发一个回应	遗忘引发对记忆的保留
应用	连接市场的贸易	连接用户的交易	连接客户的互动	连接客人的遭遇

　　从设计的角度看到这些理论表达的是：消费者、顾客、客户等在经济活动中的位置越来越重要。伴随着体验经济，顾客价值呈现出了新的特点，顾客的印象、顾客的感受呈现了出来。体验，这一词语跃然纸上，与产品、商品、服务有着同样的分量，成为顾客价值的一个重要驱动因素。哥伦比亚大学商学院教授伯恩德·H·施密特在他的《体验式营销》中指出"那是一种为体验所驱动的营销模式，很快将取代传统的营销和经营方法"（Bernd H. Schmitt,2001）。从营销关系的角度来看，体验营销与商品营销、服务营销相比，在"相互满足的交换关系"上发生了根本性的变化。顾客完成了从完全被动，到与企业互动，最后变成完全主动的一系列角色转换，形成了真正的"顾客价值导向"的市场运

营模式（图10-5）。

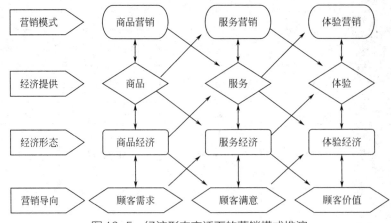

图10-5　经济形态变迁下的营销模式推演

三、顾客知识与顾客资产

在满足人们情感、趣味与生活意义的情况下，经济运行中顾客或消费者成为重要的要素，也就是说顾客或消费者成为经济运行的资产，有关顾客或消费者的知识，作为企业的资产被引起了重视。这是基于人们生活水平的提高，基于科学技术的发展，使得人们认知世界的方式、方法、水平、角度等发生了巨大的变化，消费者或者说顾客在自我认知、自我价值实现方面越来越强烈，顾客或消费者个性化、自我、自尊等意识导致了生产方式、经济运行模式的变化，也导致了市场交换中双方关系的变化。这虽然是理论成果，但趋势越来越明显，顾客知识、顾客知识的管理、顾客资产及顾客资产的管理等需要得到市场各方的重视。

顾客资产管理的理论起源于几个相互重叠的理论，这些理论包括：直复营销（数据库营销），服务质量（包括顾客感知服务质量、顾客满意、顾客价值和顾客忠诚），关系营销与顾客关系管理，品牌资产等。顾客资产管理整合了这些理论的研究成果。

图10-6中谁是你的顾客呢？谁可以成为你的顾客呢？谁可以成为你持续的顾客呢？这些都来自于顾客的知识。这类知识描述的是顾客对于企业或企业竞争对手的产品和服务使用情况的反馈信息，包括与产品/服务相关的顾客评价、反馈、抱怨、期望，与产品/服务相关的想法、感受、期望以及顾客的生活方式、生活习惯、性格特点、心智模式、情感、趣味、信仰、价值体系、团队默契、组织文化和风俗等。只是每个企业、每个设计师要确定你将要服务于哪一类。找出这一类来，进行顾客知识的管理（CKM）。

郭庆等（2004年）对于顾客知识的概念是：顾客需要的知识、关于顾客的知识和顾客拥有的知识。叶乃沂认为关于顾客的知识主要涉及以下几个方面。

① 顾客界定。在顾客知识体系中，首先面临的问题就是谁是企业的顾客，对顾客进行界定是顾客知识的基础。

② 与顾客的沟通渠道，是获取其他顾客知识的前提，只有知道并有效利用好顾客沟通渠道，企业才能动态地与顾客沟通，以达到全面掌握顾客知识的目的。

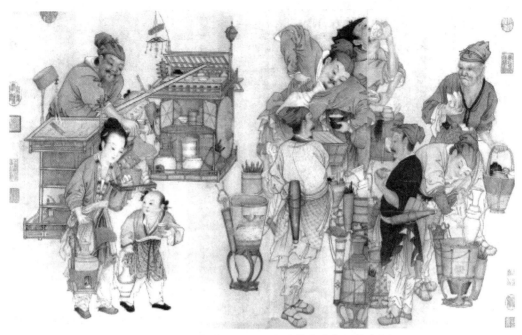

图10-6　参与市场交换的人，他们交换了什么？

③ 顾客需求。顾客需求是关于顾客知识的重要部分，掌握顾客需求是为了影响顾客行为。

④ 顾客购买行为。大多数购买行为是一种反复的产品选择和购买决策过程。

⑤ 顾客为企业创造的价值。关于顾客知识的核心部分是辨别顾客在什么时候、以何种方式为企业创造了多大的价值。吉贝特（Gibbert）等人进一步深入探讨顾客知识管理的概念，将顾客知识管理分为5种类型，即顾客参与生产、基于团队的共同学习、协作创新、创造团体、共享智力资产。

大卫·贝尔（David Bell）指出顾客资产管理所面临的7个挑战。

① 收集行业范围内所有顾客的个人资料；

② 关注营销策略对资产负债表的影响，而不仅仅是对收益表的作用；

③ 建立估计未来收益的合适的模型；

④ 顾客终身价值最大化而不仅是衡量顾客终身价值；

⑤ 安排进行顾客管理活动的组织或部门；

⑥ 尊重顾客的个人隐私；

⑦ 将顾客关系管理（CRM）由一个提升效率的工具转变为提升服务质量的工具（图10-7）。

创造顾客价值，将顾客知识转换为顾客价值，设计时需要关注以下几个方面：

➤顾客满意值＝顾客期望值－顾客体验值

➤顾客损失值＝顾客真正期望所得－顾客不得不接受的所得

➤客户的惊喜＝客户感觉到的－客户期望得到的

➤客户悬念＝客户还不知道的－客户对过去的回忆

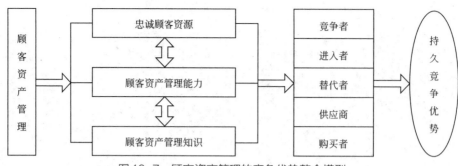

图 10-7　顾客资产管理的竞争优势整合模型

第二节　体验

一、体验的概念

从心理学的角度来看，体验事实上是当一个人达到情绪、体力、智力甚至是精神的某一特定水平时，他意识中产生的感觉，它是主体对客体刺激下而产生的内在反应，即消费者对被设计环境刺激而产生的内在反应，这个内在反应值得回味、值得纪念。从经济学的角度看，体验是一种新的经济提供物，是继产品、商品、服务之后的第四种经济提供物，它从服务中分离出来，就像服务曾经从商品中分离出来那样。它与其他三种经济提供物的本质区别是：它与消费者之间产生了情感与心灵上的互动。这是一种人们愿意在闲暇时间，为他们的生活而支出不菲的金额，以填补精神的饥渴和追求心灵的文化而产生的需求，是以满足人们的情感需要、自我实现需要为主要目标的经济形态。

胡塞尔从现象学的角度是这样阐述体验的：只要感知、想象表象和图像表象、概念思维的行动、猜测和怀疑、快乐和痛苦、希望和恐惧、期望和意愿等等在我们的意识中发生，它们就是体验。

由此，我们看到：体验是一种生命历程中、活动过程中，内心的形成物。以身体之，以心验之。体验往往是以经验为基础，但又不停留于已有的经验，是对以往经验的一种升华与超越，它是以主体在认识过程中和心理过程中所积累的经验内容为对象的，是对经验带有感情色彩的回味、反思、体味。

因此，从情感、趣味、意义、审美等出发开展设计，也是针对人们购买、使用、消费全程的体验设计。因为体验是针对顾客而言的，也就是说你的顾客与你、与你的品牌、与你的产品等接触之后留下的感受，有什么感受？感受是什么？感受的内容和方式，一方面会产生快乐与痛苦、希望和恐惧、期望和意愿等，也将影响下一次互动的可能性。将消费者体验的需求融入人造物的生命历程之中，这就是所谓文化经济、创意经济、内容经济的方式方法。

1980年，托夫勒（Alvin Toffler）出版了《第三次浪潮》一书，他在书中预言到："服务经济的下一步是走向体验经济，商家将靠提供这种体验服务而取胜。"1998年，美国约瑟夫·派恩和詹姆斯·吉尔摩共同发表了《体验经济》。

二、制造体验

体验经济与传统经济存在着区别，传统经济注重产品的功能强大、外形美观、价格优势等，体验经济中企业不仅提供产品而且要提供舞台，包括舞台呈现的方式与内容，都是要让顾客体验的。也就是说体验要素依附在产品和服务之中，消费者消费过程本身成为产品的一部分，当过程结束后，体验记忆会长久地保存在消费者脑中。消费者心甘情愿地为体验付费，因自己参与了这一过程而感到情感上与心理上的满足。对于消费者而言，体验成为他们的一种普遍的心理需求，且随着人们物质需要的较好满足和生活节奏的不断加快，人们对体验的要求会越来越多、越来越强、越来越富有想象力，甚至将从满足对各种现实生活情境的体验，到开始追求一些虚拟情境的体验（图10-8）。

美国约瑟夫·派恩和詹姆斯·吉尔摩在《体验经济》书中解释道：体验是使每个人以个性化的方式参与其中的事件。"体验经济是一种以商品为道具，以服务为舞台，通过满足人们的各种体验而产生的经济形态，是一种最新的经济发展浪潮，它超越了传统简单的买卖形式，使人们在得到物质享受的同时得到精神享受"。"企业以服务为重心，以商品为素材，为消费者创造出值得回忆的感受；从生活和情境出发，塑造感官体验和思维认同，并以此来抓住消费者的注意力，确定其消费行为，为产品找到新的生存价值与空间。"

图10-8 《中国好声音》

从消费内容的结构看，情感消费的比重越来越高，个性化消费的需求越来越强，从价值目标看，顾客更加注重接受产品时的感受，如游戏"我的世界"，苹果的"App Store"。因此，平台建设、参与性强、互动性好、体验深刻等成为现代设计的重要内容与环节（图10-9、表10-5）。

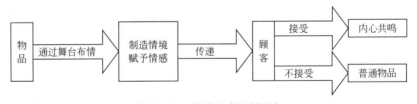

图10-9 体验形成及其流向

表10-5 体验的相关因素

人		产品		功能
使用者层面	→	物理体验	→	实用
观摩者层面	→	精神体验	→	美学
拥有者层面	→	社会体验	→	象征

三、体验与故事、游戏的技术

体验如何设计呢？一些专家学者提出了舞台的概念，即每个设计师要成为编剧。这里引入故事、游戏的概念与技术。在我们从小到大的历程中，我们喜欢听故事、喜欢玩游戏，故事与游戏能达成如下目标：娱乐、经验、体验、审美、教育等。这里我们借鉴故事与游戏的构成方式构建剧本，设计体验的发生。故事与游戏是如何构成的呢？任何一个故事与游戏有以下因素。

（1）开始、过程、结束。怎样算是开始，过程怎样发展，怎样算是结束，这一切显然是针对人的行为、行为效果开展的设计。

（2）场景。这些行为与行为效果是在一定的场景下发生、发展与结束的，因此，场景如何确定又成为重要的环节。

（3）角色。在一定的场景下，都有谁？是主角、配角？还是参与者、旁观者？或是陪伴、陪同、陪衬？人的主动性、主观性又会导致什么结果呢？

（4）主题。要发生什么、可以发生什么、希望发生什么、也就是话题的内容，体验的内容。

（5）情景逻辑、时空逻辑。包括规则、奖惩制度、退出与加入机制等。

按故事、游戏的方式去构建体验、制造体验，提供了体验构造的技术路径，提供了体验构造的方式方法。既然是技术，是方式方法就面临着不断创新，同时追求精益求精的过程。本章的实验就是结合设计之物进行故事或游戏的构造，这是一个不断创新，同时是追求精益求精的过程。

第三节　场景

一、场景的理论

场景是体验设计的重要因子。说到场景，我们想到了什么呢？场景：事发之地、事发之情景、人、物等。如同我们记忆深处的人、物、事一样，当我们追忆某一件记忆深处的一件事、一个概念时，我们会想道：在某一个地方，有×××、×××、×××等，出现了某件事，最后结果如何。这是我们再熟悉不过的场景，好像故事、游戏一样。这是我们的生活，这是我们记忆的方式，也是我们体验的方式，也是我们知识形成的方式。

（一）心理学理论

现代心理学以感觉记忆、映像记忆（视觉记忆）、回声记忆、工作记忆、情节记忆、语义记忆、故事记忆、图式理论、背景冲击等理论告诉我们，人们的记忆保存了过去经验中最重要的特征，从而使你能够把这些经验再现出来。这是我们的体验，也是我们的认知。这些重要的特征有：（部分）人、事、物、场景，最重要的是当时的感受：痛苦、悲伤、欢乐、激动等形成的知识。

根据心理学的研究，记忆中的内容要在随后的某一时间能被使用，它需要三种心理过

程的操作：编码、存储和提取。编码是指信息的最初加工，从而导致记忆中的表征；存储是指被编码材料随时间保持与增减；提取是指被编码的信息在随后某一时间的恢复。简言之，编码获取信息，存储是将它保存到你需要的时候，而提取就是把它取出来。这是知识的形成过程，这里采取逆向思维：任何人所掌握的知识都是在一个个的场景中应用才有效，将编码、存储、提取等操作过程应用于场景设计，作为场景的构成方式，也成为场景的构造方式来应用。

（二）语言学理论

我们再从语言学的角度来看看场景，这里称之为语境，简言之，就是语言发生的环境。这时顾客或消费者的购买行为被视为参与企业活动的行为，是构成顾客或消费者与企业对话的行为，如此就可从语言学的角度去解构与建构顾客或消费者与企业的互动了。

语言学认为语境由语言知识与语言外知识构成（图10-10），语言知识涉及对所使用语言的掌握与对语言交际上的了解。语言外知识分为三类：一是背景知识，二是情景知识，三是交际双方的相互了解。背景知识指的是常识，是人们对客观世界的一般了解，即百科全书式的知识；背景知识也包括对交际双方所处的社会文化规范、行为准则的了解以及属于特定的文化会话规则的了解。情景知识是指与特定交际情景有关的知识，它包括某一次特定的语言活动发生的时间、地点、交际活动的主题内容、交际场合的正式程度、参加者的相互关系、他们在交际活动中的相对社会地位、各人所起的作用等。相互知识，也就是交际双方对对方的了解，如顾客与企业对话的知识，这种相互知识是双方所共有的知识，非但双方要共有这种知识，而且任何一方还要知道对方是具备了这种知识的，并且对方也知道自己是具备这种知识的。品牌即为企业与消费者建立起的共有知识。因此，语境的构造技术可以成为场景构造技术。

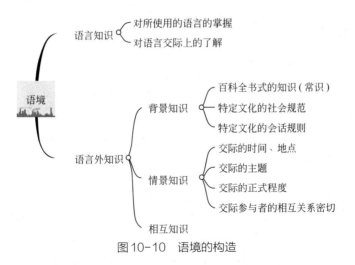

图10-10　语境的构造

应该注意的是语境并不是一个静态的、凝固的，在交际过程中语境是可以发生变化。有些语境因素相对来说比较稳定，例如背景知识。但有些因素却会变化，特别重要的是相互知识这一因素，它在交际过程中不断扩大，原来不为双方所共有的知识完全可能在交际过程中变为相互知识，成为进一步交际的基础。这几年网购发展迅速，有的人甚至认为实

体店受到了网络电商的冲击，从体验的角度来说，此时应该是对实体店如何提供有效的体验提出新的要求，应视为新的发展机遇。

那些几乎是恒定的与他人交往的日常定规，赋予人们作为以一定的结构和形式。通过对其进行分析，我们可以学到关于作为社会存在的我们自己，以及关于社会生活本身的许多东西。研究日常生活，能够揭示人类是如何通过创造性的行动来塑造现实的。在场景的构成过程中，互动与对话是非常具有创造力的，由任一场景对话产生的语词是有代表性的，可产生有代表性的、创造性的概念。如果将一个场景比作一个语境，由此将产生话语的内容、话语交流的方式、话题的走向等。话语是否有效，如何有效，这既是人们常说的话语权的问题，也是话语内容的问题。新的市场场景还会出现，那是新的体验需求的呈现。

二、场景的构造

生活是由基本相同的行为模式不断重复而组织起来的。场景就是日常生活中一个个片断，将我们日常生活中的一个又一个的场景作为出发点，或者说将我们要解决的问题，构建的事项作为一个个的场景来处理（图10-11），场景围绕主题开展设计，我们通过场景去了解与掌握在场景中的情况及故事、游戏构造的情况、走向。

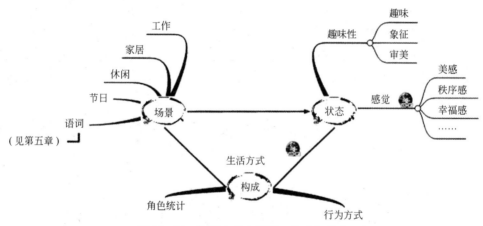

图10-11　生活方式中场景、构成与状态

（一）场景的时空

将生活的时间与空间进行片断式划分，可以得到无数个场景：远处的太空、星球等，稍远的太平洋、欧洲大陆等，近处的西安、上海、北京、青海湖等；还有我们当下的工作、家居、休闲等，甚至是空岛或城墙与地面之间、宫殿的屋檐上等，这些都可以是场景的空间尺度，它给我们提供了思考的空间范围，依据场景的方式与方法就划定了思考问题的空间与背景，在此空间与背景下，人们会有其特定的依据。从时间来说，有远古的、史前的、千年前的、百年前的、百年后的等。还可以以语词为场景，从任词语出发，同样可以得到它的构成、它的状态，将任一语词作为场景开始我们的顾客知识分析，我们会有无数个景象与意象（图10-12）。

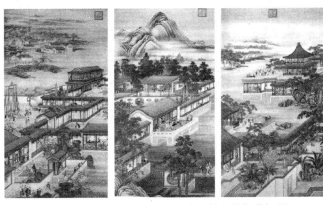

图10-12　工作、休闲、居家、节日的部分场景

（二）场景的结构

场景中的角色，无论人、物、天气、自然、灯光等都是这个场景中的角色，每个角色有自己的行为方式或者说存在方式、构成方式而成为场景中需要的、有效的角色，成为场景状态的贡献力量。

（三）场景的状态

无论是场景的状态还是角色的状态，都是人们价值观的呈现，状态形成的趣味性与感知觉是设计的依据，是人类长期持有但又有无限样式的隐性知识：趣味、象征、美感、秩序感、幸福感、安全感等。由于场景构造中拥有一定的秩序，同一个角色可以置于秩序中不同的点上，其结果又将是另一番景象（图10-13）。

图10-13　故事、游戏的场景构成

（四）场景的情境

图10-14是一幅情境要素关系图，托夫勒认为，任何一种情境都可以用5个组成部分来加以分析。

① 物品：由天然物或人造物构成的物质背景；

② 场合或场景：行动发生的舞台；

③ 角色：一些人；

④ 文化：社会组织系统的场所；

⑤ 发展：概念和信息的来龙去脉。

图10-14　情境要素关系图

这里托夫勒将情境看作一个系统，强调了4方面的因素：客体（物品）、环境（场合）、主体（人）、文化（社会组织系统的场所），同时强调了这4个因素在情境中的相互影响（概念和信息的来龙去脉）。在具体的活动情境中，文化始终作为一个潜在的因素附带着历史信息、时代信息等影响到其他3个要素，并左右3个要素之间的相互联系。

王昌龄在《诗格》中提出了物境、情境、意境三境并列之说。物境表现的是感觉；情境表现的是情感；意境表现的是意念。

在心理学中，情境是一个核心术语，一般被视作"是对人有直接刺激作用、有一定的生物学意义和社会意义的具体环境。情境在激发人的某种情感方面有特定的作用"。库尔特·勒温《拓扑心理学》中，将心理事件与情境的关系用$B=f(S)$表达，如果人们用B表示行为或任何类型的心理事件，用S表示包括个体的整个情境，那么B可以被看作为S的函数：$B=f(S)$。在这个等式中，函数f，或更准确一点，它的一般形式就表示人们通常所称的规律。

（五）场景的变化

场景提供了平台，即人、物等角色活动的平台；也限定了其活动的疆域，同时提供了可能发生的事件及状态的背景。如此也提供了一条了解与掌握消费者知识即顾客知识的方式与方法：可以通过我们日常生活中的一个个场景应用顾客的知识，或者说在一个个场景中我们也能得到顾客的知识。在一定的情景下，让消费者或顾客参与创新、参与选择、参与组合。

如果是同一个场景，参与的人、物不一样，即使是更换一人、一物，结果会怎样呢？如果是同一个场景，发生时的状态不一样，结果会怎样呢？无论是作为营销时的场景还是作为设计时的场景，都可在设计中得到应用，可以呈现出关系的设计。

图10-12、图10-15是人们熟知的一些场景，是生活的样式、人造的样式。无论哪一块土地，无论哪些人去劳作，都会有各式各样的场景，都会有各式各样的场景、人造物来表达人们的情感、趣味、生活意义、心态。沿着这条思路下去将会有无数，可以说是无穷无尽的人造物，无穷无尽的样式。有被我们称为仙境、梦境、困境、幻境、险境、悬境、画境、绝境、禅境、窘境、灵境、俗境、幽境、胜境等场景，也有被称为家居、工作、休闲、节日等的场景。

图 10-15 生活场景

　　去观察人们的生活方式是为了使人们的劳动成果成为生活的一部分，是为了获取消费者信息。作为顾客资产管理，大规模的消费者研究是非常必要的，它能使设计师清楚自己的劳动成果是被谁接受，以怎样的方式接收，当然还存在用什么方式与途径实现的问题，这样的方式与方法是否能实现等问题。由于消费者的研究一方面具有时效性，即消费者的行为随着时间、空间是会变化的；另一方面这项工作非常耗时、耗财，有些企业的精力还做不到。这时我们还是可以回到场景中再现这些事件，也许并不是全部，但我们往往与一个个场景相连；或者说它们已成为一个个知识点，成为我们生活中的一部分，或许是玩火时不幸留下的伤痕，或许是被表扬时的兴奋等，这些场景中的知识，被我们经历后编码，存储在我们的记忆深处。设计者要制造场景，让顾客或消费者去遭遇、去体验。

第四节　角色

一、角色的概念

　　场景从人们生活中提取，那是人们生活的舞台，设计以此为背景展开。场景是为主题服务的，场景中还有重要的因素——角色。设计符号学有一个观点，构成场景中的每一个人、物、事件都是角色；反过来说，是由他们构成了场景。角色模型确立了角色的义务、权利、规范、角色关系、领域知识、基于角色思维状态与方式等，这些共同构成的场景。

　　将我们身边的任一生活场景、任一语词作为一个场景、语境，我们可以得到许许多多的景象，再将这个景象中的每一个人、每一个物作为角色，又会得到什么呢？即场景是

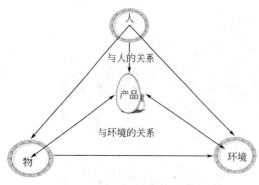

图10-16 人造物与人、环境的关系

由角色构成的，如果是场景的状态确定了，角色服从场景的走向。如一个庄严的会场，你的椅子、桌子、灯光、人的着装、动作方式等都是要表征庄严的；反之就会出现搞笑、幽默、冲突与不和谐。反过来说，场景中角色的状态也将影响场景的状态，我们每个人成长的文化背景不同，对同一语境下场景的描述是不一样的，所采取的行为方式是不一样的。在一个场景中人既有主动的行为也有被动的行为，至于是采取主动还是被动，每个人有自己的决定方式，最终还是由价值观决定，由场景中各因素的价值排序所决定。由此，场景中的角色可能是：参与者、旁观者、陪衬者、主导者等。

这是在处理物与人、环境的关系（图10-16），建立秩序。在秩序感中的各种状态都可能呈现。我们在构造场景中的角色时，就要注意整体效果与个体行为之间的关系，注意个体行为之后会有的结果，注意个体可能行为后会产生的结果。即感觉是个体对场景中各方面因素综合作用的结果，如同判断力一样，是整体的判断。我们在构造场景时是容易考虑单个的因素，无论是场景中哪个角色都要为整体服务，哪怕是一个线条、一个颜色、一个手位等（见第五章从文化出发的设计与创造中语词与设计部分）。

在一个场景（语境）中一个人会有怎样的行为？布迪厄认为由场域、心态、资本、象征等因素所决定；伽达默尔认为受教化、共通感、判断力、趣味的影响；李乐山认为是价值观、道德观、思维方式、行为方式。

综上所述，场景是由人来审视的，状态也是由人来决定的，至于成为什么样，是由参与的各方所拥有的资本、所拥有的心态、所拥有的习性所决定，这是布迪尔的场域理论。对于每个个体来说，他所受到的教化使他拥有了一定的心态、资本、共通感、判断力、价值观、道德观、思维方式、行为方式等，在一个场景内以趣味的方式，以象征的方式呈现，需要设计者在明确主题下，设计场景、设计角色。

二、以国粹——京剧中的角色为例

以国粹京剧的角色为例，这是我国角色创造的经典，京剧中按人的年龄、性别、性格、品质等分配角色，划分为生、旦、净、丑四大行。每一种行当内又有角色细分，分别呈现出悠扬婉转、悲愤颓唐、激昂慷慨、高亢浑厚、刚劲、清脆、柔媚、刚健、粗野、沉静、端庄、活泼、灵巧、婉转等。

京剧采用脸谱（图10-17）的方式区分角色，是在人的脸上涂上某种颜色以象征这个人的性格、特质或命运。简单地讲，红脸含有褒义，代表忠勇；黑脸为中性，代表猛智；蓝脸和绿脸也为中性，代表草莽英雄；黄脸和白脸含贬义，代表凶诈凶恶心；金脸和银脸是神秘，代表神妖。

每个角色通过动作、声腔区分其喜、怒、哀、乐等情况与态度、品质。再加上京剧人一代代的努力与贡献，声情并茂的人物形象、角色形象成为我国国粹中的一部分，这是我

国在人物角色造型、人物模型上的贡献。回顾第二章的模型中，这些都为我们进行角色设计提供了思维空间。

图 10-17　京剧的脸谱

虽然人们的行为在一定程度上是受角色、规范和共同的期望等力量的引导，但个体仍然能够依据他们的背景、兴趣和动机而对现实有不同的感知与表现。因为个体有能力进行创造性的活动，所以他们通过做出决策和采取行为而不断地影响和改变着现实。换句话说，现实不是固定或静止的，而是通过人类的互动创造出来的，现实的社会建构观念在符号互动之中，因此，场景的结果，或者说是场域的结果是这样决定的，我们在设计场景时、在设计景象时、在设计角色时，其构成及状态就是符号编码的应用，是知识编码的应用，既有规律也有创造。

实验十一：体验的发生分析

1. 实验目的

体验市场销售中场景与角色构造。

2. 实验内容

分析市场销售中的形态与内容之间的关系。

3. 实验过程

（1）以小组为单位，围绕小组的劳动成果在市场过程中会遇到的各个角色，设计故事或游戏，可参照下表的要求填入相应的内容或词语。

角色	作用	开始	过程	结束（成功或失败）	人的感受
消费者（买方）					
人造物					
销售场所					

（2）在场人员分享其构造内容，分享构造过程中的感受。

4. 实验结果分析

（1）分析人造物构造中、销售中的游戏与故事。

（2）按照表中的内容每个组构造一个故事或游戏。游戏或故事涉及消费者、销售者、人造物及销售场景或仅以人造物为线索构造故事、游戏。

本章小结

　　随着经济的高速发展，人们生活水平得到了提高，消费者的自我意识、超越意识不断地得到重视。经济活动领域提出了体验经济、文化经济、创意经济的理论，核心是为了满足消费者自我意识的增长，将买卖关系导向共赢模式，强调体验，将消费者的情感诉求、趣味诉求融入产品之中、融入消费者生活之中、融入消费行为的体验之中。由此，产生了顾客知识、顾客知识管理、顾客资产、顾客资产管理等。本章针对交换时体验产生的方式与方法，引进了故事、游戏的技术。谁是设计者、谁是参与者、谁是旁观者、谁是受益者等均在其中。

思考：设计产品的市场角色

　　你希望购买你设计产品的人获得什么？在哪里获得？以什么方式获得？或者说，进入市场后，你设计的人造物扮演着怎样的角色？你怎样设计场所与角色使交换能够产生？

参考文献

[1] [美] B. 约瑟夫·派恩，詹姆斯·H. 吉尔摩. 体验经济 [M]. 夏业良，鲁炜译. 北京：机械工业出版社，2008.

[2] [英] 马克斯·H. 博伊索特. 知识资产——在信息经济中赢得竞争优势 [M]. 张群群，陈北译. 上海：上海世纪出版社，2005.

[3] [法] 马克·第亚尼. 非物质社会 [M]. 滕守尧译. 成都：四川美术出版社，1998.

[4] http://www.jingju.com/zhishi/11301800177602904520/. 京剧艺术网.

[5] 马连福. 体验营销——触摸人性的需要[M]. 北京：首都经济贸易大学出版社，2005.